中國建築美學史

先秦至兩漢

臺榭乘虛 × 殉葬建屋 × 天圓地方
從個人德性的彰顯到鬼神信仰的推展

建築，不只是休憩居住之所，更是美善心性的孕育之處

林語堂：
最好的建築是這樣的，我們身處在其中，
卻不知道自然在哪裡終了，藝術在哪裡開始。

樹屋穴居 × 干欄式建築 × 宮殿臺榭
從生存本能的滿足，延伸至華夏精神的藝術展現

王耘 著

目錄

目錄

導論

　　中國古代美學如果是有「形」的，可以用一種「形狀」來模擬，這種形狀，筆者以為，是「漣漪」。「漣漪」有多重屬性，一如，它能夠把無形寓於有形之中，從而，它的有形可以虛化、無化、幻化、瀰漫、衍生、播撒；二如，它接納萬物，又吞沒萬物，所以，它既被萬物擾動，有物累，有情患，又融合了萬物，與萬物接洽，成就了它自己的深度；三如，它在肌理上似乎是中心主義的，在表象上，卻又是非中心主義的，因此，它可以交疊，可以隱匿，可以變化，可以虛構。這些屬性，若條分縷析、分門別類，足以寫成一本厚厚的書；在這裡，卻要收束視角，把話題限定在建築文化這一題域內。中國古代建築美學，作為「漣漪」，最起碼，可以用三種層面來「模擬」其三重「圈層」，從中心到邊緣，這三重「圈層」分別是：「空間」、「結構」、「場域」。

　　何謂「空間」？此空間特指建築的內部空間。建築之所以存在，最根本的理由是它能夠「人為」的、「後天」的、「蓄意」的用空間分隔建築體內、外的形式體驗。一個人席地而臥，躺在無邊的曠野上，天當被，地作床，天地算不算是他的建築？飛禽走獸，牠們棲身在自然的樹梢上、洞穴裡，樹梢、洞穴算不算是牠們的建築？建築的「本義」在於塑造，塑造

5

的目的在於「區分」，在於「籠絡」，在於「隔離」──塑造的過程以及結果，缺一不可──動物的建築可以是雀巢，是蟻穴；人幕天席地，卻無所謂建築之有無可言。亭子呢？亭子是空的，無牆之界限、圍合作用，哪裡是內？哪裡是外？如何才能體驗到建築的內外之別？──不知道是我在亭子裡等雪？還是雪在亭子裡等我？──一想起亭子，濃濃的詩意儼然早已把「割裂」內外空間的牆壁「淹沒」、「消化」、「拆卸」和「分解」了。換一種思路，如果是這樣，無論是我，是雪，何必非要在亭子裡等呢？為什麼不去廁所、豬圈、馬廄、牛欄裡等？或者在完全沒有屋頂、梁柱、框架的地方，呆呆的站在那裡等雪？反正是「空」的，紅塵必「破」──這叫「漆桶底脫」！物的存在蘊含著解構的力量，解構的力量也要留予物存在的張力。沒有生老病死、怨憎會、愛別離、五陰熾、求不得，釋迦牟尼看破個什麼？拿什麼來度厄？──再詩情再畫意，亭子必須是要有的。雖然它沒有牆，但它有柱子，有由柱子支撐的頂部，合理的推斷，它的腳下還應該有夯土層，或浮木，或磚石，有「基礎」保障，更有可能的，是柱間還有欄杆、靠背、扶手，有供人休憩的條石──關於雪，不僅可以站著等，還可以坐著等、躺著等。說到底，建築是開放的，建築的內部空間不是僵死的、封閉的、孤立的「套子」、「罩子」、「盒子」，否則，門窗何

為？墳墓也是有門窗的，空間內外間的交流是必然的 ——
無中生有，有中亦可生無；然而，即使如此，問題的關鍵在
於，內外也仍然是要有區隔的，這種具體的區隔在人類的世
界裡又是「人為」的 —— 只有透過人為的力量自覺區隔了空
間的內外，建築才終於誕生了，針對建築的審美活動，才有
了最為核心的基礎。

　　何謂「結構」？結構是由建築的內部空間開出的，推演
生成的理論術語。內部空間將透過結構來築造。結構千變萬
化、紛繁複雜，中國建築有中國建築的結構，西方建築有西
方建築的結構，結構表現的是建築的文化類型，任何建築都
必須具有結構。從外部形式上看，中國建築的結構特性在
於它上有屋頂，中有列柱，下有基臺，它是磚瓦土木合成
的 —— 非單體構造；更進一步而言，它由梁柱構形，擅用
斗拱，而斗拱的基礎又是木作的前提 —— 榫卯。從內在形式
上看，中國建築的結構特性又在於它分出了前後，分出了左
右，分出了上下，分出了主次，分出了凹凸，分出了陰陽，
分出了親疏 ——「空間」一詞的理解，不僅在於一個「空」
字，更在於一個「間」字！一方面，中國建築的空間是可以
被時間化的 ——「宇宙」一詞本身即建築時間與空間的重
疊、交織，本然的帶有歷史感。另一方面，無論時間還是空
間，它們又都是一種「間」性存在。這正如太極必生出陰陽，

陰陽必生出四時，四時必生出八卦，陰陽四時八卦如五行般相生相剋，交互運作才足以構成宇宙。筆者以為，所謂天人合一之重，重固在於天，在於人，在於一，但更在於合。怎麼「合」？「合」的樣式是什麼？恰恰需要透過「結構」這一建築「文本」來加以定型、定性。

何謂「場域」？場域是建築的整體觀念。建築在哪裡存在？建築在場域中存在。場域恰恰是建築的內部空間與外部空間交流、對話、互文的「地圖」、結果、答案。中國建築自古以來就不是以單一形式存在著的；建築的組合，在中國建築文化的觀念中，既不稱為群落，也不稱為族群，而被稱為院落。院落是一種組合，這種組合不是大大小小的房子按12345的順序排列、整齊排列在一起，而固有其道理——地域不同，道理有所不同；時代不同，道理有所不同；權力不同，道理有所不同；心性不同，道理有所不同。種種道理，沒有一條放之四海而皆準的絕對法則、至上真理——即使中國文化普遍帶有「萬物有靈論」的泛神化色彩，也絕不至於走向拜物教、拜建築教。與之相反，建築一定是一種經驗性的存在。事實上，它是各種欲望，包含著求生之本能、存在感、權力欲、審美直覺、自由意志等等，糾纏、咬合在一起的複雜體，它甚至有其不為人知的自我「繁殖」力。在某種程度上，作為「漣漪」最邊緣的圈層，它不只是瀰漫的、蔓

延的、延宕的「邊際」，遠去的「背影」，同時，它又像是一個吸盤，有朝向中心由吐納而收攝的能量。顯然，它收攝了山水，收攝了山水中的動物、植物、雲霓；它收攝了田園，收攝了田園裡的漁樵、農夫、四季；它收攝了邊塞，收攝了邊塞上的煙塵、大漠、馬匹；它甚至收攝了死亡，收攝了頹廢，收攝了虛無，收攝了禪意，收攝了荒墟 —— 它把萬千的包括人類在內而又不只是人類的生命匯聚在自己體內，它看著這些生命生下來，死掉，這些生命同時也在打量它。這便是建築的場域。

無論如何，筆者以為，空間、結構、場域是中國古代建築美學的三大母題。這三大母題，在中國古代建築美學史上是並行的、共生的，而又有著逐步「內化」與「擴散」的命運，有著極為紛繁複雜的協同與背離。本書意在以此為內貫的邏輯線索，來勾勒中國古代建築數千年來綿延不絕的歷史篇章。

導論

第一章
宇宙：先秦時期建築美學的原型

　　先秦時期是中國文化尚未構造出帝國及皇權以前，原初而漫長的歷史時期。這一時期，中國古代建築美學的基本「框架」業已奠定。一方面，建築作為一種豐富而多元的觀念逐步萌發出來；另一方面，建築作為一種經驗物、經驗性實存的行為過程，構成了先民日常生活的主要內容。

第一節　建築觀念的萌發

建築的職能

　　所謂觀念，或許可以分為兩種：知識的觀念與價值的觀念。這兩種觀念不是平行的，先秦的建築文化觀念，首先表現為一種價值觀念。建築是什麼暫且不論，重點是建築的職能：建築有什麼用？

　　人為什麼需要建築？一般的思路會從先民的生存困境展開。先民的生存困境是什麼？食物，食不果腹；衣物，衣不蔽體。但後世有位擅長體會人生困境的詩人杜甫，其〈茅屋為秋風所破歌〉卻寫道：「安得廣廈千萬間，大庇天下寒士俱歡顏！風雨不動安如山。」在這首詩裡，杜甫尤為突出的把居無可居、居無定所、居不足以安頓自我的困境及其痛楚描述得淋漓盡致。在一個以耕、織為主導形式的農業社會裡，對大多數人來說，最基本的生存焦慮正圍繞建築而展開。

　　如果僅僅是為求一個落腳之處，如果僅僅是為了停留，何處不可落腳？哪裡不能停留？一棵樹有一棵樹的落腳之處；一陣風、片片雪花，大地蒼茫，漫山遍野 —— 而這一切，卻沒有建築的「身影」。《周易・繫辭下》曰：「上古穴居而野處，後世聖人易之以宮室，上棟下宇，以待風雨，蓋

取諸大壯。」[001]「大壯」，實為「壯大」。這在此後的文獻中經常可以看到，如《廣成集》裡的〈謝恩宣示修丈人觀殿功畢表〉曰：「俄成大壯之功，克致齊天之固。」[002] 李百藥〈讚道賦〉云：「因取象於大壯，乃峻宇而雕牆。」[003] 劉允濟〈萬象明堂賦〉言及：「雷承乾以震耀，靈大壯乎其中。」[004] 穴居野處與居於宮室究竟有何區別？人為什麼不滿足於穴居野處，而要居於宮室？其必要性何存？王弼有過一個解釋：「宮室壯大於穴居，故制為宮室，取諸大壯也。」[005] 重點在於「制」。「制為宮室」之「制」，有「法度」的含義在裡面。值得注意的是，跟在「穴居」後面的「野處」一詞——上古先民「穴居」，為什麼就是「野處」？何「野」之有？因為「穴居」無法製造法度，被法度納入，故而「野」——「宮室」，則意味著一種有所「制約」的人類文明的誕生。

　　在人類文明的世界裡，起碼就中國古代建築文化的源頭而言，建築的核心詞，是「宅」。何謂「宅」？宅，從宀乇

001 王弼、韓康伯、陸德明、孔穎達：《周易注疏》（卷十二），中央編譯出版社 2016 年 1 月版，第 384 頁。

002 杜光庭、董恩林：《廣成集》（卷之二），中華書局 2011 年 5 月版，第 27 頁。

003 李百藥：〈讚道賦〉，董浩等：《全唐文》（卷一百四十二），中華書局 1983 年 11 月版，第 1438 頁。

004 劉允濟：〈萬象明堂賦〉，董浩等：《全唐文》（卷一百六十四），中華書局 1983 年 11 月版，第 1679 頁。

005 王弼、韓康伯、陸德明、孔穎達：《周易注疏》（卷十二），中央編譯出版社 2016 年 1 月版，第 384 頁。

聲，似乎並無歧義。問題是，它在甲骨文裡，與後代所指的「住宅」含義並不相同。就卜辭而言，趙誠指出：「這種宅絕不是一般的住宅。結合宅所從的乇為祭名來看，則宅應為祭祀場所。」[006] 這意味著，宅非民宅，宅有祭神之用 ——「宅」起碼就其原型來看，提供給予人居住之所不是「宅」的主要功能。不僅是「乇」的問題，「宀」作為一種宮室建築外部的輪廓，像兩坡頂之簡易棚舍，其作寄居之所，釋名為「盧」；而這個字形，據徐中舒的解釋有兩個意思，其一為盧舍，其二即借作數字「六」。[007]「六」為陽數。這意味著，盧舍、建築，在甲骨文那裡，就已經與巫術、與《易》系統有了不解之緣。

　　既然不只是人的居所，又怎麼「安宅」呢？《易》之剝卦坤下艮上，其《象》曰「上以厚下安宅」，王弼對此加以解釋，其中有一句話非常重要，他說：「『安宅』者，物不失處也。」[008] 怎麼才算「物不失處」？結合剝卦的整體來看，此處的「不失」，主要指的是不剝落。物不剝落，如其所應是的樣子，便是「安宅」。宅的安與不安，取決於物的失與不失，剝

006　趙誠：《甲骨文簡明詞典：卜辭分類讀本》，中華書局 1988 年 1 月版，第 215 ～ 216 頁。

007　參見徐中舒：《甲骨文字典》，四川辭書出版社 1998 年 10 月版，第 798 頁。

008　王弼、韓康伯、陸德明、孔穎達：《周易注疏》（卷五），中央編譯出版社 2016 年 1 月版，第 149 頁。

與不剝──跟人的精神，人的靈魂、人性無關，跟人的身體無關，跟業主的社會身分、情緒意態亦無關聯。宅就是宅，人不必自戀──住一頭豬也是住，豬也要住在「安宅」裡。

在這一意義上，「宗」的含義最為凸顯。在甲骨文裡，「宗」為安放神主之房屋，後又分為「大宗」、「小宗」，以及「新宗」、「舊宗」。[009] 在徐中舒看來，「宗」即「祖廟」。他認為，從宀從示的「示」，即為神主，所以，「宗」乃「象祖廟中有神主之形」[010]。更進一步而言，「享堂」這一形制，又被稱為「宗」。宗廟宗廟，「宗」的起源比「廟」要早得多──「宗」屢見於殷商卜辭，殷商卜辭中卻未見「廟」字。而「宗廟」一詞，多見於先秦文獻──「廟」用於祭祀祖先，「宗」則用於祭祀祖先的遺體，它就建立在埋葬祖先遺體的墓壙之上。楊鴻勳指出，安陽小屯殷墟婦好墓的殷王室墓葬中，「一號房基」即「母辛宗」：「房基恰恰壓在墓壙口上，而且略大於墓壙口，這已難說是巧合。再看方位，據遺跡實測圖，房基與墓壙壁不是嚴格平直的，並且墓壙口殘缺，然而兩者方位基本一致。可知發掘報告記述的房基方向『東邊線北偏東 5°』以及墓壙『方向 10°』，只是約略數值；確切的講，兩者方位可以說都是北偏東 5°～10°。營造方位的一致，

009 參見趙誠：《甲骨文簡明詞典：卜辭分類讀本》，中華書局 1988 年 1 月版，第 211 頁。

010 徐中舒：《甲骨文字典》，四川辭書出版社 1998 年 10 月版，第 811 頁。

更顯示房基與墓葬是一體工程。」[011] 如是「宗」的建制，基本
上等同於享堂，也即四面開敞，無牆或隔扇的圍護，或許在
柱間掛有帷幕，像一個重在遮陽避雨的蓋頂祭臺。其最終的
形式是，「簷柱上承直徑 25 公分的簷檁一周，上部架設大叉
手（人字木屋架）以承脊檁。以脊檁及簷檁為上、下支點，
四面架設斜梁。陝西、甘肅一帶民間至今仍保留這種古老做
法，當地稱斜梁為『順水』 —— 疑即漢代文獻所記的『樴』
字。斜梁間距 150 公分，略如晚期的檁距；上橫架屋椽。椽
上鋪箔，加泥草、絮草。偶方彝屋形器蓋下反映的正是這種
簷下不見椽而只見粗大的斜梁頭的形象。重檐部分，則是順
坡架椽」[012]。這顯然是一座單體建築，而不是二里頭由廊廡
環繞合成的庭院 —— 殿堂前又有前庭和門塾。無論怎樣，
「宗」都是與墓壙「疊合」在一起，位於墓壙之上，供人祭
祀的場所；後世的「宗親」、「宗族」、「宗法」、「宗派」，莫
不當由此一建築形制而得到的文化引申。另，張十慶〈麟德
殿「三面」說試析〉一文中提到，日本奈良時代對建築的構
成區分了主次，「『宗屋』表示的是建築構成的主體與核心，
『庇』則表示的是由庇簷所產生的主體的擴展」[013]。這是一條
關於「宗」之形式有益的思路，可供參考。因「宗」而「門」。

011 楊鴻勳：〈婦好墓上「母辛宗」建築復原〉，《文物》1988 年第 6 期，第 62 頁。
012 楊鴻勳：〈婦好墓上「母辛宗」建築復原〉，《文物》1988 年第 6 期，第 66 頁。
013 張十慶：〈麟德殿「三面」說試析〉，《考古》1992 年第 5 期，第 451 頁。

「門」這個字的本義，是像兩扉開合之形——「戶」為單扉，「門」為雙扉，而在卜辭裡，就已經有了「以門代廟」的引申用法。[014] 除此之外，「宮」者，從宀呂聲，呂指後代之巂——「卜辭用來安放先公之神主並作為祭祀的地方」[015]。如果此說成立的話，那麼「宮」字之「呂」，也便不再是地穴式建築中的臺階，或房屋的前後組合，[016] 而類似於龕，恰恰是對「宮」之職能的說明。[017]

　　建築往大了說，既然祭祀為其主要職能，則建築本身也便被視為「宇宙」。「宅」、「宗」、「宮」一定不是西方意義上的神廟、教堂，卻是另一景象。由於缺乏一神論的宗教基礎，中國遠古建築並非為了維護單一的信仰、理性而存在，拜祖先、拜萬物，反而「實用」，有「廟堂」。《考工記》、

014　參見趙誠：《甲骨文簡明詞典：卜辭分類讀本》，中華書局1988年1月版，第211頁。

015　趙誠：《甲骨文簡明詞典：卜辭分類讀本》，中華書局1988年1月版，第213頁。

016　原始的地穴式建築，與「宮」互契，是明確的。1955年10月至12月，針對西安半坡遺址的第二次發掘曾提供過一個典型案例：就具有代表性的3號方屋而言，「門開在南邊，門道是長1.7公尺的一道狹槽，門道作階梯形，共4級，寬僅0.4公尺，僅能容一人出入」。（考古研究所西安半坡工作隊：〈西安半坡遺址第二次發掘的主要收穫〉，《考古通訊》1956年第2期，第24頁。）這座面南背北而朝陽的方屋，不僅呈現了「門面」一詞的含義，且與「宮」這個字的字形，完全吻合。我們甚至能夠從「宮」字的「呂」形上，發現地穴式建築之於「門道」的強調。

017　在這一點上，徐中舒有不同解釋。徐中舒指出：「呂像屋頂斜面所開之通氣窗孔。據半坡圓形房屋遺址復原，其房屋乃在圓形基礎上建立圍牆，牆之上部覆以圓錐形屋頂，又於圍牆中部開門，門與屋頂斜面之通氣窗孔呈呂形。此種形制房屋，屋頂似穹窿，牆壁又似環形圍繞，故名為宮。」（徐中舒：《甲骨文字典》，四川辭書出版社1998年10月版，第833頁。）所以，「呂」到底意味著什麼，並不一定。

第一章　宇宙：先秦時期建築美學的原型

《周書明堂解》、《大戴禮記》、《白虎通》都對周人的明堂構造有過詳盡的描述，亦可見於《歷代宅京記‧關中一》：「明堂上圓下方，八窗四闥。布政之宮，在國之陽。上圓法天，下方法地，八窗象八風，四闥法四時，九室法九州，十二坐法十二月，三十六戶法三十六雨，七十二牖法七十二風。」[018] 如是明堂，儼然是一幅流動的遊走的宇宙樣圖，它囊括了時空、天地、日月、風雨，乾坤的光影輾轉變幻由此呈顯，陰陽的氣息此起彼伏在這裡聚散，種種天地輪轉的完美布景，塑造的是一個宇宙萬物生生不息周行不殆的世界。[019]

　　宇宙那麼龐大，建築如何模仿？用龐大來模仿龐大。西周建築規模的龐大，陝西扶風召陳西周建築群遺址上層建築之柱礎可見一斑，其 F3 除了兩個附加柱的柱礎埋深 50 公分外，其他柱礎埋深為 2.4 公尺！不只是埋深，其柱徑亦巨大，一般柱徑 1 ～ 1.2 公尺，中柱礎直徑則達到 1.9 公尺！這究竟是一座什麼樣的建築，無論如何，它都可以用恢宏、

018 顧炎武：《歷代宅京記》（卷之三），中華書局 1984 年 2 月版，第 37 頁。

019 後世唐人楊炯〈盂蘭盆賦〉也提到：「考辰耀，制明堂，廣四修一，上圓下方，布時令，合烝嘗，配天而祀文考，配地而祀高皇，孝之中也。」[楊炯：〈盂蘭盆賦〉，董浩等：《全唐文》（卷一百九十），中華書局 1983 年 11 月版，第 1920 頁。]楊炯於此處「顧左右而言他」，他真正的目的是為了弘法、傳教。他把「孝」分成三個階段——始、中、終：始於建皇都、立宗廟、覲嚴祖、揚先皇；終為宣大乘、昭群聖、登靈慶、加百姓；制明堂，屬於中間階段，顯然是要以孝來輔教。重點是，我們發現，在他的表述中，上圓下方，之於明堂的形制而言，理所當然。

壯闊、雄偉來描述！[020] 建築再龐大，也是有限的，有限的龐大如何模仿無限的龐大？序列。人在建築之初，必然對建築未來可能為人帶來的空間感有所設計 —— 設計空間的序列。扶風召陳建築群中 F3、F5、F8 的柱網布置可以為例，如F8，「面闊七間、進深三間，但中部有特殊的處理：缺少當心間左右四內柱，而在南北中軸上布置二柱，於是在中部形成了東、西對稱的兩處集中的使用面積。對照古籍，這可與賓主西東相對就席的實用要求相對應，也便於『東序西向』、『西序東向』設饌之類的安排」[021]。自兩邊向內第二間增設一柱本身，正在其平面位置四角分角線的交點，所以，此柱既是四阿屋蓋檁兩端的支點，亦是四角斜梁的頂部支點。它大大增強了房屋在整體組織上的穩定性。「減柱」的目的往往與空間的塑造、意義的生成有關 —— 設饌之序，固然是人的實用需求，卻更反映出「序」、「向」內涵的社會價值。[022]

020　參見陝西周原考古隊：〈扶風召陳西周建築群基址發掘簡報〉，《文物》1981 年第3 期，第 15～16 頁。

021　楊鴻勳：〈西周岐邑建築遺址初步考察〉，《文物》1981 年第 3 期，第 32 頁。

022　建築的「減柱」是冒有結構性風險的，並不是所有的建築都「勇於」「減柱」。西藏阿里地區的古格王國遺址裡，有兩座至今保存較好的大型建築：白廟和紅廟。白廟廟牆塗為白色，紅廟廟牆塗為紅色，面積均為 300 平方公尺，乃土築。值得注意的是它們的立柱。這兩座廟宇內均有 36 根方形的立柱，無一減造。它們每根直徑 22公分，柱間寬 2.55 至 2.7 公尺，柱身以及天花板上有各種彩繪花紋。如何解決朝拜問題？在北牆上鑿出壁龕，上供佛像；但不減柱 —— 即使在 300 平方公尺的空間裡使用 36 根立柱，是如此的密集。（參見西藏自治區文物管理委員會：〈阿里地區古格王國遺址調查記〉，《文物》1981 年第 11 期，第 30 頁。）

第一章　宇宙：先秦時期建築美學的原型

　　在這樣一種宇宙中，天人合一的邏輯於《周禮》的時代，已屬共識。《周禮·春官宗伯下》有言，「以星土辨九州之地，所封封域，皆有分星，以觀妖祥」[023]。這句話看上去是說，九州的封域是根據天上的星象得來的，實際的情形卻沒有那麼簡單。且不說天上的星象也是人命名的結果，單看末尾四個字，「以觀妖祥」——天人合一的目的，是要把「一」落實下來，對應於人，趨吉避凶，化解不祥；所謂吉凶，究竟是人有吉凶，天象不過是這吉祥與不祥的徵兆罷了。據後文可知，不只是天象，「十有二歲之相」、「五雲之物」、「十有二風」，諸如此類都有一個共同目標：「以詔救政，訪序事。」[024] 此處「訪」，不是問，是謀，是刻意為之、謀求的意思，天人合一一定是服從於人的目的的，人才是天的目的論結果。所以，從實用主義的角度來看，建築所塑造的宇宙必然是一個為「我」所用，環繞著「我」的宇宙。

　　建築往小了說，其本身不是個人私產，而是血緣、家族、宗法的依託。「家」從宀從豕，本義為門內的居室，卜辭引申為先王廟中的內室，並不含有家庭財產、私產的含

023 鄭玄、賈公彥、彭林：《周禮注疏》（卷第三十一），上海古籍出版社 2010 年 10 月版，第 1020 頁。

024 鄭玄、賈公彥、彭林：《周禮注疏》（卷第三十一），上海古籍出版社 2010 年 10 月版，第 1024 頁。

義，只是一種建築形制。[025] 依徐中舒的解釋來看，「家」的含義有四種，一為人之所居，二為先王之宗廟，三為地名，四為人名。[026] 這與趙誠的定義是相通的。《爾雅・釋宮第五》：「牖戶之間謂之扆，其內謂之家。」[027] 此處的牖戶，實為牖東戶西。牖戶之間，實為「間」的整體概念，「家」正是由此空間構成的。換個角度來說，何謂「家」？《易》有「家人」卦，離下巽上，乃巽宮二世卦。陸德明即案，「《說文》：家，居也。案人所居稱家。《爾雅》『室內謂之家』是也」[028]。建築從來都是家的必需品。房子裡有沒有豬、有沒有財產是另一回事，首先得有房子。家所對應的是「居」的概念，居家居家，所居即其家，室內即是家。沒有屋室，沒有居所，無家可言。只有在這一前提下，才有家人卦所言的血緣制度、上下秩序、內外觀念、家庭系統。

　　這其中，關鍵字是「居」。居家居家，「居」帶有「坐」的含義。《周禮・春官宗伯下》中有一句話：「凡以神仕者，掌三辰之法，以猶鬼神示之居，辨其名物。」[029] 其中有一個

025 參見趙誠：《甲骨文簡明詞典：卜辭分類讀本》，中華書局 1988 年 1 月版，第 213 頁。

026 參見徐中舒：《甲骨文字典》，四川辭書出版社 1998 年 10 月版，第 799 頁。

027 胡奇光、方環海：《爾雅譯注》，上海古籍出版社 2004 年 7 月版，第 204 頁。

028 王弼、韓康伯、陸德明、孔穎達：《周易注疏》（卷六），中央編譯出版社 2016 年 1 月版，第 211 頁。

029 鄭玄、賈公彥、彭林：《周禮注疏》（卷第三十二），上海古籍出版社 2010 年 10 月版，第 1063 頁。

細節特別需要注意，鄭玄是把此「居」釋為「坐」的——「天神人鬼地祇之坐者，謂布祭眾寡與其居句」[030]。無論是天神還是人鬼，居於何處，是站於何處？還是臥於何處？是玉樹臨風的佇立在那裡還是四肢伸展的躺倒在那裡？是坐，是正襟危坐還是遊戲屈膝盤腿坐，待定，但卻是坐在那裡的。這也就解釋了為什麼居處總是跟「位」有關。坐不一定是坐在椅子上，亦可席地而坐，跪坐跛坐，但坐一定要有座，這個座必須有方位，有空間，用一個不恰當的詞來說，居即「占座」。

　　居始終不脫離於建築。《周易・繫辭上》云：「子曰：『君子居其室，出其言善，則千里之外應之，況其邇者乎？居其室，出其言不善，則千里之外違之，況其邇者乎？言出乎身，加乎民；行發乎邇，見乎遠。言行，君子之樞機。』」[031]歷來釋讀此文，莫不重其遠邇之比，言行之機；筆者卻以為，這段話中，真正的關鍵字恰恰被「遺忘」了。這段話的關鍵字，乃「居其室」！首先，何謂遠邇？室是基點，沒有室，何來遠邇？其次，此室實乃君子的居所，君子身在羈旅途中嗎？非也。「君子居其室」，其言、其行是在「家」這一建築

030 鄭玄、賈公彥、彭林：《周禮注疏》（卷第三十二），上海古籍出版社 2010 年 10 月版，第 1063 頁。

031 王弼、韓康伯、陸德明、孔穎達：《周易注疏》（卷十一），中央編譯出版社 2016 年 1 月版，第 356 頁。

中完成的。再次,「君子居其室」,可以有兩種全然相反的作為,或「出其言善」,或「出其言不善」,君子行善、行不善的時間、空間,均在室內呈現。最終,無論君子行善、行不善,其影響的傳播路徑、幅度、模型是一致的,構擬出的是一張網,一種室內與室外,由建築分出內與外的場域。君子始終是要以建築,以「居其室」為其生命的依託和背景的。

令人疑惑的是,既然君子之居為「占座」,哪裡不能「占座」,為什麼一定要在建築中「占座」?因為「位」之觀念本身是一種建築的空間序列。建築由「物」組合而成,中國古人之於「物」的設定是有層次的。王弼在注《易》之乾卦《象》辭時,曾提到過形名問題,便涉及了如是分類,孔穎達繼續解釋說:「夫形也者,物之累也。凡有形之物,以形為累,是含生之屬,各憂性命。而天地雖復有形,常能永保無虧,為物之首,豈非統用之者至極健哉!」[032] 在中國古代思想史上,並未出現過一個絕對的造物主或一神論,只是在塊然自生的萬物自然之道中印證著如斯世界生生不已的運演、造化而已,那麼,天究竟是不是物?在天人合一之餘,天性與人情何以兩立?—— 如果天是物,也有其形、也有其名、也有其累的話,又何以與人兩立?此處提供了一個關鍵字:「首」。「物之首」。首、身不可離析,但首畢竟是首。首「乘變化而

032 王弼、韓康伯、陸德明、孔穎達:《周易注疏》(卷一),中央編譯出版社 2016 年 1 月版,第 22 頁。

御大器」！「乘」和「御」，不是「創造」，不是從無到有憑空而來，而固有其「統用」的至健之功。所以，「物」必然是有序列的，人應當認知到這一序列。屋頂即建築之「首」！

　　必須強調的是，「物」有層次，就意味著「物」有可能構成人之存在的「反面」。「物」是一個內涵極為複雜的概念，它是一個不能簡單的被「對象化」、被「統攝」的概念。《易》之大有卦「六五」有句：「厥孚交如，威如，吉。」王弼於此處有言：「夫不私於物，物亦公焉；不疑於物，物亦誠焉。既公且信，何難何備？不言而教行，何為而不威如？」[033] 這句話裡充斥、瀰漫著玄學，尤其是王弼自己「無為」論的調子，但卻是中國古人之於物的一種極為流行的態度。「不言而教行」── 教化並不需要言，並不需要符號的引導。物是什麼，暫且不表；人如何對待物，才是重點。如何對待？不私、不疑。人不能私自獨享占有物，人不能懷疑揣測臆斷物。物是自成的，不勞人擾。那麼，如果物是獨立現成的，怎麼保證它於人有益？物什麼時候「說」過一定要讓自己於人有益？一個卦象就能說明問題：「噬嗑」。王弼解釋得很清楚。何謂「噬嗑」？「頤中有物，齧而合之。」[034] 「噬」是

033 王弼、韓康伯、陸德明、孔穎達：《周易注疏》（卷三），中央編譯出版社 2016 年 1 月版，第 110 頁。

034 王弼、韓康伯、陸德明、孔穎達：《周易注疏》（卷四），中央編譯出版社 2016 年 1 月版，第 138 頁。

「齧」的意思，「嗑」是「合」的意思。由於物在口中，造成了上下隔閡，所以要「齧」去其物，使上下重新回到「合」的狀態。這樣一種「齧」去，是很嚴厲的，其所喻示的乃「刑法」──「利用獄」者，將以刑法去除間隔之物。如斯之物，何益之有？

　　以此為背景，筆者以為，先秦建築文化中，建築之職能的本義即結合了時間的，由土木構造的人為空間的。首先，建築的空間與時間不可分割。《爾雅・釋宮第五》有句話說：「室中謂之時，堂上謂之行，堂下謂之步，門外謂之趨，中庭謂之走，大路謂之奔。」[035] 這裡的「時」通「跱」，是踟躕不前的意思。這是一個非常顯著的「漣漪」，圍繞著「室」的，是堂上、堂下、門外、中庭、大路五個圈層，每個圈層表面上是對人的步態提出了要求，實則以建築的空間為介質，蘊含著人之於時間向外擴散、波及、蔓延的理解──建築是有層次的，這種層次既是一種空間層次，亦是一種時間層次。不過，建築中的時間是人的時間。中國古人講時間，固然離不開春夏秋冬，然而我們同時也應當注意到，其所謂時間，不一定指的是自然時間，而指的是「人文」時間、「社會」時間，指的是「時運」。《易》之豫卦蘊含著時間哲學，孔穎達便於此處說過：「時運雖多，大體不出四種者：一者治時，

035 胡奇光、方環海：《爾雅譯注》，上海古籍出版社 2004 年 7 月版，第 213 頁。

『頤養』之世是也；二者亂時，『大過』之世是也；三者離散之時，『解緩』之世是也；四者改易之時，『革變』之世是也。」[036] 世有治亂，有離散有改易，固不同於春夏秋冬，亦有別於生老病死 —— 它所強調的是一種人所處之社會背景的模式，並非個人存在的生命體驗，而是一種在人之群體、族群意義上的社會典範、樣式。所以，中國古代建築中空間所蘊含的時間，既潛藏著人們之於自然時間的理解，亦涉及人們之於時運之勢的關懷與期待。

其次，建築必然是人為的世界。舉一個或許有些極端的例子：植物。苑囿之「囿」，在甲骨文中就已出現，有草木之形。趙誠指出：「嚴格講來，苑囿與一般的建築物不同。但既然成了苑囿就絕不會是純自然的狀態，所以仍列入建築物一類。」[037] 在趙誠看來，苑囿雖非一般意義上的建築物，它本於草木，但這些草木已並非自然生長之草木，而加入了人工的作為，所以，苑囿理當被列為建築物之種類。土木建築中的木之所以「存在」，其哲學解釋是，木是有機體，是生命，是活的，但有條件 —— 如果脫離了人為加工的過程，如果未經木構，「原始形態」的樹木即使植根於庭院內，並非出自荒野，亦有可能「溢出」建築體之「附屬物」這一身分，

036 王弼、韓康伯、陸德明、孔穎達：《周易注疏》（卷四），中央編譯出版社 2016 年 1 月版，第 117 頁。

037 趙誠：《甲骨文簡明詞典：卜辭分類讀本》，中華書局 1988 年 1 月版，第 217 頁。

而「成精」，對居住者造成傷害。僅以後世《宣室志》為例：大和中，江夏從事的官舍「每夕見一巨人，身盡黑，甚光，見之即悸而病死」[038]。後經許元長確認，是堂之東北隅的枯樹。大和八年秋，扶風竇寬罷職退歸梁山而治園，命家童伐樹，見血成沼，「遂誅死於左禁軍中」[039]。醴泉縣民吳偓的女兒突然失蹤，後發現東北隅有盤根甚大的古槐木，「木有神，引某自樹空腹入地下穴內」[040]。大和七年夏，董觀與其表弟王生南將入長安，道至商於，夕舍山館，忽見一物出燭下，掩其燭，狀類人手，後知西數里有古杉為魅」。[041] 貞元中，鄧珪寓居晉陽西郊牧外童子寺，「與客數輩會宿，既闔扉後，忽見一手自牖間入」[042]，後知乃葡萄怪所為。《宣室志》之外，類似的民間傳說更是數不勝數。這些成精之樹儼然成為一種神靈，一種自然的「符號」，能夠對人世間產生切實的影響，展現出萬物有靈論的基本邏輯預設。值得注意的是，一

038 張讀、蕭逸：《宣室志》（卷五），《宣室志‧裴鉶傳奇》，上海古籍出版社 2012 年 8 月版，第 36 頁。

039 張讀、蕭逸：《宣室志》（卷五），《宣室志‧裴鉶傳奇》，上海古籍出版社 2012 年 8 月版，第 36 頁。

040 張讀、蕭逸：《宣室志》（卷五），《宣室志‧裴鉶傳奇》，上海古籍出版社 2012 年 8 月版，第 36 頁。

041 參見張讀、蕭逸：《宣室志》（卷五），《宣室志‧裴鉶傳奇》，上海古籍出版社 2012 年 8 月版，第 36 ～ 37 頁。

042 張讀、蕭逸：《宣室志》（卷五），《宣室志‧裴鉶傳奇》，上海古籍出版社 2012 年 8 月版，第 37 頁。

方面，一旦屬人的符號違背了自然規律，必為凶兆。《宣室志》：「唐興平之西有梁生別墅，其後園有梨木十餘株。大和四年冬十一月，新雨霽後，其梨忽有花發，芳而且茂。梁生甚奇之，以為吉兆。有韋氏謂梁生曰：『夫木以春而榮，冬而悴，固其常矣。今反是，可謂之吉兆乎？』生聞之不懌。月餘，梁生父卒。」[043] 韋氏的邏輯並不高明，不過是春華秋實的道理，自然之理，卻不可「忤逆」──表象再繁華，如「忽有花發，芳而且茂」者，亦不可有悖此理。換句話說，自然之理「大於」人之喜好。另一方面，樹木本身不可過於豐茂。《宣室志》曾記錄過一句桑生之言，桑生說：「夫人之所居，古木蕃茂者，皆宜去之；且木盛則土衰，由是居人有病者，乃土衰之驗也。」[044] 木盛，是有條件的，即與人相襯，人不需要樹木的野性超過，抑或涵蓋人所能掌控的「範圍」，否則，樹則妖矣。綜合來看，建築體中的植物無疑是建築作為整體而言的陪襯甚至點睛之筆，它讓人賞心悅目，陶冶性情，但它一定不是建築的主體、主題，它並不比那些已然成為木作的木材、選料、構件「高貴」、「特異」，而必須與建築物本身有必然的相適性。

043 張讀、蕭逸：《宣室志》（卷五），《宣室志‧裴鉶傳奇》，上海古籍出版社 2012 年 8 月版，第 37 頁。

044 張讀、蕭逸：《宣室志》（卷一），《宣室志‧裴鉶傳奇》，上海古籍出版社 2012 年 8 月版，第 10 頁。

再次，建築築造在大地之上，此大地，實為田園。《易》之乾卦「九二」有「見龍在田，利見大人」，為什麼是「在田」？王弼說得很清楚，「處於地上，故曰『在田』。德施周普，居中不偏，雖非君位，君之德也」[045]。「處於地上」，並不難理解，「九二」之「二」位，原本就是「地」之「上」位——龍是可以「見」於地上的，牠周遊於六虛。值得注意的是「故曰」二字——王弼所使用的順承邏輯——在他的觀念裡，田與地是緊密連結在一起的。所以，後來孔穎達解釋此處時便指出，田是地上可以經營的有益處所。若不可經營，若無益，那便未可稱之為「田」。換句話說，並不是所有的「地」皆可謂之「田」。正因為如此，王弼才能夠繼而把「田」與「德」、與「中」、與「君位」連結在一起。而「九三：君子終日乾乾，夕惕若厲」裡，王弼有句話說，「下不在田，未可以寧其居也」[046]。「九二」說「在田」，並沒有明確說「居田」。「見龍在田」是不是就是「見龍居田」？可能是，但不確定，而「九三」的解釋就很確定。所以，孔穎達說：「田是所居之處，又是中和之所，既不在田，故不得安其居。」[047]

045 王弼、韓康伯、陸德明、孔穎達：《周易注疏》（卷一），中央編譯出版社 2016 年 1 月版，第 15 頁。

046 王弼、韓康伯、陸德明、孔穎達：《周易注疏》（卷一），中央編譯出版社 2016 年 1 月版，第 17 頁。

047 王弼、韓康伯、陸德明、孔穎達：《周易注疏》（卷一），中央編譯出版社 2016 年 1 月版，第 18 頁。

由此可見「居所」一詞的來歷 ──「居」於何所？住在哪裡？「田」！無論如何，古人對於居所的定位 ──「擇址」，一定是經過慎重篩選的，固有其內在的理性，並非盲目衝動所為。剩下的問題只有一個，即「龍」居於田，是不是就等於「人」居於田？「九四」乃「革」時，「上不在天，下不在田，中不在人，履重剛之險，而無定位所處，斯誠進退無常之時也」[048]。如果把「龍」替換為人，也就會導致「中」而「人不在人」的邏輯悖論？這本不是問題，因為與「龍」替換的「人」實則為「大人」、「聖人」。

子學中的建築觀

中國思想、中國美學的萌發，與關於建築的觀念有關。《周易·繫辭上》曰：「闔戶謂之坤，闢戶謂之乾，一闔一闢謂之變，往來不窮謂之通。見乃謂之象，形乃謂之器，制而用之謂之法，利用出入，民咸用之謂之神。」[049] 如果說中國思想、中國美學是有一個獨一無二的母體、母本的話，那麼這個母體、母本應該是《周易》；如果說《周易》是有一種自圓其說的原型的話，那麼這種原型應該是乾坤；如果說乾

048 王弼、韓康伯、陸德明、孔穎達：《周易注疏》（卷一），中央編譯出版社 2016 年 1 月版，第 18 頁。

049 王弼、韓康伯、陸德明、孔穎達：《周易注疏》（卷一），中央編譯出版社 2016 年 1 月版，第 367 頁。

坤是可以找到一種形式來形象表達的話，那麼這種形象的形式，是門戶，是門戶的闢與闔。何謂乾？開門，因為乾道施生，生命是被開出來的。何謂坤？關門，因為坤道包容，生命是被承載著的。無論乾坤，無論開門還是關門，都離不開建築，離不開門戶。幾千年後，熊十力的《乾坤衍》，正是以這一譬喻完成了他新儒家思想的建構。中國思想、中國美學豈能與建築有半點離分？——這一闔一闢，往來無窮，道器像一分為三的世界由此宏構，又更開出了法，道出了神。

　　建築之為美的觀念，並不是簡單、單一的，而趨向於複雜、多元。從表象上來看，人們如何以審美的方式對待他們所崇敬、愛護的對象？建築乃其一個不可或缺的選項。人們不僅可以用文字、用音樂、用繪畫來描繪對象，還可以用建築來維護對象。《太平寰宇記·隴右道三·涼州》之「昌松縣」有「鶯鳥城」：「前涼張軌時有五色鳥集於此，遂築城以美之。」[050] 既有「五色鳥集」，是不是應該種樹？是不是應該畫圖？是不是應該歌詠？答案是「築城」。與此同時，我們看到的關鍵字是「築城以美之」的「美」字。建築與審美一定存在內在的對應與關聯。

　　但事實上，「美」在邏輯上並不是對應於居所的詞語；

050 樂史、王文楚：《太平寰宇記》（卷之一百五十二），中華書局 2007 年 11 月版，第 2939 頁。

對應於居所的，是「安」。《墨子閒詁‧非樂上第三十二》：「是故子墨子之所以非樂者，非以大鐘鳴鼓、琴瑟竽笙之聲以為不樂也，非以刻鏤華文章之色以為不美也，非以犓豢煎炙之味以為不甘也，非以高臺厚榭邃野之居以為不安也。」[051] 聲有樂與不樂，色有美與不美，味有甘與不甘，居有安與不安。安居不是美居。[052] 美是與善關聯在一起的，這句話，落實下來，乃美是與道德關聯在一起的。關聯之一，在乎「堪受」。「盡善盡美」，把「善」置於「美」前，視「盡善」為「盡美」之前提之條件，這個前提這個條件還包含「堪受」的含義在裡面。據《太平寰宇記‧關西道八‧涇州》之「靈台縣」之「陰密城」所輯錄，《史記》：「周共王遊於涇上，密康公從，有三女奔之。其母曰：『必致之王。夫獸三為群，人三為眾，女三為粲。王田不取群，公行不下眾，王御不參一族。夫粲，美之物也。眾以美物歸汝，而何德以堪之？王猶不堪，況爾小醜乎！小醜備物，終必亡。』康公不獻，一年，共王滅密。」[053] 這看上去是一則有關「因果報應」的故事，密康公之母所言，與其說是一番勸導，不如說是一種警告，她義正詞嚴的指出，美是有所託付的。在這裡，一個醒

051 孫詒讓、孫啟治：《墨子閒詁》（卷八），中華書局 2001 年 4 月版，第 251 頁。

052 參見孫詒讓、孫啟治：《墨子閒詁》（卷十），中華書局 2001 年 4 月版，第 313 頁。

053 樂史、王文楚：《太平寰宇記》（卷之三十二），中華書局 2007 年 11 月版，第 693 ～ 694 頁。

目的美學範疇映入我們的眼簾，即「粲」。「夫粲，美之物也。」如是之「粲」，如是「美之物」，似乎專屬於女性——抽象意義上的三人成眾，三女成粲。重點是，在把女性之美「物」化的同時，密康公之母對密康公是否具備擁有此「美」此「粲」的合法性提出質疑乃至批判，在她看來，「王猶不堪，況爾小醜乎」！而堪受「美」、堪受「粲」的基礎，正是德性，是道德操守。所以「美」，以至「審美」，事實上都更近乎一種意義世界的範疇，它是可以被抽象被編織，被精神化被加入某種系統，而成為純粹的單向的存在的——用這一範疇來規約建築，顯得不夠厚重、渾樸，因為建築的本義，在於複雜。[054] 嵇康《琴賦》首句曰：「余少好音聲，長而玩之，以為物有盛衰，而此無變。」[055] 這句話中有一個關鍵字，「無變」。藝術世界，乃至我們所賴以存在的這個世界似乎被劃定為兩種類別：變與無變。物有盛衰，一如枯榮，帶有不可信靠的「本能」；音聲超越了時間的流轉，其介質亙古不變，是可以信靠的。以西方美學習慣的術語來表達，音樂是一種更為抽象而純粹的藝術。然而，從某種程度上來說，建築恰恰是音聲的「反面」、對立的「極點」——它一定是具

054 建築空間的「性格」可以全然相反而相成，如堂與齋，堂者當也，當正向陽而高顯，「齋較堂，唯氣藏而致斂，有使人肅然齋敬之義。蓋藏修密處之地，故式不宜敞顯」。〔計成、陳植、楊伯超、陳從周：《園冶注釋》（卷一），中國建築工業出版社 1988 年 5 月版，第 83 頁。〕一敞一收，兩相對反。

055 嵇康、戴明揚：《嵇康集校注》（卷第二），中華書局 2015 年 1 月版，第 126 頁。

第一章　宇宙：先秦時期建築美學的原型

象而複雜的；尤其是中國古代建築，其所實現的正是一種「瞬息萬變」而「反」永恆的，以塑造「流動」的「行走」的空間為「本能」的藝術。[056]

　　春秋戰國的建築主要是以臺榭為主的。傅熹年即指出，「春秋、戰國正是臺榭建築盛行的時代。它產生和盛行的原因是多方面的，僅就建築技術來說，那時木構架技術還不那麼發達，未成熟到能建造像唐、宋以後那種龐大規模的木框架殿閣的水準。即使偶然能建造個別的木框架獨立建築，在技術上也還有困難，還不那麼牢靠。絕大部分建築的木構架需要依傍土牆或夯土墩臺，靠它來幫助保持構架的穩定，或者就是土木混合結構」[057]。臺榭的絕對高度，必然高於殿閣，但卻不是單純的木構，而借助了夯土壘砌的基礎，也必然會借助階梯，層層架設，造設屬於其自身的龐大體積。臺榭在

056　中國遠古的建築「幻境」為什麼終究走向「破滅」？中國古代原始的宇宙格局為什麼終究走向「破滅」？這不是邏輯所能分析的，而只能由歷史來描述。顧祖禹《讀史方輿紀要‧歷代州域形勢一》引呂氏所言曰：「秦變於戎者也，楚變於蠻者也，燕變於翟者也，趙、魏、韓、齊以篡亂得國者也，周以空名馽繫其間，危矣哉！」〔顧祖禹、賀次君、施和金：《讀史方輿紀要》（卷一），中華書局 2005 年 3 月版，第 25 頁。〕可知，戎、蠻、翟、篡亂得國者，不能一言以蔽之，僅以「欲望」、人的「本能」來搪塞來總結。一個道德「理想國」一定不是某種單一的邏輯、一根「稻草」、一塊「石頭」就可以摧毀的 —— 更何況這樣一個「理想國」是否只是後世追認的「經典」亦未可知。中國古代原始宇宙格局的「破滅」更像是一種文化分治的結果，在某種程度上，它同樣是一種多元的格局。不幸的是，這樣一種多元的格局並沒有維持太長時間，一個大一統的帝國已經走在了來臨的路上。

057　傅熹年：〈戰國中山王𰯼墓出土的《兆域圖》及其陵園規制的研究〉，《考古學報》1980 年第 1 期，第 102 頁。

形制上最顯著的特徵是平直，這一點可從享堂的形式中去領
會，尤其是和如何登上享堂的步踏形式有關。如何登上？直
上，而無曲折環繞與盤旋。誠如傅熹年所言，「踏步都是直
的，未見有轉折盤旋的跡象。中國古代建築都是下面有一層
臺基，基上即房屋的地面，在上立柱建屋。登上這臺基的踏
步叫『階』。重要的殿堂往往建在較高大的臺子上。臺子或一
層，或數層，殿堂本身的臺基是建在這臺頂上面的。登上這
下層高臺的踏步叫『陛』」[058]。「階級」、「陛下」，概出於此。
上下等級、階級，沒有可以「繞行」、「迴轉」的餘地和空
間，就是直上直下，準確、分明。[059] 如此「平鋪直敘」的形
制，實與中國古代都城布局的中軸折半有密切關聯。逐級而
上的「階」、「陛」，如同劃定中軸的依據和基準。在敦煌 296
窟南頂上繪有〈善事太子入海品〉，其中便有一座深灰色的高
臺，「下大上小有收分，臺上設平坐欄杆，正面有臺階直達
地面，臺上殿堂單層，面闊三間，上覆二段式歇山頂。按臺

058 傅熹年：〈戰國中山王豐墓出土的《兆域圖》及其陵園規制的研究〉，《考古學報》
　　1980 年第 1 期，第 105 頁。
059 先秦建築的符號意義與「階」、「間」，從來都有著密不可分的關聯。《白虎通》：
　　「夏后氏殯於阼階，殷人殯於兩楹之間，周人殯於西階之上何？夏后氏教以忠，忠
　　者，厚也。日生吾親也，死亦吾親也，主人宜在阼階。殷人教以敬，日死者將去，
　　又不敢客也，故置之兩楹之間，賓主共夾而敬之。周人教以文，日死者將去，不可
　　又得，故賓客之也。」[陳立、吳則虞：《白虎通疏證》（卷十一），中華書局 1994
　　年 8 月版，第 550 頁。]三代各有其教，有忠，有敬，有文，之於死亡，之於屍體，
　　之於如何對待逝去的亡魂，各有不同的理解。不過，送殯的隊伍總會簇擁和排列在
　　阼階上、兩楹間，反映出建築的結構被意義化的同時，空間場域的實現過程。

第一章　宇宙：先秦時期建築美學的原型

榭建築，在戰國以至秦漢魏晉宮殿內，十分盛行，有的基址很大，有的非常高，有的連列並峙。莫高窟所示，是這種制度的一個具體而微的反映」[060]。在這座被宮牆曲折圍繞的都城裡，該高臺處於極為中心的位置，而其臺階就更為醒目。它平直、開敞、上下懸殊，給人一種崇高、凌空而威嚴的印象。順便提及，如是臺階還可建造成木構架空的梯道，名為「飛陛」，可從地面直接登上臺頂，是為「乘虛」，與向內凹進的「納陛」剛好相反。所以，中國古代「虛」這一概念或可以飛陛架空的部分來理解。[061] 作為臺榭最根本的「本質」，形制比基質重要得多。作為臺的基質，夯土不重要嗎？然而有些臺基，並不使用夯土。例如 1984 年 12 月發掘的福建崇安縣興田鄉城村西南部的崇安城村漢代城址北崗一號，其地基便不使用夯土。「臺基僅置於殿堂的中間部分，非人工夯土築成，而是利用山頂的原生土做臺。方法是，先設計好臺基的形狀和範圍，然後將其周圍的部分挖低，便形成一座原生土的高臺（建築中的迴廊、天井也是逐次挖低形成的）。接著

060 敦煌文物研究所考古組：〈敦煌莫高窟北朝壁畫中的建築〉，《考古》1976 年第 2 期，第 112 頁。

061 建築一定是「空」的，是建立在「空」的概念上的嗎？不一定。李邕〈國清寺碑〉：「構室者不立於空，託跡者必興於物。」［李邕：〈國清寺碑〉，董浩等：《全唐文》（卷二百六十二），中華書局 1983 年 11 月版，第 2661 頁。］即使是佛教建築，亦不存構「空」之想，而著眼於「物」——把視角集中在構造「空」的「物」上。所以，空與不空，要視具體語境而定。

將臺面和周邊修平整，再用火均勻燒烤臺面和周邊，以使整個原生土臺能夠平整、乾燥、結實。」[062] 燒結面同樣能夠塑造夯土的效果。至於穩定性，此類臺上的柱洞深度必然有所要求。無論使不使用夯土，臺榭終究是要建築在凸顯的高於地表的基礎上的，有上下，有升降，有層次，有階級；而階級的平直，尤為重要。土木結合，確係技術手段所決定，卻也恰好符合時人之於宇宙的哲學表述。無論如何，臺本身固非民居，它服從於帝王將相祭祀天地、仰觀俯察的需求，是一種典型的貴族建築。換句話說，先秦士子在批判建築體的審美功能時所踐履的，實際上是一種階級批判、道德批判，而並不一定是針對建築本身的批判。

儒家的「烏托邦」裡，對建築充滿了期待。《大學》：「富潤屋，德潤身，心寬體胖，故君子必誠其意。」[063] 歷來先賢總把「誠意」當作解釋此句的基點，筆者卻更重視其中的一個字，「屋」。財富為什麼一定要用來潤飾房屋？一個人活在這世上，吃穿用度，可以有各種支出，「富潤屋」卻似乎是財富理所當然的出路。那麼窮困潦倒呢？窮困潦倒的時候還需不需要居處？如果糾纏於富與不富，這句話就岔開去了，變成了一個社會學命題。事實上，這句話必須從身與屋的關係

062 福建省博物館、廈門大學人類學系考古專業：〈崇安漢城北崗一號建築遺址〉，《考古學報》1990 年第 3 期，第 348 頁。

063 朱熹：《大學章句》，《四書章句集注》，齊魯書社 1992 年 4 月版，第 6 ～ 7 頁。

去理解。屋是身的居所，是身存在的場域，從居所、場域入手，繼而談到身本身，是這句話的基本邏輯。所以，建築在儒家的誠意系統中是有非常重要的意義的，君子需要誠意，但君子首先不能居無定所。

孟子宣揚「民本」，通常帶有「民憤」的氣質。孟子和梁惠王站在沼上，看著眼前的鴻雁麋鹿。梁惠王問他，賢者也喜歡這一切嗎？孟子說，有了賢能，才會喜歡這一切，沒有賢能，有了這一切，也不會歡喜。「〈湯誓〉曰：『時日害喪，予與女偕亡！』民欲與之偕亡，雖有臺池鳥獸，豈能獨樂哉？」[064] 這多多少少都算是一種威脅了吧！「與民同樂」在孟子那裡，不是一種嚮往，而是一條不可踰越的底線；踰越了，便是魚死網破、玉石俱焚。問題是臺池苑囿，儼然被當作了「君本」的標誌、「民憤」的出口 ── 在整個先秦時代，凡敢言及臺池者，莫不被「當頭棒喝」、「棒殺之」。事實上，恐怕也只有臺池獨享此厄運。齊宣王在談起明堂的毀滅與否時，孟子便說：「夫明堂者，王者之堂也。王欲行王政，則勿毀之矣。」[065] 不行王政呢，還毀嗎？不知道，但起碼在行王政的條件下，明堂依舊有它存在的意義。可見孟子不是一概的反對建築，他之於建築的判斷，常常是一種價值判斷。

064 朱熹：《孟子集注》，《四書章句集注》，齊魯書社 1992 年 4 月版，第 2 ～ 3 頁。
065 朱熹：《孟子集注》，《四書章句集注》，齊魯書社 1992 年 4 月版，第 21 頁。

可是為什麼臺池苑囿就那麼遭人「嫉恨」？《孟子‧滕文公章句下》提到，「堯舜既沒，聖人之道衰，暴君代作。壞宮室以為汙池，民無所安息。棄田以為園囿，使民不得衣食。邪說暴行又作，園囿、汙池、沛澤多而禽獸至。及紂之身，天下又大亂」[066]。原來，問題就出在，當聖人道衰、暴君代作之時，其所作即園囿汙池 —— 建築形制的更替參與了暴君的發跡史、成長史、敗壞史，這個世界越來越「壞」，也就與後起之園囿汙池脫不了關係。但這不是真正的建築觀念，這只是建築的價值判斷。

　　老子有句名言：「不出戶，知天下；不窺牖，見天道。」[067]王弼說，為什麼不出戶、不窺牖卻能知見天下之大道？因為殊途同歸，有大常之道，有大致之理，所以知見天下之道並非難事。筆者不以為然。筆者以為，這句話不簡單，它隱含著老子極為深刻的「建築」觀念。「推論」的前提是對比：對比一，建築的內外；對比二，道理的大小。戶牖之內，建築之內，與天下之大道，建築之外聯，可能形成對比嗎？何況，道理難道有大小嗎？舉一反三就是普世、普泛、普遍真理嗎？在筆者看來，莊子喜歡對比，透過對比推出齊物，使道及於物；老子並不喜歡對比，他的思想是渾樸的、

066 朱熹：《孟子集注》，《四書章句集注》，齊魯書社 1992 年 4 月版，第 87 頁。

067 王弼：《老子道德經》（下篇），《百子全書》（下卷），浙江古籍出版社 1998 年 8 月版，第 1347 頁。

厚重的、原發的，他只是在描述道本身。回到這句話上來，我們發現，出戶、窺牖是兩個帶有發散、外拓、放射性的動作 —— 一律從裡向外，出去了，不是從外向裡，是從裡向外 —— 如果這兩個動作成立的話，那麼，建築就成為人發散、外拓、放射，也即出發的「起點」。人從建築出發，意欲何為？在這一語境下，固然是知見天下大道去了。可以嗎？不可以。不出戶，不窺牖，不代表人要把自己關在房間裡 —— 老子只是反對出戶，反對窺牖，他只是反對把建築作為出發的起點。老子的基本邏輯是復歸，是退回，是收斂，而不是好奇，不是進步，不是征服。換句話說，他在這裡真正講的不是人要不要待在房子裡，出不出門，是不是可能具備「超能力」，推衍天下；他在這裡真正講的是道路，我們應當如何理解生命的道路：不是出，而是入；不是窺，而是歸。他在講這樣一條生命道路的時候，所借助的載體，恰恰是建築。這意味著，建築不只是空間，不只是結構，更是場域，它是生命的「子宮」，包裹著生命，孕育著生命，維持著生命。老子希望人們能夠明白，回到建築中來，回到「子宮」中來，這就是天下大道的實際內容。《老子・六十四章》有句曰：「合抱之木，生於毫末；九層之臺，起於累土；千里之行，始於足下。為者敗之，執者失之。」[068] 這句話裡涉及

068　王弼：《老子道德經》（下篇），《百子全書》（下卷），浙江古籍出版社 1998 年 8

木的成長，涉及臺的累積，也涉及建築的材料來源與築造準
備。不過，這句話並不是專門針對建築說的，否則後半句也
不會提到「千里之行」的問題。老子這句並不專門針對建築
而言的建築觀念，被時間化了，乃過程哲學。「毫末」是巨
木的胚芽，「累土」是臺基的雛形，從胚芽到巨木，從雛形
到成形，意味著時間的流變。見微知著，實際上顯示的是對
於發生在時間長河中的因與果的關注。在老子的思想中，空
間的構造與時間的運動須臾不可分離。[069]

　　莊子之於建築的理解，一個最為重要的關鍵字，是「心
齋」。「齋」即他所謂的建築。什麼是「齋」？郭象解釋得很
清楚，「齋」就是「齊」，心跡不染塵境，齋也。這個「齊」，
不是在行為上數月以來不飲酒不茹葷腥，不是祭祀的禮儀、
操守，而是「心齋」。此「心齋」，類同於《莊子‧內篇‧德
充符第五》裡面的概念「靈府」，也即精神之宅。[070]另外，《莊
子‧內篇‧大宗師第六》還有一個相似的概念，「旦宅」。成

月版，第 1351 頁。

069 陸羽〈僧懷素傳〉中亦可見類似邏輯：「懷素心悟曰：夫學無師授，如不由戶而
出。」［陸羽：〈僧懷素傳〉，董浩等：《全唐文》（卷四百三十三），中華書局
1983 年 11 月版，第 4421 頁。］由戶或不由戶而出，有什麼區別？由戶出，建築
乃其背景；不由戶出，就失去了建築這一背景。由戶出，所行的是正道，建築的正
道；不由戶出，所行的是邪道，抑或旁門左道。無論如何，戶以及其後的建築體，
確保的是師承前後相繫的「正統」、「血統」，所謂「師門」，與此是直接對應的。

070 參見郭象、成玄英、曹礎基、黃蘭發：《南華真經注疏》（卷二），中華書局 1998
年 7 月版，第 123 頁。

玄英解釋說：「旦，日新也。宅者，神之舍也。以形之改變
為宅舍之日新耳，其性靈凝淡，終無死生之累者也。」[071] 苟日
新而日日新，則無生死之累，又寄舍於宅。只不過，「心齋」
一詞，更強調「心」這一向度。那麼，什麼是「心齋」、「心」
之「齋」？《莊子‧內篇‧人間世第四》：「若一志，無聽之
以耳而聽之以心，無聽之以心而聽之以氣。」[072] 孟子的「安
居」之思裡的「安居」則養「氣」，與此類同。但莊子的這句
話沒有說完，他進一步對「氣」做了界定：「氣也者，虛而
待物者也。唯道集虛。虛者，心齋也。」[073] 以此看來，這句
話的關鍵字不是「齋」、「心」、「氣」，而是「虛」。這個「虛」
不是虛假，不是虛幻，不是偽裝、隱匿而模糊，「虛」就是
空出來 —— 虛位以待。質言之，「虛」是讓度。只有「虛」
是一種讓度了，才有接下來的「虛室生白」 —— 「虛室」也
即「室」這樣一種建築空出來了，讓度出來了。空出來做什
麼？讓度給誰？給予萬物，使萬物之氣在已然空出來、讓度
了的空間內流動起來、充盈起來，這便是一個生機盎然、自
然而然的世界。道家是需要建築的，建築如同器具，器具來

071　郭象、成玄英、曹礎基、黃蘭發：《南華真經注疏》（卷三），中華書局 1998 年 7
　　月版，第 159 頁。

072　郭象、成玄英、曹礎基、黃蘭發：《南華真經注疏》（卷二），中華書局 1998 年 7
　　月版，第 82 頁。

073　郭象、成玄英、曹礎基、黃蘭發：《南華真經注疏》（卷二），中華書局 1998 年 7
　　月版，第 82 頁。

自大地，器具也盛裝大地上的泥土和萬物，但器具有必要，也有可能存在 —— 如果沒有這個器具，沒有這種存在，何來虛之？所以，道家的建築觀不是要把建築「空」掉，破壞掉，否定掉，解構掉，而是使建築成為一種場域，一種「無」的場域，一種「空」的場域，一種原發性的混沌場域。

「虛室生白」在某種程度上，是一座建築的基本「特質」，得到了後世的推崇。一如趙自勤〈空賦〉所云：「出門以虛舟遇物，入室以虛白全真。」[074] 王縉〈東京大敬愛寺大證禪師碑〉所道：「珪組耀世，不如被褐；金玉滿堂，不如虛白。」[075] 那麼，如何才能做到虛室生白？李鼎祚〈周易集解序〉：「是故君子居則觀其象而玩其辭，動則觀其變而玩其占，……神以知來，智以藏往，將有為也。……遂知來物，故能窮理盡性，利用安身。聖人以此洗心，退藏於密，自然虛室生白，吉祥至止。」[076] 首先，虛室生白的主體不是匠人，而是居於其中的主人。其次，虛室生白既不完全是一種內心的意念，亦不完全是一種現實的行為，而介於這兩者之間。再次，虛室生白在邏輯上並非無為，而是有為。第四，虛室

074 趙自勤：〈空賦〉，董浩等：《全唐文》（卷四百八），中華書局 1983 年 11 月版，第 4174 頁。

075 王縉：〈東京大敬愛寺大證禪師碑〉，董浩等：《全唐文》（卷三百七十），中華書局 1983 年 11 月版，第 3757 頁。

076 李鼎祚：〈周易集解序〉，董浩等：《全唐文》（卷二百二），中華書局 1983 年 11 月版，第 2042 頁。

生白與占著的巫術活動有著直接的對應。最終，虛室生白不是一種空間性的處理，而是一種時間上的「改變」——在預測「未來」，對於命運有所「把握」的同時，所完成的恰是一種時間內部的「挪移」與「跳躍」。不過，這一解釋看上去更像是一家之言。張說〈虛室賦〉曰：「明月窗前，古樹簷邊，無北堂之樽酒，絕南鄰之管弦，理涉虛趣，心階靜緣，室惟生白，人則思元。」[077]「虛趣」一詞，極為顯著。心在此處產生了決定性的作用。換句話說，正是因為心的作用，虛室生白的「虛趣」才是可以想像的。這意味著，建築被內心化了，空間感終究是心靈建築的場所。無獨有偶，林琨也寫過一篇〈空賦〉，其中有一句：「是知均乎空者既若茲，倍乎空者竟如彼，卷之在方寸之內，舒之盈宇宙之裡。」[078]「卷」、「舒」，只是兩種動作、兩個動詞，卻把方寸與宇宙「同一化」了，同構和同質了，而這一切，恰恰是由空，由心之空帶來的。

　　莊子的建築觀，從現實「經驗形式」上看，是反建築的。例如，建築需要木材，莊子提到過一個概念，叫「散木」——《莊子·外篇·天地第十二》中另有「百年之木」，

077 張說：〈虛室賦〉，董浩等：《全唐文》（卷二百二十一），中華書局 1983 年 11 月版，第 2228 頁。

078 林琨：〈空賦〉，董浩等：《全唐文》（卷四百五十八），中華書局 1983 年 11 月版，第 4681 頁。

與之類似。[079] 何謂「散木」？「散木」即無用之木。其《人間世第四》釋曰：「以為舟則沉，以為棺槨則速腐，以為器則速毀，以為門戶則液樠，以為柱則蠹。是不材之木也，無所可用，故能若是之壽。」[080] 不可為舟楫，不可為棺槨，不可為器皿、門戶、梁柱，疏散之樹，無用之木也。它甚至沒有一個「品種」，只是一種「屬性」——「散」，散而無用，則謂之「散木」。這其中是明確提到了建築構件的，比如門戶，比如梁柱。既然不可為之，建築又從哪裡來呢？如果天下皆為散木，何來建築？然而，只有「散木」長壽，只有「散木」活了下來，只有「散木」蘊含著一種不被人為而逍遙自在、自我持存的生命——只有這種生命，才通向「大」——「此果不材之木也，以至於此其大也」[081]。人固然不能居住在散木裡，人的生命不能占有和剝奪散木的生命——為了這份不被占有和剝奪，散木自覺卸除了它在人世間的一切用途；但這種「主體性」又是何其創新，何等不朽。所以，莊子的解說為我們思考建築提供了一種新的角度，也即建築是有反向作用的，有反向的消解力量，建築中的木材實則具備返歸自

079 參見郭象、成玄英、曹礎基、黃蘭發：《南華真經注疏》（卷五），中華書局 1998 年 7 月版，第 255 頁。

080 郭象、成玄英、曹礎基、黃蘭發：《南華真經注疏》（卷二），中華書局 1998 年 7 月版，第 93 頁。

081 郭象、成玄英、曹礎基、黃蘭發：《南華真經注疏》（卷二），中華書局 1998 年 7 月版，第 95 頁。

然、任運自在之「本能」。這是不是意味著莊子一出，建築就「毀滅」了、「坍塌」了、「碎裂」了、「消逝」了？莊子一出，人就不再築造建築，伴著「散木」了此餘生？當然不是，道家的思路，是一種「果」論，而非「因」理——是針對「建築」等等之現實器具之「結果」，進行逆向思維、負面思維、退回思維的心理內容和過程。這種心理內容和過程，「塑造」的是一種自我體驗的境界，一種迴環複雜的哲思，一種價值選擇的態度。質言之，這只是一種建築觀，這不是一種建築。

　　莊子以及後世的道教，言及建築，通常會讓人聯想到一個物件：「爐」，「爐子」的「爐」。「爐」者何用之有？造物也。《莊子・內篇・大宗師第六》曰：「今一以天地為大爐，以造化為大冶，惡乎往而不可哉！」[082] 對這句話，成玄英有過一個解釋：「夫用二儀造化，一為爐冶，陶鑄群物，錘鍛蒼生，磅礴無心，亭毒均等，所遇斯適，何惡何欣！安排變化，無往不可也。」[083] 莊子秉持自然之道，是要復歸於天地的，他甚至對建築這一觀念本身加以否定——既然要復歸天地，又何必在天地中塑造出一種有限空間，圈定範圍，

082 郭象、成玄英、曹礎基、黃蘭發：《南華真經注疏》（卷三），中華書局 1998 年 7 月版，第 153 頁。

083 郭象、成玄英、曹礎基、黃蘭發：《南華真經注疏》（卷三），中華書局 1998 年 7 月版，第 153 頁。

形成隔離？心齋、坐忘、無為，把自我的存在「消弭」、「化解」在天地之間，還需要什麼人為建築？就像《莊子・外篇・知北遊第二十二》中所說的：「其來無跡，其往無崖，無門無房，四達之皇皇也。」[084] 但令人不解的是，「爐」從何來？何「大冶」之有？是誰在「陶鑄群物，錘鍛蒼生」？是誰賦予了這個陶鑄者、錘鍛者以超越無為而為之的「合法性」？要知道，這個陶鑄、錘鍛的主體，足以「安排變化，無往不可」！難道是「道」嗎？道法自然，自然而然，又何須此行此法？說到底，這個主體，終究是「人」。後世道教如何神化此「人」，是另外一回事，從邏輯上來講，「爐主」是人。只不過在這裡，人是抽象的，爐也是抽象的，就像道家、道教習慣於把建築抽象化一樣。事實上，不是「建築」類似於「爐」，而是「空間」類似於「爐」——這個爐、空間、建築蘊含陰陽，含蓄萬物，它真正塑造的是一個萌發著的湧現著的生命場域。

　　莊子何曾不要建築？來看看他心中對「昔日」的嚮往：「當是時也，民結繩而用之，甘其食，美其服，樂其俗，安其居，鄰國相望，雞狗之音相聞，民至老死而不相往來。」[085]

084 郭象、成玄英、曹礎基、黃蘭發：《南華真經注疏》（卷七），中華書局 1998 年 7 月版，第 425 頁。

085 郭象、成玄英、曹礎基、黃蘭發：《南華真經注疏》（卷四），中華書局 1998 年 7 月版，第 207 ～ 208 頁。

這個嚮往，與其說是莊子的嚮往，不如說是老子的嚮往。在這個嚮往裡，小國寡民，一定不是深山老林；老死不相往來，鄰國、雞犬，還是會出現在彼此的視線裡、聽聞裡，甚至記憶和夢境裡；「安其居」，居在哪裡？顯然不是岩崖能夠解決的問題。居需要建築嗎？需要，安居尤其如此。一旦把建築落實到「居」這一「處」的動作行為層面上來，老莊之道無「處」不是「居」文化的「身影」。《老子·八章》就有句：「居善地，心善淵，與善仁，言善信，正善治，事善能，動善時，夫唯不爭，故無尤。」[086]「居」是引領。《莊子·外篇·在宥第十一》：「黃帝退，捐天下，築特室，席白茅，閒居三月，復往邀之。」[087]「築特室」的「室」是建築的單元。黃帝的「閒居」必然是有處所的。不要說黃帝，「道」都是有居所的。《莊子·外篇·天地第十二》：「夫子曰：『夫道，淵乎其居也，漻乎其清也。』」[088] 再淵深澄澈，也是「居所」，或可稱之為「窈冥」[089]，或可稱之為「冥伯之丘，崑崙

086　王弼：《老子道德經》（上篇），《百子全書》（下卷），浙江古籍出版社 1998 年 8 月版，第 1338 頁。

087　郭象、成玄英、曹礎基、黃蘭發：《南華真經注疏》（卷四），中華書局 1998 年 7 月版，第 219 頁。

088　郭象、成玄英、曹礎基、黃蘭發：《南華真經注疏》（卷五），中華書局 1998 年 7 月版，第 235 頁。

089　參見郭象、成玄英、曹礎基、黃蘭發：《南華真經注疏》（卷五），中華書局 1998 年 7 月版，第 293 頁。

之虛」[090]。淵明愛酒，去哪裡飲？其〈停雲〉曰：「有酒有酒，閑飲東窗。」[091]四海之內，何處不飲？不過，此時此刻，不是去曠野之上，不是去河海之濱，而就在這「東窗」之下。此時，東園之樹，枝條列有初榮，「樽湛新醪」；連翩翩飛鳥，也「息我庭柯」──這一意象另可見其〈擬古九首〉中「翩翩新來燕，雙雙入我廬」[092]句。無論淵明心緒如何，是嘆息還是抱恨，在這個「停雲靄靄，時雨濛濛」的季節裡，園主何曾棄園而去？他就在這建築體內，寄託和播撒他的傷感與悲情。陶淵明的命運從來都是與隱士幽居「關聯」在一起的，他所謂的幽居又有哪些具體「內容」？其〈答龐參軍〉言：「豈無他好，樂是幽居。朝為灌園，夕偃蓬廬。」[093]可見，幽居並非穴居，乃至於在崖壁石窟中離棄俗生之願，參禪冥想，而是「朝為灌園，夕偃蓬廬」，在「園」和「廬」之間行日用平常之道，在建築體內完成生活的「修行」。

090 參見郭象、成玄英、曹礎基、黃蘭發：《南華真經注疏》（卷六），中華書局 1998 年 7 月版，第 360 頁。

091 陶淵明、謝靈運：《陶淵明全集（附謝靈運集）》（卷一），上海古籍出版社 1998 年 6 月版，第 1 頁。

092 陶淵明、謝靈運：《陶淵明全集（附謝靈運集）》（卷四），上海古籍出版社 1998 年 6 月版，第 22 頁。

093 陶淵明、謝靈運：《陶淵明全集（附謝靈運集）》（卷一），上海古籍出版社 1998 年 6 月版，第 3 頁。

第二節　建築形式的積澱 [094]

「樹」與「船」—— 地穴與干欄

每當我們思考建築，浮現在腦海裡的第一個詞是什麼？答案也許眾說紛紜，但之於中國文化的起源之一，中原地區

094　作為建築文化的研究者，最求之而不得、最「痛苦」的莫過於直觀「實物」的缺失。梁思成原載於 1932 年《中國營造學社彙刊》第三卷第二期之〈薊縣獨樂寺觀音閣山門考·緒言〉中寫道：「中國古代建築，徵之文獻，所見頗多。……固記載詳盡，然吾儕所得，則隱約之印象，及美麗之辭藻，調諧之音節耳。明清學者，雖有較專門之著述……然亦不過無數殿宇名稱，修廣尺寸，及『東西南北』等字，以標示其位置，蓋皆『聞』之屬也。讀者雖讀破萬卷，於建築物之真正印象，絕不能有所得。」〔梁思成：《中國古建築調查報告》（上），生活·讀書·新知三聯書店 2012 年 8 月版，第 1 頁。〕此論洵是！中國古代建築文獻的尷尬處，正在於其可「聞」而不可「見」，可「知」而不可「得」，其所記所錄，所輯所列，多為名目，形象匱乏。事實上，所謂名目留存於世的價值，往往是為了說明某種統序、意義；種種統序、意義或被宣布，被詔告，或經由人於內心加以體驗，幾乎不提供具體的參數及其形式的細節。夏鼐曾把他於 1955 年 10 月 18 日在黃河水庫考古工作隊所作的報告修改成文 ——〈考古調查的目標和方法〉，這樣一篇具有總括和綱領性質的文本羅列了十種考古調查的對象，分別為：（1）平地上的居住遺址（2）洞穴中的居住遺址（3）城寨的廢址（4）古代墓葬（5）山地礦穴或採石坑（6）摩崖造像和題刻（7）可以移動的造像、碑碣、經幢、墓誌等（8）古代建築（9）古生物化石（10）其他偶然發現的各種不同用途和不同來源的古物和古蹟。（參見夏鼐：〈考古調查的目標和方法〉，《考古通訊》1956 年第 1 期，第 1～2 頁。）其中第 8 項，指的都是現存的古代建築物，包括廟宇、塔、祠堂、書院、住宅、橋梁、牌坊等；若係「廢址」，夏鼐明確指出，應歸為第 1 項。所以，如果按照寬泛的分類，起碼依據此文，古代建築之於考古調查的對象便有著極其顯著的地位 —— 占到了「半壁江山」。因此，本書的描述內容意在強化兩大「區域」、兩種「向度」，其一即考古發掘的「地下」文獻，這些文獻將會提供客觀形式的量化依據，其二為紙質文獻中之於建築文化的理解與體驗，如是理解與體驗有助於分析建築的內涵以及「果實」。筆者認為，唯有這兩方面「齊頭並進」，彼此跨接、勾連，才會使我們對中國建築美學史的理解立體、深入、全面。

的仰韶文化而言，這個詞，是「樹」。不是坑，不是穴，不是洞，不是縫，而是樹。有人住在坑裡、穴裡、洞裡、縫裡嗎？有，然而「我們」住在樹下。樹與坑、與穴、與洞、與縫最根本的區別是什麼？從上到下，從裡到外，都是人造的，這棵樹的生命是人給予的、創造的、決定的，所以，它複雜。有一個理解似乎「根深蒂固」——「地穴式建築」，但言「地穴」，似乎我們的先祖就住在窟穴裡。然而，仰韶文化中所謂的「地穴」，是先民自己挖掘的，他們理解、想像並模仿了窟穴，在這個窟穴上，種了一棵樹，抽象的說，又像是撐了一把傘，他們居住在這棵樹下，這把傘裡。這棵樹、這把傘，既是思維的結果，又是「故事」的開端。

　　作為肇始的建築究竟何等模樣？可參見半坡方型F37。[095] 首先，它有柱桿。這座房子的豎穴底部，中心偏西北處有兩個並聯的柱洞，直徑各為 10 到 15 公分，北柱洞深 43 公分，南柱洞深 33 公分。在視覺上，一棵樹最直覺的印象，是樹幹。兩桿並立，實為增設的加固件，故而深淺不一卻緊密並列。根據柱洞遺跡可知，這兩根中心柱桿為帶有樹皮的原木截段。其次，它有柱底。柱底所置空間只有柱洞，無夯土層，柱坑為原土回填，未加固處理。除此之外，柱底

095　參見楊鴻勳：〈仰韶文化居住建築發展問題的探討〉，《考古學報》1975 年第 1 期，第 41 頁。

只是伐木截段，而無「椿尖」，也即無承壓面。再次，它有柱
頂。為了便於架椽，頂部留有枝椏。從整體上來看，這就是
一棵樹、一把傘。當然，文化是演進的，人的欲望、期待在
一點一滴的累積、生長。例如，為了防止雨水倒灌，不僅有
了低矮的類似於門檻的泥埂，而且，人們開始用木骨泥牆圍
合類似「門廳」、「雨篷」等過道做緩衝空間。[096] 例如，為了
擴大居住面積，人們不再滿足於單柱，逐漸取消了中心柱，
而選用四柱，乃至柱網，在頂杈部架梁，因對角設椽，形成
類似於大叉手的格局，擴大居住面 —— 柱網的發明，促成了
「間」的出現以及分室建築的可能。例如，為了防火，人們開
始在屋蓋椽木表面塗抹草筋泥，形成「白細土光面」，像製作
陶器一樣為建築的木構件增固「泥圈」，後又發展為版築。[097]

096 以碎瓦鋪地，如果算作是一種「生態建築」的意識的話，這種意識早在新石器時代
就已經出現了。江蘇吳江龍南新石器時代村落遺址上，遍布「木骨泥牆」的半地
穴式、淺地穴式建築，散落著被二次燒製的陶片，色澤深紅。據錢公麟推測，「當
時先民利用殘陶器壓在屋頂之上作脊『瓦』，由於出土的大量網墜也都用殘陶器製
作，可見當時有將殘陶器改作他用的習慣」。（錢公麟：〈吳江龍南遺址房址初
探〉，《文物》1990 年第 7 期，第 29 頁。）生活材料的二次加工與利用，之於建築
而言，並不鮮見。碎片的「碎」，絕不只是自然磨損而遭到廢棄的結果。1985 年 10
月至 1986 年 3 月間，於廣西武鳴馬頭發掘的西周至戰國墓葬群中就有一種葬俗，
「隨葬品先經打碎或拆散，然後散放在填土中及墓底。這種現象在元龍坡墓地極普
遍」。（馬頭發掘組：〈武鳴馬頭墓葬與古代駱越〉，《文物》1988 年第 12 期，第
32 頁。）為什麼在埋葬前事先打碎、拆散？這不能不說是一種巫術。無論如何，
碎片之「碎」都是人為，有意為之的。

097 版築的技術在許多學者看來，是在殷代出現的，殷代最主要的建築「發明」，是「版
築術」。「這套本領不管是殷人承受龍山期的系統，或者為他們自己的新興工業，
總之自盤庚遷殷以後，這種技術便大昌盛起來，不論活人所居住的房屋，或是屍骸

例如，為了通風，在房頂上增設類似於「囪」的天窗，以便於散去內部用於取暖、炊事而生火所產生的濃煙。例如，為了防止地穴內土壤水分的反潮 ——「潤濕傷民」，在穴底、穴壁上塗抹細泥以及枝葉、茅草、皮毛之類，厚度約為 5 到 10 公分的墊層，並經歷燒烤而成為類似於「紅燒土」的堅硬、平滑的表面。如果我們必須對仰韶文化中的這棵樹、這把傘做一種實質性的總結的話，筆者以為，其根本特性，在於「土木結合」。不論「紅燒土」，「泥牆」暫且不提，單說根基，它的根基就是地穴 —— 土木結合體。[098]

所埋葬的墳墓，以及魂魄所寄託的宗廟，都是用版築建造起來。」〔石璋如：〈殷墟最近之重要發現（附論小屯地層）〉，《中國考古學報（田野考古報告）》1947 年第 2 冊，第 25 頁。〕版築的意義不僅是人居住位置的變化 —— 從地穴來到地表，更重要的，是使建築的程序和技術更為複雜，更有「人性」，解縛於「物」，而更易於、更能夠充分的表達人關於建築設計的欲求與理念。版築有沒有被「摧毀」的可能？當然，毫無疑問。《方輿勝覽‧浙西路‧臨安府》之「浙江」引《吳越備史》曰：「梁開平四年，武肅王錢氏始築捍海塘，在候潮通江門之外。潮水晝夜沖激，版築不就，因命強弩數百以射潮頭，又致禱於胥山祠。」〔祝穆、祝洙、施和金：《方輿勝覽》（卷之一），中華書局 2003 年 6 月版，第 6 頁。〕「射潮頭」有用嗎？為什麼要「射潮頭」？人們把潮水當作了野獸，抑或神靈憤怒的表徵，所以無論此處的「射潮頭」，還是另立「胥山祠」以祈禱，都不過是一種把自然擬人化之後的「回應」。梁開平四年，為西元 910 年，吳越開始造捍海工程。此處的「捍海塘」，實為「捍海石塘」 —— 版築顯然是無法抵禦海潮的，最終的做法是用竹籠盛以巨石，以巨木為欄，貫以鐵鍊來控制水勢。無論如何，版築的堅硬與牢固程度是相當有限的，並不是一種一勞永逸的建築素材。

098 仰韶建築文化中有兩個細節尤其需要注意到。其一，對於居寢的重視。仰韶文化中的房屋非常重視屋主人室內居寢的需求。例如芮城東莊 F201，「圍護結構南部內凹，於西南隅形成一個適於臥寢的較為隱蔽的空間，這樣處理正顯示居寢功能的特徵」。（楊鴻勳：〈仰韶文化居住建築發展問題的探討〉，《考古學報》1975 年第 1 期，第 56 頁。）並非特例。此較為隱蔽的空間，可稱之為「隱奧」。圓形建築

第一章　宇宙：先秦時期建築美學的原型

　　中原之外，典型的建築形式出現在江南 —— 河姆渡干欄式建築 —— 以「椿木」為基礎。「這種以椿木為基礎，其上架設大、小梁（龍骨）承托地板，構成架空的建築基座，於其上立柱架梁的干欄式木構建築，是原始巢居的直接繼承和發展。至河姆渡文化時期，它已成為長江流域水網地區的主要建築方式。」[099] 地穴式建築在形式上，是一種下沉的結構 —— 人直接接觸地面，睡在地穴裡。干欄式建築在形式

　　為了形成隱奧，會在門內兩側隔牆的背後設置兩個不平行並置的隱蔽空間；方形建築為了形成隱奧，會突出「門廳」設計，形成「一明兩暗」的分布，在使房屋「橫向」發展的同時，構成一種「前堂後室」的縱深格局 —— 東北隅多為入口，西南部則為隱奧。由於對居寢功能的強調，建築必然是屬人的，以服務於人自身為主要目的。其二，屋架與泥牆的結構。半坡 F3 已經開始出簷 —— 屋蓋大於牆體，以便形成一個防水邊緣，屋架的發展不可避免。一旦屋架發展到不依賴豎穴而獨立構成空間的地步，房屋的居住面就會不斷抬升，從地穴「走上」地面。在這一過程中，牆壁的出現至關重要，牆體挺拔而直立，屋蓋籠罩而傾斜，構成了後世建築的主體內容。然而，由於木骨泥牆的做法，柱的承重畢竟是首要的。這一邏輯繼續發展，則可推衍出「牆倒屋不塌」的自信，及其特有的梁柱架構系統。斜撐結構以現有的實物來看，以遼代最為顯著，最著名者，莫過於山西應縣佛宮寺釋迦塔，也即應縣木塔。應縣木塔建於遼清寧二年（西元 1056 年），高六十六公尺，為八角六層簷，內部分作五級，底層重檐，直徑三十公尺，堪稱宏偉巨制。底層之上，「各暗層在內外槽柱子之間使用了許多斜撐，梁和短柱組成了許多副不同方向的複梁式木架。因為塔身中心，內槽柱以內是安置佛像的地方，不能有所拉聯，所以在各層夾泥牆之間用了斜柱來扶持（這個夾泥牆已在 1935 年修理時改為格扇門，對塔的結構產生了很大的破壞作用）。這些斜撐和支柱結合起來，固定了塔的穩定」。（羅哲文：〈雁北古建築的勘查〉，《文物參考資料》1953 年第 3 期，第 51 頁。）由於斜撐結構的出現，梁柱之間的結合更為穩定；與此同時，也更便於提高、擴大、深化建築主體的立體空間，實現各種人為的目的，如身高上下層之佛像的安立。

099 浙江省文物管理委員會、浙江省博物館：〈河姆渡遺址第一期發掘報告〉，《考古學報》1978 年第 1 期，第 46 頁。

上，是一種抬高的結構 —— 人不直接接觸地面，睡在地板上，抬高的高度大概在 80 到 100 公分左右，「懸空」而築，因為地面有沼澤，低窪、潮濕、積水。所以，干欄式建築並不築造在經過夯土、燒製的堅硬的地面上，其立基，主要依據排列成行、打入生土的木樁 —— 全係木構。事實上，中國古代建築因地域而不同，是其最顯著的表徵，它不一致，無準繩，未可一概而論。河姆渡文明的歷史極為悠久，據悉，經放射性碳 14 測定，其「T21 第四層出土椽子的樹輪校正年代為距今 6725 ± 140 年；T17 第四層 A13 號木頭的樹輪校正年代為距今 6960 ± 100 年」[100]。

　　如果也用一種意象來比喻干欄式建築，這個意象，或許是「船」 —— 一條靜止的「船」。「船」的關鍵，是「連結」，是「組接」。地穴式建築需要草木的綁紮，但結點不承擔主要荷載。干欄式建築全憑構件之間的咬合、接合來組織其基本結構，必須承擔來自水平和垂直的自重與橫向分解的力量。[101] 這裡所謂構件，主要指的是榫卯。與榫卯密切關聯

100　浙江省文物管理委員會、浙江省博物館：〈河姆渡遺址第一期發掘報告〉，《考古學報》1978 年第 1 期，第 93 頁。

101　我們崇拜有巢氏，崇拜他「構木為巢」，但為什麼人沒有像鳥一樣，一直住在樹上？《易》之旅卦「上九」有一種凶相 —— 「鳥焚其巢」 —— 鳥巢被焚燒，故有「鳥焚其巢」。王弼注曰：「居高危而以為宅，巢之謂也。」[王弼、韓康伯、陸德明、孔穎達：《周易注疏》(卷九)，中央編譯出版社 2016 年 1 月版，第 302 頁。]「巢」的關鍵字是「高」。因為「高」，所以「危」，不適宜於人居。換句話說，人應當居住在地上。因此，構木為欄的干欄式建築，終究要落實於大地。雖然江南一帶

的，有兩種工具 ── 斧、鑿。榫頭如何加工？「用石斧縱
向垂直劈裂和橫向截斷製成。在部分構件上還能清楚看到順
纖維的平滑面斧痕和橫斷纖維的粗糙面斧痕。」[102] 卯眼如何
加工？「用石鑿和骨鑿，加以捶擊製成。從第四層出土的長
條形石鑿和部分骨鑿頂端的打擊痕跡看，鑿卯時使用木槌捶
擊。」[103] 簡言之，用斧子劈出榫頭，用鑿子鑿出卯眼。當時
的工藝水準，尚且只能完成垂直交接。卯眼一般長 9 公分，
寬 7 公分，平身柱上的卯眼兩面對鑿，轉角柱插入梁枋的卯
眼互成直角，互相穿透。除榫卯外，還有企口板。在這裡，
尤其值得注意的是，建築的構件會被反覆、多遍、一再利
用。這意味著，構件的尺寸、做工必須接近，乃至精準、程

「盛產」干欄式建築，但其主體建築仍舊在基臺上築造。以餘杭良渚文化為例，餘
杭良渚文化是一種在一定區域內有廣泛表現的集群文化，在所有遺址中，莫角山遺
址規模最大，而莫角山本身是一座人工營建的，面積超過 3 萬平方公尺的巨型長方
形土臺。該遺址上的三個小丘，小莫角山、大莫角山、烏龜山，在地質學上恰恰屬
於良渚時期，而其上數排大型柱坑正是禮制性建築留下的痕跡。另外，「位於遺址
群東北部的瑤山祭壇和位於遺址群西部的匯觀山祭壇，是已知的良渚時期最高規格
的祭壇。它們依託自然山體，人工堆築成方形覆斗狀祭壇，頂面以灰土圍溝分成內
外三重，明顯帶有宗教寓意」（浙江省文物考古研究所：〈餘杭良渚遺址群調查
簡報〉，《文物》2002 年第 10 期，第 53 頁。）這種祭壇為數眾多，除了瑤山和匯
觀山，盧村以及子母墩遺址上同樣可以見到，它們或為長方形覆斗狀，或為梯級金
字塔形。無論怎樣，土質的基臺都是不可或缺的基底。

102 浙江省文物管理委員會、浙江省博物館：〈河姆渡遺址第一期發掘報告〉，《考古
學報》1978 年第 1 期，第 48 頁。
103 浙江省文物管理委員會、浙江省博物館：〈河姆渡遺址第一期發掘報告〉，《考古
學報》1978 年第 1 期，第 48 頁。

序化，以標準件的推廣來確保整體工程的交接。換句話說，它易於被抽象。後世的建築哲學，多用榫卯來解釋建築中隱含的陰陽，以榫卯之間的陰陽互做來說明建築結構的力量，甚至以斧鑿來標識人為、人工製作的總稱，大多是基於干欄式建築而觸發的想像。在人類建築史上，長江流域的干欄式建築使中國古代建築擺脫了「疊木為牆」這一木質建築的「宿命」，而在木構，乃至木作上開出新格局，寫出新篇章。直至近世，我們也依舊能夠從海南等地的建築形式中窺見干欄式建築的原型及變體。沈復《浮生六記‧中山記歷》中便有過記載：「此邦屋俱不高，瓦必甌，以避颶也。地板必去地三尺，以避濕也。屋脊四出，如八角亭。四面接修，更無重構複室，以省材也。」[104] 獨體、低矮、覆，皆可想見；地板去地三尺以避濕，猶如標識，充分顯露出此類建築的地方性、區域性特質。[105]

　　無論是樹還是船，穩定性都是中國古代建築必須考慮的問題。從道理上講，建築需要永恆嗎？宇宙需要永恆嗎？

104 沈復：《浮生六記》（卷五），江蘇古籍出版社 2000 年 8 月版，第 94 ～ 95 頁。

105 中國古代建築固有其堅守的「本土性」，會在「本質」上拒絕「外物」的舶來。《方輿勝覽‧淮西路‧和州》「風俗」中有句話說，「無遊人異物以遷其志」。［祝穆、祝洙、施和金：《方輿勝覽》（卷之四十九），中華書局 2003 年 6 月版，第 869 頁。］這一細節提供了一種反向的例證。「遊人異物」足以導致志向的變遷、更改。這是不是在暗示某種「安土重遷」的情緒，強調人口流動可能引發的不安全感？正是如此，外物不僅會對人的情緒，也必然會對建築的存在造成疏離感。

可不可以不永恆？當然可以。如果一定要用「永恆」來描述的話，這份永恆必然是「流動」的永恆，而非「靜止」的永恆。根據《三輔黃圖・漢宮》的記載，漢武帝太初元年（西元前 104 年），柏梁殿毀，粵巫勇之曰：「粵俗有火災，即復起大屋以厭勝之。」[106] 此條亦可見於《太平寰宇記・關西道一・雍州一》之「長安縣」之「建章宮」條。[107] 此處，所謂「大屋」，也即漢武帝後於未央宮西的長安城外建造的建章宮。何大之有？「度為千門萬戶」[108]。「厭勝」，原本是古代方士的一種巫術乃至詛咒，粵巫之策，實則「屋上架屋」的做法：屋毀，繼而重建，屋災，當由屋之自身的「升級」自行壓制 —— 屋的問題，用屋來化解，不用非屋來解決。因此，建築在抽象的意義上或許是永恆的，只不過如是永恆拒絕被「固化」，更類似於一種「通變」、「衍化」的過程。[109] 從客觀性上講，彌合程度低、穩定性差素來是中國古代建築

106　何清谷：《三輔黃圖校釋》（卷之二），中華書局 2005 年 6 月版，第 122 頁。

107　參見樂史、王文楚：《太平寰宇記》（卷之二十五），中華書局 2007 年 11 月版，第 537 頁。

108　何清谷：《三輔黃圖校釋》（卷之二），中華書局 2005 年 6 月版，第 122 頁。

109　「鴟吻」真的會帶來雨水嗎？這是一種道教弘法的傳說。《睽車志》記錄了淳熙庚子夏四月，湖州烏程岳祠所啟的黃籙醮會：「西殿鴟吻有蛇蟠繞其上……至十六日暮夜，濃雲鬱興，須臾蔽空，迅雷風烈，雨雹交下，雹大如彈，屋瓦為碎……乙夜雲斂月明，視鴟吻並與蛇皆失所在。」〔郭彖、李夢生：《睽車志》（卷二），《稽神錄・睽車志》，上海古籍出版社 2012 年 8 月版，第 105 頁。〕鴟吻所引發的絕非和風細雨，潤物無聲，實則雨雹迅雷，「屋瓦為碎」 —— 大有厭勝之意。

的「弱點」，但中國古代建築不至於過分的「脆弱」和「不堪
一擊」。南京城可為一證。陸游《老學庵筆記》：「建康城，
李景所作。其高三丈，因江山為險固，其受敵唯東北兩面，
而壕塹重複，皆可堅守。至紹興間，已二百餘年，所損不及
十之一。」[110] 南京城龍盤虎踞，其地理優勢固非其他都城所
可比擬，但這也反映出一個「側面」，即城池的持存雖關乎技
術，在現實條件下所呈現的卻是戰爭主題，是權力角逐、歷
史變遷的縮影。[111] 換句話說，築造城池的技術所要抗拒的力
量，不是來自自然的損耗，而是來自人為的摧毀。要了解中
國古代都城早期城壕的形態，不妨看看河南偃師商城的發掘
實際：「城壕的走向與城牆基本平行。城壕口寬底窄，橫剖
面近似倒梯形，外側坡度較陡，內側坡度較緩，口寬約 20 公
尺，深約 6 公尺。」[112] 這條城壕的年代屬於東周時期。偃師
商城城牆牆體現存部分的頂部寬度為 13.7 公尺，根部為 16.5
公尺；以外側開口為基準，水平寬度為 18.6 公尺；「護城坡」
南北寬 13 公尺。以這些資料來比較，就可以意識到寬 20 公
尺、深 6 公尺之城壕的「宏闊」。不過，夏商周三朝，就其建

110 陸游、李劍雄、劉德權：《老學庵筆記》（卷一），中華書局 1979 年 11 月版，第 3 頁。

111 建築的「質料」——磚塊，甚至可以充當「兵器」，而呈現出世情涼薄，如《洛陽
伽藍記》所記齊土之民的「懷磚之義」。[楊衒之、周祖謨：《洛陽伽藍記校釋》（卷
二），上海書店出版社 2000 年 4 月版，第 86 頁。]

112 中國社會科學院考古研究所河南第二工作隊：〈河南偃師商城東北隅發掘簡報〉，
《考古》1998 年第 6 期，第 482 頁。

築形制而言，分別推舉的是宗廟，是王寢，是明堂，而不是城牆。這在《周禮・冬官考工記下》中，以「夏后氏世室」、「殷人重屋」、「周人明堂」為記載，羅列得清清楚楚。三者互言，「以明其同制」。[113] 然而，所謂宗廟，所謂王寢，推求的最終不過是明堂。何謂明堂？「明堂者，明政教之堂。」[114] 建築說明的是政治權力，是道德教化，是對當下主流文化正大光明的彰顯與酬唱。

而就單體建築來說，其穩定性確實存在風險。《世說新語・巧藝第二十一》：「陵雲臺樓觀精巧，先稱平眾木輕重，然後造構，乃無錙銖相負揭。臺雖高峻，常隨風搖動，而終無傾倒之理。魏明帝登臺，懼其勢危，別以大材扶持之，樓即頹壞。論者謂輕重力偏故也。」[115] 據稱，陵雲臺高八丈，未必極峻，八丈之上，晃動的幅度已不可知，但無論如何，其晃動都對魏明帝帶來了負面的心理暗示。這一事件中，魏明帝顯然更信賴直覺的視覺印象，更善於分析支柱材料的粗細、大小所能產生的直接後果與影響，而極度懷疑「造構」營建整體的品質。一個必須注意的細節是，「造構」之初，

113 參見鄭玄、賈公彥、彭林：《周禮注疏》（卷第四十九），上海古籍出版社 2010 年 10 月版，第 1664 ～ 1667 頁。

114 鄭玄、賈公彥、彭林：《周禮注疏》（卷第四十九），上海古籍出版社 2010 年 10 月版，第 1667 頁。

115 劉義慶、劉孝標、余嘉錫、周祖謨等：《世說新語箋疏》（下卷上），上海古籍出版社 1993 年 12 月版，第 714 頁。

對「眾木輕重」的秤量。這種秤量不僅打破了日常經驗的視覺圍限，並且奠定了陵雲臺之為系統組織的「力」的重新分配與協調。如是系統組織更類似於一種內在的而非外觀性的結構上的均衡，依「大材扶持」，則必「頹壞」之。有趣的是，中國古代建築的穩定性差，會在民間傳說裡加油添醋的被誇大，而帶有某種「喜劇」效果。《宣室志》曾提到，「武陵郡有浮圖祠，其高數百尋，下瞰大江，每江水泛揚，則浮圖勢若搖動，故里人無敢登其上者」[116]。這浮圖祠，總讓人想起水中的行船。漂浮不定的晃動感，人們非但不厭惡，反而趨之若鶩──蘇州園林裡，人們爭相把自己的樓閣修建成畫舫的模樣。在水中，便是在路上，萬千世界，移步換景，俱在心中。據《方輿勝覽·淮東路·招信軍》之「靈巖寺」條，蘇子瞻有詩曰：「人言寺是六鼇宮，升降隨波與海通。共坐船中那復見，乾坤浮水水浮空。」[117]鼇宮穩定嗎？不穩定。中國古代建築不只一次的乃至經常性的把自己假想為蹤跡不定的行船，在江河湖海中沉浮，在虛空中升降，周遊往返；隨波逐流的晃動、搖擺、危險被忽略了，轉而被「航道」兩岸變化運演的季節和景色所迷醉、所幻化、所「掩蓋」。蘇

116 張讀、蕭逸：《宣室志》（卷三），《宣室志·裴鉶傳奇》，上海古籍出版社 2012 年 8 月版，第 23 頁。
117 祝穆、祝洙、施和金：《方輿勝覽》（卷之四十七），中華書局 2003 年 6 月版，第 842 頁。

軾此詩在《方輿勝覽・淮西路・濠州》之「臨淮山」中亦可
見到，只不過在那裡，首句被換作「人言洞府是鼇宮」[118]，
下語同。為什麼中國古代建築會刻意尋求這種「漂浮」感？
這與其宇宙觀，尤其是大地觀有必然的相關性。《博物志・
地》曰：「地常動不止，譬如人在舟而坐，舟行而人不覺。」[119]
「地」、「大地」，不是恆定而止的概念，而是恆動而行的範
疇，如同水流，漫延為四海。既然如此，建築作為大地之附
屬物，也固然無法枯然息止。不論生者之建築，死者亦有船
棺。1998 年 9 月下旬，在成都市蒲江縣鶴山鎮飛龍村西側的
小河邊，就有一船棺墓被河水沖出。該墓的「葬具為船棺，
長 5.78、寬 1.01、高 0.96 公尺，係用一段圓木製成。其製
作方法為先將其上半部截去，形成平頂，然後，把圓木正中
一段挖空，並將其底部削平」[120]。這座棺木的尾端底部向上
翹起，蓋板與棺身合扣，棺體內光滑而有刨磨痕跡 —— 絕
不只是對舟船的取意、模擬，而就是按照舟船的工藝來製作
的。有了這樣一條船，所謂「入土為安」的理念，會附錄一
條「入水為安」的說明。事實上，就葬俗而言，除土葬、水

118 祝穆、祝洙、施和金：《方輿勝覽》（卷之四十八），中華書局 2003 年 6 月版，第
　　862 頁。

119 張華、王根林：《博物志》（卷一），《博物志（外七種）》，上海古籍出版社 2012
　　年 8 月版，第 9 頁。

120 成都市文物考古工作隊、蒲江縣文物管理所：〈成都市蒲江縣船棺墓發掘簡報〉，
　　《文物》2002 年第 4 期，第 27 頁。

葬外，尚有火葬、林葬、天葬，不可一概而論。順便提及的
是，船棺不一定「入水」。2000 年在成都市區商業街 58 號發
掘的戰國早期大型船棺、獨木棺墓葬，其直壁墓坑長 30.5 公
尺、寬 20.3 公尺，坑口距地表 3.8 ～ 4.5 公尺，墓坑殘深 2.5
公尺，這一墓坑中發現了 17 具木製葬具，平行排列於墓坑
底部、棺木之下，間距 1 ～ 2 公尺、直徑 0.35 ～ 0.4 公尺的
15 排枕木上。[121]

土木 —— 建築的材質

　　土在中國原始建築，尤其是周原建築文化中有著舉足輕
重的作用。中國原始建築與土乃至土的信仰有關。《汲塚周
書‧作洛解》提到過周公俘殷民遷於九畢，作大邑成周，
也即東周於土中的故事，曰：「將建諸侯，鑿取其方一面
之土，苞以黃土，苴以白茅，以為土封，故曰受則土於周
室，乃位五宮：大廟、宗宮、考宮、路寢、明堂。」[122] 黃土
為中央之土，東青土、南赤土、西白土、北驪土，與青龍、
朱雀、白虎、玄武的四象格局嚴格對應。這其中所提到的
「苞以黃土，苴以白茅，以為土封」的「土封」，與甲骨文之
「生」 —— 草木破土而出之意象高度吻合。所謂五宮「受則

121 參見成都市文物考古研究所：〈成都市商業街船棺、獨木棺墓葬發掘簡報〉，《文物》
　　2002 年第 11 期，第 4 頁。
122 顧炎武：《歷代宅京記》（卷之七），中華書局 1984 年 2 月版，第 115 頁。

土於周室」恰恰印證了，一方面，中央之土之於地方之宮的
派生關係，另一方面，此種派生關係具有孕育生命的「生」
之基礎。這一切，均以土為依託，皆在對土的生命性加以崇
拜的過程中得以完成。

　　建築與基礎究竟是何關係？可以「城」為例。《易》之
泰卦「上六」有句「城復於隍。勿用師，自邑告命，貞吝」，
就涉及隍的問題。何謂之「隍」？陸德明指出，隍是「城
塹」；《子夏傳》說得更清楚，隍是「城下池」。所以，孔穎
達提到，「城之為體，由基土培扶，乃得為城。今下不培扶，
城則隕壞，以此崩倒，反復於隍，猶君之為體，由臣之輔
翼」[123]。這是用城隍作比喻，來說明臣不扶君，君道傾危的
道理。而城作為「體」，是由「基土」培育扶持而成的；如果
沒有「基土」的培育扶持，也就「隕壞」了，也就「崩倒」了，
也就淪為「城下池」了。所以，城得以樹立，得以為「體」，
必有其堅實之基。基土、基臺，在中國古代建築，尤其是北
方中原建築形態中乃重中之重。

　　1976 年以來發掘的陝西扶風召陳西周建築群下層建築的
牆體共分三種，夯土牆、土坯牆、木骨草泥牆，皆為土製；
雖方法不同，均平整而華美。「各種牆皮都是先抹一層 2 公

123 王弼、韓康伯、陸德明、孔穎達：《周易注疏》（卷三），中央編譯出版社 2016 年
　　1 月版，第 98 頁。

分厚的細砂、黏土摻和物，再抹一層薄薄的白灰面，所以表面平整、光滑、堅硬。白灰面經火燒後，顏色基本不變，只微微發黃。」[124]細沙、黏土、白灰本身，亦來自於土，可見，土在築造過程中不僅滿足了建築的結構性需求，同樣適合於人的審美性訴求。事實上，土木土木，土在半地穴式建築中是可以扮演「主角」，而不去充當「配角」的。換句話說，在半地穴式建築形式中，「牆」至關重要，而所謂的「牆」可以全由，抑或起碼主要由土製成。河南安陽孝民屯商代房址呈現出紛繁複雜的「間性」之質 —— 不僅有單間構造，還有兩間、三間、四間甚至五間複合式布局，有「呂」字形、「品」字形、「十」字形、「川」字形等等。在築造方式上，「新石器時代的半地穴式建築的房間中部或四角多見有柱洞，而這批建築少見立柱現象，而較多直接採用夯築形式構築牆體，牆體材質有夯土、土坯和草拌泥等多種類型」[125]。中國建築是無牆的建築嗎？不可一概而論，有牆無牆，不是一條被抽象貫徹的理論，而是在現實的具體經驗中與實際條件相對應。順便提及，夯土、土坯都好理解，何謂草拌泥？「草拌泥大體呈青灰色，內夾雜棕紅色斑塊。泥質堅硬，似經夯

124 陝西周原考古隊：〈扶風召陳西周建築群基址發掘簡報〉，《文物》1981年第3期，第15頁。

125 殷墟孝民屯考古隊：〈河南安陽市孝民屯商代房址2003 —— 2004年發掘簡報〉，《考古》2007年第1期，第12頁。

打。泥中保存有大量清晰的植物莖、葉印痕，初步辨認出的植物有 10 餘種，其中包括蘆葦等水邊環境生長的草本植物和灌木。由豐富的植物莖、葉種類和其折斷狀況推測，墓中填泥有可能取自河邊淤泥，生長在淤泥中的植物和掉落的樹葉被一同挖來，混拌在泥中填埋。」[126] 從中可以肯定的起碼有兩點：其一，草拌泥中的草並非單一品種；其二，其「原料」多取自河邊。草拌泥可謂夯土與土坯的「升級版」——它以植物的莖葉為肌理，經過夯打、晒乾，類似於版築，更為堅硬。[127]

　　中國古代亦出現過類似「樹屋」的建築。《太平寰宇記·河北道四·相州》之「鄴縣」有「石虎故城」條，其中便提到

126 中國社會科學院考古研究所河南一隊、河南省文物考古研究所、三門峽市文物考古研究所、靈寶市文物保護管理所、荊山黃帝陵管理所：〈河南靈寶市西坡遺址 2006 年發現的仰韶文化中期大型墓葬〉，《考古》2007 年第 2 期，第 100 頁。

127 單純的累石建築是存在的。據《方輿勝覽·成都府路·茂州》「風俗」所稱，茂州當地即有疊石而成的巢穴式建築，「如浮圖數重門。內以梯上下：貨藏於上，人居於中，畜圈於下。高二三丈者謂之雞籠，《後漢書》謂之邛籠，十餘丈者謂之碉；亦有板屋、土屋者」。[祝穆、祝洙、施和金：《方輿勝覽》（卷之五十五），中華書局 2003 年 6 月版，第 981 頁。]儼然是一幅現實版、放大版的漢畫像石圖案——具備漢畫像石中所呈現之建築的基本特徵：重門、梯設、三層，上下皆「空」而人居於「中」；區別僅僅在於尺寸。可見，建築的選材終究是當地建築文化的反映，不可一概而論。以石壘墓，並不一定需要封土，例如位於遼寧省桓仁縣渾江水庫東南部邊緣的高麗墓子高句麗積石墓，即以山石堆築，沿山梁由高到低縱向排列，形成「串墓」、「方壇」，有「階牆」，墓牆四壁一律經過火燒。（參見遼寧省文物考古研究所、本溪市博物館、桓仁縣文物管理所：〈遼寧桓仁縣高麗墓子高句麗積石墓〉，《考古》1998 年第 3 期，第 209 頁。）此與王嗣洲提到的，分布於遼寧省東南部和吉林省中南部地區的大石蓋墓——「有別於地上的石棚墓、地下石棺墓，是墓室在地下，墓上用巨型石板覆蓋並裸露於地面的一種特殊墓葬形制」（王嗣洲：〈論中國東北地區大石蓋墓〉，《考古》1998 年第 2 期，第 149 頁）——均有密切關聯。

石虎「種雙長生樹，根生於屋下，枝葉交於棟上，是先種樹後立屋，安玉盤容十斛，於二樹之間」[128]。石虎本人窮奢極欲，是個暴君，但他在宮殿結構方面卻常常突發奇想，不僅於其金華殿後所做的皇后浴室呈現出「九龍衛水之象」，而且塑造出這一「先種樹後立屋」的「樹屋」邏輯。由此可知，首先，「先種樹」之「樹」是有特殊意涵的——「長生樹」寓意長生恆久；其次，此「長生樹」並非單株，而列為一雙——後立之屋不會全盤架設在單株樹冠上，而是以樹幹本身為立柱來營構；最後，「先種樹後立屋」之所以重要，是因為它把自然元素直接的引入了建築活動，使自然與人工密合無隙，為「生態建築」書寫了另一種可能。那麼，這是不是意味著中國古人就一定不會建造懸空的「樹屋」？也不盡然。據《太平寰宇記·劍南東道七·昌州》記載，當地風俗即「有夏風，有獠風，悉住叢菁，懸虛構屋，號『閣闌』」[129]。

　　「巢窟」作為南方巢居的形式[130]，是一種以木、竹結構的

128 樂史、王文楚：《太平寰宇記》（卷之五十五），中華書局 2007 年 11 月版，第 1139 頁。

129 樂史、王文楚：《太平寰宇記》（卷之八十八），中華書局 2007 年 11 月版，第 1747 頁。

130 人是如何看待動物的巢穴的？依然使用人類的建築語言，周密師姚幹父寫過一篇〈喻白蟻文〉，收錄在周密《齊東野語·姚幹父雜文》中，其中有一段文字寫道：「吾嘗窺其窟穴矣，深閨邃閣，千門萬戶，離宮別館，復屋修廊。五里短亭，十里長亭，繚繞乎其甬道；五步一樓，十步一閣，玲瓏乎其峰房。」［周密、張茂鵬：《齊東野語》（卷十四），中華書局 1983 年 11 月版，第 261 頁。］看上去，這一巢

「網格」。南方巢居，北方穴居，此乃常態。《博物志‧五方人民》曰：「南越巢居，北朔穴居，避寒暑也。」[131] 據《方輿勝覽‧廣西路‧賓州》之「風俗」，范太史曰：「賓人計口築室如巢窟，屋壁以木為筐，竹織不加塗墍。」[132] 以木為筐，以竹編織，其所築巢窟即由木、竹編織的「網格」，不一定以梁柱為主幹，而更類似於一種以牆體肌理密排支撐其立面的圈層，如「雞籠」一般，輕盈而透風，缺乏穩定性。「構木為巢」，多出現於嶺南。《太平寰宇記‧嶺南道五‧賀州》之「賀州」風俗便提到，其俗「多構木為巢，以避瘴氣。豪渠皆鳴金鼎食，所居謂之柵」[133]。此一風俗在《方輿勝覽‧廣西路‧賀州》「風俗」中亦有提及。[134] 而其「高州」則「悉以高欄為居，號曰干欄」[135]，其「雷州」則「多欄居以避時鬱」[136]。另據《方輿勝覽‧夔州路‧重慶府》之「風俗」，《寰宇記》：「今

穴與人類的建築、居所並無實質性的區別。

131 張華、王根林：《博物志》(卷一)，《博物志 (外七種)》，上海古籍出版社 2012年 8 月版，第 10 頁。

132 祝穆、祝洙、施和金：《方輿勝覽》(卷之四十一)，中華書局 2003 年 6 月版，第740 頁。

133 樂史、王文楚：《太平寰宇記》(卷之一百六十一)，中華書局 2007 年 11 月版，第 3083 頁。

134 參見祝穆、祝洙、施和金：《方輿勝覽》(卷之四十一)，中華書局 2003 年 6 月版，第 746 頁。

135 祝穆、祝洙、施和金：《方輿勝覽》(卷之四十二)，中華書局 2003 年 6 月版，第752 頁。

136 祝穆、祝洙、施和金：《方輿勝覽》(卷之四十二)，中華書局 2003 年 6 月版，第760 頁。

渝之山谷中有狼猱鄉，俗構屋高樹，謂之閣欄。」[137] 何謂「瘴氣」？何謂「時鬱」？「郡據叢山之中，去海百里。四時之候，多燠少寒。春冬遇雨差凍，頃刻日出，復如四五月。」[138] 由於靠近海岸線，悶熱的天氣使人們對於建築的通風有著極高的期待。所謂「瘴氣」，一定與風有很大關聯。據《方輿勝覽·成都府路·黎州》之「風穴」條可知，「窒其穴，風雖少而民多瘴；開之，風如故而瘴亦衰」[139]。問題是，何以避海風？《太平寰宇記·嶺南道十三·瓊州》之「瓊州」風俗中提到，其俗「巢居深洞，績木皮為衣，以木綿為毯」[140]。此條亦輯錄於《方輿勝覽·海外四州·瓊州》之「風俗」。[141]

　　關於「木作」，其原始含義其實十分寬泛。《周禮·冬官考工記第六》把「攻木之工」分為七種：輪、輿、弓、廬、匠、車、梓。「輪人為輪蓋，輿人為車輿，弓人為六弓，廬人為柄之等，匠人為宮室、城郭、溝洫之等，車人為車，梓

137 祝穆、祝洙、施和金：《方輿勝覽》（卷之六十），中華書局 2003 年 6 月版，第 1058 頁。

138 祝穆、祝洙、施和金：《方輿勝覽》（卷之四十二），中華書局 2003 年 6 月版，第 751～752 頁。

139 祝穆、祝洙、施和金：《方輿勝覽》（卷之五十六），中華書局 2003 年 6 月版，第 1001 頁。

140 樂史、王文楚：《太平寰宇記》（卷之一百六十九），中華書局 2007 年 11 月版，第 3236 頁。

141 參見祝穆、祝洙、施和金：《方輿勝覽》（卷之四十三），中華書局 2003 年 6 月版，第 769 頁。

人為飲器及射侯之等。」[142] 從「攻木之工」來看，建築所涉
及的木作，不過是匠人所為有限的一部分 ── 「禹治洪水，
民降丘宅土，卑宮室，盡力乎溝洫，而尊匠」[143]，就說明匠
人之尊，有可能來自於其疏通溝洫的作為，而非單純的築造
宮室的能力。換句話說，建築的木作是以龐大體積的各種繁
複工藝為背景和基礎的，工藝與工藝之間，會有參照與借
鑑 ── 建築木作的精良與否，在某種程度上，是一個時代工
藝水準的濃縮與展現。

　　在中國建築史上，最早的斗的形式出現於西周時期的洛
陽邙山矢令簋，最早的拱的形式出現於春秋時期的臨淄郎家
莊春秋墓漆器殘片，而最早的斗拱組合的形式出現於戰國中
山王墓銅方案。[144] 在現實的建築體中，最早的木造斗拱實物
保留於敦煌第 251、254 窟，位於「人字披」脊槫和下平槫與
山牆交接處，一端插入牆壁，一端出跳，散斗上施扁平替木
承槫。二窟八組，形制皆同。「從斗拱形制本身看：內凹的
拱眼，圓和而不分瓣的拱頭，接續了漢闕斗拱的風格，在雲
岡北魏 11、12 窟內也可找出近似的形象。斗拱上的彩畫和同

142 鄭玄、賈公彥、彭林：《周禮注疏》（卷第四十六），上海古籍出版社 2010 年 10
　　月版，第 1529 頁。

143 鄭玄、賈公彥、彭林：《周禮注疏》（卷第四十六），上海古籍出版社 2010 年 10
　　月版，第 1530 頁。

144 參見馮繼仁：〈中國古代木構建築的考古學斷代〉，《文物》1995 年第 10 期，第
　　43 頁。

窟壁畫紋樣又皆一致，故它們確係北魏原物，為中國現存最古的木斗拱實物。」[145] 出土文物的發掘顯示，即使是明清兩朝，許多建築的部件仍然作為墓葬中的隨葬品，隨墓主人往生地下世界，如 1954 年 10 月，陝西省長安縣四府井村，明英宗時興平莊惠王之次子安僖王墓，後室中所發掘的兩個製作精巧的木斗拱。[146]

斗拱並不是「先天」的、「絕對」的、「必然」的建築構件。例如西周鳳雛遺址上的前堂。此前堂東西四列柱，埋在夯土基礎中，深度為 50～70 公分，類同於二里頭及盤龍城商代宮殿。據傅熹年推斷，此前堂合理的構造應為「兩面坡」，「兩面坡的斜梁可以用綁紮或加木楔的方法固定在縱架上，可以成對放，也可以錯開。它們都是簡支斜梁，並沒有相抵相撐的作用。在斜梁背上，於縱架楣的上方和縱架之間都架檁，檁上斜鋪葦束做屋面。它的構造順序是柱、楣、斜梁、檁、葦束。整個構架靠栽柱和土築的後牆、山牆保持穩定」[147]。這是一種古老的做法，在易縣燕下都武陽臺東北八號遺址中亦出現過 —— 以葦束來代替椽子和望板，即《說文解字》竹

145 敦煌文物研究所考古組：〈敦煌莫高窟北朝壁畫中的建築〉，《考古》1976 年第 2 期，第 118 頁。

146 參見陝西省文物管理委員會：〈長安四府井村明安僖王墓清理簡報〉，《考古通訊》1956 年第 5 期，第 41 頁。

147 傅熹年：〈陝西岐山鳳雛西周建築遺址初探 —— 周原西周建築遺址研究之一〉，《文物》1981 年第 1 期，第 66 頁。

部中的「笮」。「笮」的含義為「迫」，在檁之上，在瓦之下。一般情況下，檁上架椽，鋪席、箔、笆、板，上鋪苫背泥，泥上鋪瓦，「笮」則替代了這其中的中間環節——與檁密接，上承泥背和瓦礫的壓力，落實而被「迫」。這種「條束」做法，對材料的要求更低，後期仰塗、抹泥即可，簡便易行，卻是不需要使用斗拱的。

在建築學中，經常會提到櫨斗。何謂「櫨」？《墨子閒詁·經上第四十》：「纑，間虛也。」王引之云：「纑乃櫨之借字。《經說上》云『纑，間虛也者，兩木之間，謂其無木者也』，則其字當作『櫨』。《眾經音義》卷一引《三倉》云：『櫨，柱上方木也。』」[148] 簡言之，一方面，櫨斗必由木作，另一方面，兩櫨之間會形成一段無木的空間。所以，即使沒有門窗，在結構上，普遍使用櫨斗的中國古代建築，其室內空間，也不是完全封閉的，它自然而然的會形成架空，「間虛」之作。空間空間，什麼是「間」？《墨子閒詁·經說上第四十二》：「間，謂夾者也。」張云：「就其夾之而言，則謂有間；就其夾者而言，則謂之間。」[149] 一方面，「間」不是外來詞，它就是一個建築學術語。另一方面，「間」指的就是因為夾而產生的虛空——此虛空是有限的，出於櫨斗、

148 孫詒讓、孫啟治：《墨子閒詁》（卷十），中華書局 2001 年 4 月版，第 313 頁。

149 孫詒讓、孫啟治：《墨子閒詁》（卷十），中華書局 2001 年 4 月版，第 343～344 頁。

兩木之間；此虛空是人為的，由人造設產生；此虛空是抽象
的，它不僅可以用來描述空間，也可以用來描述時間。

　　另外，中國古人還有著大量使用疊木的記載，如棺槨一
般都是疊木壘砌而成的。舉一個實例，如大汶口時期的棺
槨。在大汶口和呈子遺址的墓葬中，有井字形的木質棺槨。
「木槨的大小和結構的繁簡，隨墓葬規模的大小而異。這種
井字形木槨，有的有頂、底和四壁，四壁係用直徑約 10 公分
的原木疊壘而成，四角交叉，從遺留的痕跡推測，可能是將
原木刻出凹口，相互嵌合，或用繩子捆縛，頂部也用原木鋪
蓋。」[150] 這種木質棺槨，據實物顯示，就是疊木壘砌完成的。
地面上也有使用疊木的實物，如水閘。1985 年底發現的明代
「通濟渠」渠口上的石刻文字，顯示該渠實為北宋豐利渠。這
一渠口下小上大，呈倒梯形，渠底左右間距 4.3 公尺，1.5 公
尺高處，寬至 4.55 公尺，越上越寬。「這決定了該閘不可能
使用提升式板閘，只能採用鑲嵌式疊置散件板閘的形式，即
史籍所謂『疊木作障』的閘式。疊置散件板閘由一塊塊分散
的閘板組合而成，在這種倒梯形斷面閘槽中裝卸方便。這種
閘式在宋元明清的文獻中常見，如元王楨《農書》卷十八、
明徐光啟《農政全書》卷十七、清《授時通考》卷三七等書
中所列水閘形式，皆為疊置散件板閘。」[151] 可見，中國古人同

150 吳汝祚：〈大汶口文化的墓葬〉，《考古學報》1990 年第 1 期，第 3 頁。
151 秦建明、趙榮、楊政：〈陝西涇陽北宋豐利渠口發現石刻水尺〉，《文物》1995 年

樣重視疊木所產生的密閉效應，這種密閉效應是可靠的，使用的疊木還可以是不等寬的。除此之外，湖北銅綠山古銅礦所使用的「密集法搭口式」豎井框架，也是用一種四根圓木搭接的方框層層疊壓而成的。[152] 事實上，拼貼、接合、疊搭作為觀念，可謂無處不在。安志敏曾提到，「青海大通上孫家寨發現的兩座墓葬，男性墓裡出土彩陶壺口及頸部，而女性墓裡則出土彩陶壺的腹部和底部，兩者可拼成一件器物，顯然是有意識打破之後分別葬入男女兩座墓中的，代表了一種特殊的葬俗」[153]。這一葬俗，讓人們隱約看到了「虎符」、「珠聯璧合」等符號化器物形制的雛形。如果說這只是器物，是陶器，非木器，筆者亦可舉出木質案例，如楚都紀南城龍橋河西段所發掘的木圈井。何謂木圈井？即使用了木井圈的水井。何謂木井圈？「木井圈是由兩根大樹分別鑿成半圈形的槽溝（其中一根口徑稍小），然後再將兩槽相合成橢圓形的井圈，立於中部的兩根平行的托木上，兩槽相接的兩邊各立一根木柱，井圈內下端又設兩根平行的支撐木，支撐木榫合於圈壁上。」[154] 這口井井身上部的直徑為 1.05 公尺，井圈為

第 7 期，第 89 頁。

152 參見夏鼐、殷瑋璋：〈湖北銅綠山古銅礦〉，《考古學報》1982 年第 1 期，第 3 頁。

153 安志敏：〈中國西部的新石器時代〉，《考古學報》1987 年第 2 期，第 139 頁。

154 湖北省博物館：〈楚都紀南城的勘查與發掘（下）〉，《考古學報》1982 年第 4 期，第 492 頁。

0.7 到 0.82 公尺，殘高 1.8 公尺，厚 2 到 6 公分，而井圈底以下的深度又超過了 2 公尺。井圈木經放射性碳 14 測定，年代為西元前 505 年到西元前 435 年之間，可知楚國郢都使用這種以半圓拼合、托木支撐的木井圈究竟有多久遠。

　　木不與土結合，而與石結合的構造實例，有懸棺。懸棺葬遍及長江流域的十三個省區，且以宜賓地區麻塘壩懸棺為例來看，它的製作方法共有三種：「第一種，在岩壁上鑿兩個或三個小方洞插木樁，架棺其上，採用此法較多；第二種，人工鑿穴（洞），把棺頂進穴內，露一頭於穴外，或把棺橫嵌於穴內；第三種，利用天然洞穴或岩縫置棺於內。採用後兩種較少。」[155] 在數據上，當地採用木樁架棺者 81 具，後兩種則分別為 9 具和 38 具。從操作步驟上講，後兩種更為便宜。然而，人們卻更為崇尚木與石相結合的「程序」所傳達的儀式感，條件是，當地人之於石的穩定性與木的承受力的極度認可。

　　建築可不以土木乃至礫石窟穴為材質嗎？當然可以，這要看何種用途。《酉陽雜俎·禮異》記錄過「北朝婚禮」：「青布幔為屋，在門內外，謂之青廬。於此交拜，迎婦。夫家領百餘人，或十數人，隨其奢儉，挾車俱呼：『新婦子！』催

155 重慶市博物館：〈宜賓地區懸棺葬調查記〉，《考古》1981 年第 5 期，第 432 頁。

出來。至新婦登車乃止。」[156] 這場婚禮，看上去更像是一場馬
鞍上、車輦上，懷遊俠意氣的婚禮。不過，它準確的描述了
青廬的材質，為布幔。「建築」本身理當是一個開放的概念，
凡是可以給予居於其中的人空間感的，皆可入列。布幔雖為
織物，無法長期保留，但它卻一樣可以另一種方式「留」在
建築中。1994 年於西藏阿里札達縣象泉河流域發現了兩座佛
教石窟，「這兩座石窟壁畫洞窟頂部的垂幔紋帶中水鴨紋與
多重垂幔紋的組合樣式，曾經在西藏西部地區早期佛教寺壁
畫中較為流行。如金腦爾（Kinnaur）地區的納科寺（Noko）
內小羅扎巴殿堂（Small Lo-tsa-ba）南牆上部的垂幔紋飾，
由四重圖案構成，最上一重為單向的連續水鴨紋，下方有三
重垂幔紋帶，與上述兩座石窟的垂幔做法幾乎完全相同。又
如阿契寺內一層殿堂門道上方的壁畫，上層亦為四重圖案組
成的垂幔，最上一重也為單向的連續水鴨紋樣，其下方有兩
重垂幔紋帶。阿契寺三層殿堂內曼荼羅圖像的上方，也有類
似的垂幔紋飾，有跡象顯示，這種單向連續的水鴨紋樣，或
曾是 11 至 13 世紀西藏西部佛教藝術中一種較為流行的母
題」[157]。這種單向連續的水鴨紋樣，還可以與其他動植物紋

156 段成式、許逸民：《西陽雜俎校箋》（前集卷一），中華書局 2015 年 7 月版，第 72 頁。
157 四川大學中國藏學研究所、四川大學歷史文化學院考古系、西藏自治區文物事業管
　　理局：〈西藏阿里札達縣象泉河流域發現的兩座佛教石窟〉，《文物》2002 年第 8
　　期，第 66 ～ 67 頁。

樣結合而共同組成繁複而華麗的圖案，在古格王朝早期佛教寺院的殿堂壁畫殘片中看到。無論如何，垂幔作為紋飾，實際上顯示了建築材質多元化的歷史事實。

　　土木砂石並不是這個世界上僅有的建築材料，已知的建築材料中，尚有獸骨。「烏克蘭的莫洛多瓦（Molodova）遺址位於聶斯特河流域，在莫洛多瓦 I 的第四層，發現一個主要由猛獁象骨骼和象牙圍成的直徑約 10 公尺的橢圓形房基。」[158] 類似形制在 1982 年開始發掘的哈爾濱閻家崗遺址中亦有發現，其兩處由動物骨骼圍合而成的圈狀堆積，實乃古人類營地遺跡。在用料方面，除木材外，竹子亦是上等「素材」。據《方輿勝覽‧淮西路‧黃州》之「竹樓」條，王元之記：「黃岡之地多竹，大者如椽，竹工破之，剖去其節，用代陶瓦，比屋皆是，以其價廉而工省也。」[159] 以竹代木，最不必要擔心的是強度——該文還記錄了一個細節，即當時竹工說的一句話：「竹之為瓦，僅十稔。若重覆之，得二十稔。」[160] 關鍵字在於「重覆」。竹子的生長週期短，芯空而體輕，有彈性，較之木料，既廉價，又易獲，便於組合，

158 黃可佳：〈哈爾濱閻家崗遺址動物骨骼圈狀堆積的初步研究〉，《考古學報》2008年第 1 期，第 5 頁。

159 祝穆、祝洙、施和金：《方輿勝覽》（卷之五十），中華書局 2003 年 6 月版，第889 頁。

160 祝穆、祝洙、施和金：《方輿勝覽》（卷之五十），中華書局 2003 年 6 月版，第889 頁。

且具有極為穩定的「組織」效果，這便為建築找到了極好的
替換素材。房千里〈廬陵所居竹室記〉記述過這樣的竹屋：
「其環堵所棲者，率用竹以結其四周，植者為柱楣，撐者為
榱桷，破者為溜，削者為障，臼者為樞，篾者為繩，絡而籠
土者為級，橫而格空者為梁。」[161] 完全用竹材完成了竹屋的
建構。草能否成為建築素材？這是毫無疑問的。西藏建築的
「簷牆」就是用草做的。具體做法是，「在外牆頂下約 1 公尺
處的部位，置一排挑出約 30 ～ 40 公分的挑梁，梁距約 1 公
尺以上，挑梁上密排橫木桿，其上壘砌草束（當地原野上的
一種細而堅韌的野草，草束長約 30 ～ 40 公分）直至牆頂，
上壓土坯，草束的方向與牆體垂直，草束外皮拍平，外刷
深紅色，在牆頂部形成一條凸出牆面的深紅色橫帶」[162]。後
來，人們替它取了一個名字，叫「邊瑪簷牆」；其所用之草，
即檉柳枝、邊瑪草；有時亦刷成深棕色。以其原始形態來
看，這樣一種簷牆草束與其建築外牆的顏色一樣，是一種建
築等級、主體身分的標誌，在古格地區，在衛藏地區，僅用
於寺院殿堂。事實上，西藏建築的立柱取材深受地域侷限，
即使是宗教性建築，柱體亦不高大、粗壯，甚至需要拼接，
其用料最突出的特色即簷草。

161 房千里：〈廬陵所居竹室記〉，董浩等：《全唐文》（卷七百六十），中華書局 1983
　　年 11 月版，第 7902 頁。
162 陳耀東：〈西藏阿里托林寺〉，《文物》1995 年第 10 期，第 15 頁。

第二章
制度：秦漢時期建築美學的架構

　　秦漢時期建築美學的主題圍繞「制度」展開，原本帶有地方性的建築風格與觀念，伴隨著大一統帝國皇權的樹立而表現出其對意識形態的主動酬答。中國的宇宙觀是以方圓為基礎的，劃定方圓的規矩恰恰在建築史上產生了舉足輕重的作用，而建築的道德「表情」與權力意涵在自先秦以來的臺榭、闕表、樓閣的基礎上越發彰顯。

第一節　規矩方圓

「圓」者象天

中國的宇宙觀，由方圓組成；方圓之間，在形態上有根本區別。《周易・繫辭上》：「著之德圓而神，卦之德方以知。」王弼注曰：「圓者運而不窮，方者止而有分。言著以圓象神，卦以方象知也。唯變所適，無數不周，故曰圓。卦列爻分，各有其體，故曰方也。」[001] 這是非常重要的差異。圓是動的，變動著的，運行無窮；方是靜的，分列著的，各有其體。圓、方，一動一靜 —— 動者象神，靜者象知。在圓、方之間，又滲透著上下之分、神人之別。這種動靜觀對建築的空間感造成的影響極為深遠。圓形的建築屬天，勻質，有周流的氣質；方形的建築屬地，不勻質，有前後、左右、上下的氣勢。方與圓，又彼此映照的形成了互文性的內在結構。

天圓地方對應在建築的形制上有著毋庸置疑的表現。《周禮・春官宗伯下》在提到「六樂」時明確指出：「冬日至，於地上之圓丘奏之，若樂六變，則天神皆降，可得而禮矣。……夏日至，於澤中之方丘奏之，若樂八變，則地示皆出，可得而禮矣。」[002] 奏於圓丘，則天神降；奏於方丘，則

001 王弼、韓康伯、陸德明、孔穎達：《周易注疏》（卷十一），中央編譯出版社 2016 年 1 月版，第 367 頁。

002 鄭玄、賈公彥、彭林：《周禮注疏》（卷第二十五），上海古籍出版社 2010 年 10

地祇出 —— 雖四季有演替，樂音之轉變同樣發揮了舉足輕重
的共同作用，但所謂禮樂的操持與實踐，究竟是在天圓地方
的宇宙論框架內部完成的，也即是在相應的圜丘與方丘的建
築形制內部完成的。事實上，且不說建築等固定的居所崇尚
天圓地方，就連車輿 —— 移動的行所同樣講求天圓地方。
《周禮・冬官考工記第六》曰：「軫之方也，以象地也。蓋之
圜也，以象天也。輪輻三十，以象日月也。蓋弓二十有八，
以象星也。」[003] 建築與車輿在邏輯上的區別，只在於建築寓
靜，車輿乃動 —— 三十輪輻如同日月，取諸運行之理，循環
往復，時序周轉。古老的宇宙論想像在建築與車輿上，密合
恰切。

　　就建築的完成度而言，技術的施工具有可能性 —— 建築
能夠或方或圓。中國古代建築的技術難題是屋頂，屋頂的連
綿本非難事，例如陝西岐山鳳雛西周建築遺址，其房基連成
一片，建築體之間的屋頂亦連成一片。「堂、廡間過道處做
法應是先把兩廡構架完整的搭過去，再從兩廡第五間脊檁處
架設 45°角梁，向北一根指向堂後廊東端一個方柱洞（這洞
應是立柱承角梁的），向南一根指向堂前廊階下兩端兩根柱
子。在角梁與堂的山牆間架檁子，構成堂外側過道的兩坡屋

　　　月版，第 845 頁。

003 鄭玄、賈公彥、彭林：《周禮注疏》（卷第四十七），上海古籍出版社 2010 年 10
　　　月版，第 1577 頁。

頂。廡第五間的前簷牆有可能把上部做成過道外側的山牆，做過道欐子的中間支承。這樣角梁和兩廡欐上的負擔就小得多，構造也較合理。門塾與兩廡間屋頂的構造應和它大體相同。」[004] 轉折最關鍵，其重點在於轉角斜梁。這種構架最能適應進深相同的構造，兩道相交，類似於 45°之天溝，在結構上，通於歇山頂。連綿起伏的屋頂，不僅有連綿，更產生了起伏的效應 ── 在高低錯落之間輾轉變向，如同曲折綿延的波浪。再說斗拱。斗拱不僅可以適應平直的切線和轉角的折彎，同樣能夠運用於圓形建築，即使是在逼仄的空間內，這一技術水準持續的、一貫的在不斷提升。例如位於山東省棲霞市觀里鎮慕家店村東的宋代慕仉墓，這座墓的墓室平面呈正圓形，「直徑 3.38 公尺，墓頂高 3.6 公尺。墓壁高 1.94 公尺，用側磚兩丁兩順砌成，貼壁有 8 條立柱，各以 3 行豎磚砌成，突出壁面 10 公分，上端以磚雕成二層斗拱。立柱與斗拱均為仿木作形式」[005]。所以，在操作的層面上，使建築或方、或圓、或方圓結合的技術障礙並不存在。

事實上，在分出方圓之前，許多建築形式自始至終都有方圓結合之需求。例如，井並不一定是圓的，亦可由方圓組合。《太平寰宇記・江南西道十二・潭州》之「長沙縣」南

004 傅熹年：〈陝西岐山鳳雛西周建築遺址初探 ── 周原西周建築遺址研究之一〉，《文物》1981 年第 1 期，第 69 頁。

005 李元章：〈山東棲霞市慕家店宋代慕仉墓〉，《考古》1998 年第 5 期，第 429 頁。

六十步有「賈誼廟」，漢時為長沙王傅廟，賈誼之宅，「中有井，上圓下方，泉與洪州禪林寺井通」[006]。可見，方圓是統合在一起的。不只是帶有現實需求的井，中國遠古建築形制本身就十分複雜，例如陝西扶風召陳西周建築遺址上那座著名的 F3。據傅熹年推斷，「如果以中心柱 6D 為圓心，以前後進深為直徑畫圓，則 6A、4B、3D、4F、6G、8F、9D、8B 八個柱墩的中心剛好都在圓周上，各柱的分布也大體均勻；如果從 6A、4B、4F、6G、8F、8B 六柱向中心柱 6D 連線，它們的夾角都接近 60°。根據這現象，F3 的中部也頗有可能在四阿頂上再出一個上層圓頂」[007]。這意味著，F3 為重檐，下為四阿頂，上為圓頂 —— 下方而上圓，恰好與天圓地方的宇宙觀吻合、對應。當然，這種推斷還僅僅是一種猜測，F3 究竟是單層四阿頂，還是下方上圓頂，尚無定論 —— 畢竟後者需要以精度極高的榫卯工藝水準為保障和前提。不過，傅熹年的假設也說明，從結構設計的角度來講，下方上圓是可能的。在現實生活中，方形屋頂套用圓形構造，使方圓結合的建築現象不勝枚舉，如藻井。即使退一步，不說圓形構造，單說圓形圖案，亦不罕見，尤其是在墓

006 樂史、王文楚：《太平寰宇記》（卷之一百一十四），中華書局 2007 年 11 月版，第 2320 頁。

007 傅熹年：〈陝西扶風召陳西周建築遺址初探〉，《文物》1981 年第 3 期，第 36 ～ 37 頁。

葬當中——墓室主頂通常繪製天象圖。如果說天象圖過於普遍，還有曼荼羅圖。1979 年 10 月發掘的位於四川省成都市龍泉驛區十陵鎮大梁村的蜀僖王陵，其後殿「中室頂部為長方形盝頂，長 5.97、寬 2.56 公尺，四周邊寬 0.22 公尺。邊框上飾淺浮雕的荷花、蓮蓬紋。盝頂中間有一個直徑 2.1 公尺的圓形曼荼羅圖。圖中心刻一直徑 0.54 公尺的小圓圈，內刻一『曇』形的梵字。圓心之外刻雙層蓮瓣，周邊則刻以寶瓶、雙魚等佛教八吉祥紋」[008]。此曼荼羅圖，為佛教信徒所造，它吸取了各種圖案來修飾，分出層次，卻首先是一個典型的正圓。

　　圓形建築與天有關。圜丘祭天，在中國古代建築史上是非常明確的。《三輔黃圖·漢宮》所錄《關輔記》曰：「去長安三百里，望見長安城，黃帝以來圜丘祭天處。」[009] 這一點在《周禮·春官宗伯第三》、《漢官儀注》、《漢書·禮樂志》中均有記載。所謂圜丘，即由夯土而成的圓形祭臺，又名「通天臺」——帝王齋戒後，使七十童男童女俱歌，「昏祠至明」。土地之丘，象天之圜，帝王在天圓地方之宇宙論框架下完成的「通天」體驗，無疑需要透過「圓」這一建築形式來加以鋪墊、確認。這一邏輯並不是一次性的、絕無僅有

008 成都市文物考古研究所：〈成都明代蜀僖王陵發掘簡報〉，《文物》2002 年第 4 期，第 46 頁。

009 何清谷：《三輔黃圖校釋》（卷之二），中華書局 2005 年 6 月版，第 140 頁。

的應用，而是較為常見、趨於普遍的。如《三輔舊事》便提到建章宮門北起之「圓闕」，上有後被赤眉軍所壞的銅鳳凰，《西京賦》美譽「圓闕聳以造天，若雙碣之相望」[010]。此處之圓闕，是與圜丘類同之案例的實證。

　　圓形的祭壇在考古文物上多有印證。2005 年 4 月，安徽省文物考古研究所調查發現的安徽省六安市霍山縣但家廟鎮大河廠村戴家院周代遺址，乃江淮地區常見的臺墩，高出地表水田兩、三公尺，呈圓形，頂部面積與底部面積分別為 1,500、2,000 平方公尺，概有四分之三之比。據悉，這座祭壇「平面近圓形，為數十周同心圓環繞分布，表面龜裂為數十塊硬土塊……祭壇北側發現三級略凸而平緩的堆築土，疑為臺階」[011]。臺墩磊落而高出地表，實為對山形的模擬；北側有臺階，可便於攀登；頂部面積廓大，足以完成祭祀活動；平面近圓形，恰可謂周人心中宇宙之天的表徵。圜丘的基礎，本可以是山，據《太平寰宇記・河南道三・西京一・河南府》之「洛陽縣」記載，「委粟山」在此縣東南三十五里，魏明帝於景初元年（西元 237 年）十月，「營洛陽委粟山為圜丘，今形制猶存」[012]。

010 何清谷：《三輔黃圖校釋》（卷之二），中華書局 2005 年 6 月版，第 127 頁。

011 安徽省文物考古研究所、霍山縣文物管理所：〈安徽霍山戴家院周代遺址發掘報告〉，《考古學報》2016 年第 1 期，第 128 頁。

012 樂史、王文楚：《太平寰宇記》（卷之三），中華書局 2007 年 11 月版，第 51 頁。

第二章　制度：秦漢時期建築美學的架構

　　「圜土」亦是「懲戒」之所。「圜土」在職能上乃拘禁之所，它可以有很多名稱，其功用是拘禁。據《太平寰宇記·河北道四·相州》之「湯陰縣」載，此縣北九里，北臨「羑水」，有「羑里」，又名「牖城」，就是紂王當年拘禁文王之所——「夏曰夏臺，商曰羑里，周曰囹圄，皆圜土也」[013]。可知，圜土亦可稱為「臺」，如「夏臺」，但它的用途依然是囹圄之所。牢獄乃圓形建築，這在《周禮·地官司徒第二》中有明文規定，是為「圜土」。為什麼以「圜土」為牢獄之所？「圜土者，獄城也。獄必圜者，規主仁，以仁心求其情，古之治獄，閔於出之。」[014] 圓規圓規，圓者規也，比照規矩權衡的「當量」，「規」配「東」方，主「仁」，與「矩」配「西」方，主「義」相對，所以，獄城圓也。這一看似簡單的道理，映襯的是「仁恩」、「閔念」的邏輯，懲戒與教化，因道德規訓而有所結合。重點是，建築的形制實乃意義的表達，抽象的德行、德性原則，可以透過建築的外在形式來樹立與傳播。[015]

013 樂史、王文楚：《太平寰宇記》（卷之五十五），中華書局 2007 年 11 月版，第 1141 頁。

014 鄭玄、賈公彥、彭林：《周禮注疏》（卷第十三），上海古籍出版社 2010 年 10 月版，第 439 頁。

015 建築的形制並不是僅由邏輯預設即可得出的結果，例如八角形。我們時常聽聞，六角形、八角形是方與圓之間的過渡樣式，從四角到六角到八角再到圓形，是一條漸變的邏輯鏈。果真如此，四角、六角、八角、圓形應當同時出現，然而在歷史上，起碼在塔的構造上，八角之塔是遲至唐朝末年才逐步出現的。劉敦楨即指出：「盛

第一節　規矩方圓

　　另外，圓形建築在漢代貯藏類建築中已十分流行。圓形
貯藏類建築的歷史極為悠久，早在西安半坡遺址中即有典型
的「窖穴」──「圓形袋狀坑」。[016] 這一傳統綿延不絕，
尤其是在洛陽。以 1955 年 4 月 11 日至 6 月 30 日對洛陽西
郊漢代民居的發掘為例，該地東區為東漢時期的居住區，人
口密集，其藏穀之處有九座，或為方倉，或為圓囷。耐人尋
味的是，方倉與圓囷數量之比，方倉為一，而圓囷為八，且

唐以前還沒有八角塔。盛唐以後到五代初年，也只有兩個單簷八角塔，就是河南
登封縣會善寺天寶五年（西元 746 年）建造的淨藏禪師塔，和山東歷城縣唐末建造
的九塔寺塔。」（劉敦楨：〈蘇州雲岩寺塔〉，《文物參考資料》1954 年第 7 期，
第 27 頁。）可見，歷史與邏輯並不疊合。類似的觀點，陳從周也提到過，他說：
「中國磚塔，自遼宋以來，它的平面大多是八邊形。」（陳從周：〈松江縣的古代建
築──唐幢、宋塔、明刻〉，《文物參考資料》1954 年第 7 期，第 40 頁。）唐代
遺制，乃至魏晉作風，固然是四角的方形；遼宋以來的八角塔，實是對唐制的改
造。除八角外，還有十二之數。與十二時相應的建築表現形式在墓制中有很多。宿
白曾將西安地區的唐墓分為三期，也即高祖、太宗時代，高宗到玄宗時代，玄宗以
後以迄唐亡。其中，就單室弧方形或方形的磚室墓來看，「第三期有的墓在墓室內
出現了既淺又窄的小龕，這種小龕與以前開在墓室外過洞或天井兩側放置隨葬品的
小龕不同，它應是按方位放置十二時的。因此，這種小龕應是十二個，每面壁面各
開三個（前壁正中一小龕在墓門上方）」。（宿白：〈西安地區的唐墓形制〉，《文物》
1995 年 12 期，第 44 頁。）十二龕對應十二時，在一個屬於死亡的密閉空間裡，
時間繼續在流轉。這種流轉，以方位來流轉，甚至超越了方與圓的形式限制。類似
的還有 1979 年 3 月發掘的江蘇省蘇州市西南橫山九龍塢七子山五代墓，其後室亦
有楔形壁龕九個，高 54 ～ 55.5 公分、上端寬 18 ～ 24.5 公分、下端寬 25 ～ 27 公
分，每壁面三個。不過有一個高 1.1 公尺、寬 1.2 公尺、進深 0.17 公尺的大壁龕，
當為盛放墓誌之用。（參見蘇州市文管會、吳縣文管會：〈蘇州七子山五代墓發掘
簡報〉，《文物》1981 年第 2 期，第 39 頁。）

016 參見考古研究所西安半坡工作隊：〈西安半坡遺址第二次發掘的主要收穫〉，《考
古通訊》1956 年第 2 期，第 25 頁。

此圓囷經歷了長期的使用，其 302 囷壁磚上，內多印有「大吉」。[017] 若統合中、東二區，則方倉與圓囷的比例更為懸殊，為一比十二。[018] 以 1974 年 1 月至 1975 年 5 月在洛陽所發掘的隋唐東都皇城內的倉窖遺址來看，其形制亦為橢圓形。[019]

　　「圓」作為圈層的「蔓延」時常沒有「痕跡」、「蹤跡」，例如「方」這一範疇。《易》之未濟卦《象》中有句話說，「君子以慎辨物居方」，孔穎達的解釋是：「君子見未濟之時，剛柔失正，故用慎為德，辨別眾物，各居其方，使皆得安其所，所以濟也。」[020] 未濟坎下離上，乃水涸之象，為離宮三世卦，有未能濟渡之名，小才居位，君子用慎是可以理解的。此處「各安其所」由兩個「步驟」完成——「辨別眾物」、「各居其方」，所以，「方」實則與「物」是均等的、平級的經驗性範疇。《周易‧繫辭上》中也有一種講法，叫做「方以類聚」，孔穎達就此做出了另一番解釋。其曰：「方，謂法術情性趣舍，故《春秋》云『教子以義方』，注云：『方，道也。』是方謂性行法術也。」[021] 此處之「方」，與「物」並不平行，

017 參見郭寶鈞：〈洛陽西郊漢代居住遺跡〉，《考古通訊》1956 年第 1 期，第 19～20 頁。

018 參見郭寶鈞：〈洛陽西郊漢代居住遺跡〉，《考古通訊》1956 年第 1 期，第 22 頁。

019 參見洛陽博物館：〈洛陽隋唐東都皇城內的倉窖遺址〉，《考古》1981 年第 4 期，第 309 頁。

020 王弼、韓康伯、陸德明、孔穎達：《周易注疏》（卷十），中央編譯出版社 2016 年 1 月版，第 333 頁。

021 王弼、韓康伯、陸德明、孔穎達：《周易注疏》（卷十一），中央編譯出版社 2016

因為它涉及了「道」的層面，它在某種程度上具有主動發出的統攝力，比「各安其所」之「方」更抽象、更宏闊。所以，如果我們把包括建築在內的中國文化視為一種「漣漪」，會發現這種「漣漪」的圈層在瀰漫、在向外擴散時，在收斂、在向內收縮時，那種看似無痕，卻又似乎有跡可尋的「氤氳」。

從「方」到「中」

　　中原地區史前城址多呈方形。任式楠指出：「綜觀華北地區 20 餘處城址，一般坐落在平原地帶近河處高亢的臺地上。除極少數呈圓形、不規則橢圓形、近扁橢圓形外，絕大多數為長方形、方形，其中尤以平糧台城最為方正劃一。較有序的長方形、方形城垣，以後一直成為較通行的基本形制。」[022] 顯然，這是天圓地方之宇宙觀的展現。北方都城雖然物資缺乏，但其形制更易於有序，例如樓蘭古城。這座城基本上呈正方形，筆者之所以特別提及，是因為它的準確度極高。「按復原線計算，東面長 333.5 公尺、南面長 329 公尺、西北兩面各長 327 公尺，總面積為 108,240 平方公尺。」[023] 這組資料對 1906 年和 1914 年斯坦因（Aurel Stein，1862 ～ 1943）的測繪資料有所修正，更為可靠。忽略風沙的影響，

年 1 月版，第 341 頁。

022 任式楠：〈中國史前城址考察〉，《考古》1998 年第 1 期，第 4 頁。

023 新疆樓蘭考古隊：〈樓蘭古城址調查與試掘簡報〉，《文物》1988 年第 7 期，第 2 頁。

這座城原始的四邊，基本上是等長的。

　　不過，「方」固然適用於建築形制，但並不是所有的建築體及其元素都一律僅僅呈現對稱嚴整的方形結構。1976 至1977 年間，於天津武清西北所發掘的東漢鮮于璜漢墓中出土了一座製作精巧的陶質倉樓，這座陶倉樓通高 96 公分、頂長 85.6 公分、寬 33.6 公分，造型別致而又不失穩重。一，它的基本造型上寬下窄，呈倒梯形。二，它的開窗為三角形。三，樓頂簷深坡緩密排瓦壟，前坡設三個平頂天窗，頂簷前後，各伸三朵斗拱承托。除了基址的長方形，倒梯形的立面、三角形開窗以及三朵斗拱，都打破了長方體的造型定局，卻隱含著漢代倉房、倉樓的成熟形式。[024] 何況，即使不考慮四角墩臺，都城的外緣也並不一定都是平直的；更為堅固的城池，往往採用「馬面」形制。在敦煌，「249 窟覆斗形窟頂西披，繪阿修羅故事畫，在上部須彌山頂上。有城一座。僅見一面，正中闢門，兩旁對稱為城牆，沿牆及轉角也都建了一系列墩臺，高於牆體，平面突出牆外，在牆體和墩臺上也施堞和堞眼。以上二例，都形成了所謂『馬面』的格局」[025]。引文中所說的二例，還有 257 窟西壁下部北段須摩

024　參見天津市文物管理處考古隊：〈武清東漢鮮于璜墓〉，《考古學報》1982 年第 3 期，第 355 頁。

025　敦煌文物研究所考古組：〈敦煌莫高窟北朝壁畫中的建築〉，《考古》1976 年第 2 期，第 109 頁。

提女故事畫中的城池。據考證，這兩座「馬面」，是中國最早的馬面形象，其可參照的實物，是略早於此二窟，西元 413 年建於陝西橫山縣的夏統萬城 ——「史載該城以堅固著稱，城以白土蒸熟夯築之，現遺留殘存馬面」[026]。在考古發掘的實際案例中，位於遼寧瀋陽東北約 35 公里，輝山風景區內棋盤山水庫北岸的石台子山城為高句麗時期城址，便是「馬面」造型。[027] 其「馬面」有十座，分成了三種不同的形制。這就像是窟穴，在一座窟穴式建築裡，如果頂部塌陷，最先塌陷的是哪裡？是建築的前額、開口，所以，窟穴式建築平面的合理布局不是長方形，而是凸字形。早在墨子那裡，就提到過「馬面」的修築。越是長直的牆面，越不易於防守。加大夯土基座的面積，使得城牆多面轉折，不僅有利於觀察和夾擊敵軍，還在客觀上有益於城牆的加寬、增高。以軍事防禦為目的，「馬面」顯然比「面對」更有效。所以，「方」僅僅是一種形制，一種帶有理想主義色彩的形制。

「中」與「方」有著不解之緣。《周禮‧地官司徒第二》曰：「以土圭之法測土深，正日景，以求地中。」[028]「土圭」

026 敦煌文物研究所考古組：〈敦煌莫高窟北朝壁畫中的建築〉，《考古》1976 年第 2 期，第 111 頁。

027 參見遼寧省文物考古研究所、瀋陽市文物考古工作隊：〈遼寧瀋陽市石臺子高句麗山城第一次發掘簡報〉，《考古》1998 年第 10 期，第 866～969 頁。

028 鄭玄、賈公彥、彭林：《周禮注疏》（卷第十），上海古籍出版社 2010 年 10 月版，第 351 頁。

可以利用日影來定義時間，然而，依據《周禮》來看，卻不盡然，土圭並不是鐘錶，它同樣是一種定義空間的方式。土圭的意義，正在於它把時間空間化了 —— 時間與空間，本是人類文明的標識；把時間空間化，卻是土圭的特殊內涵 —— 用日影來觀測、刻劃時間，恰恰是在用一種空間的語言來描述、規劃時間的流轉。鄭玄對「測土深」有過明確解釋：「測土深，謂南北東西之深也。」[029] 南北東西，是空間上的方位概念，不是時間上的區隔符號。《周禮》此句之後，繼續寫道：「日南則景短，多暑；日北則景長，多寒；日東則景夕，多風；日西則景朝，多陰。」[030] 這是近日、遠日的問題，是南北東西方位的問題，這些空間問題可以與時間「黏連」、「糾結」在一起，但其最終呈現的狀態卻無疑是一種空間結果。《周禮・夏官司馬下》中另有「土方氏」，亦「掌土圭之法，以致日景」，但他的職責目的，卻是「以土地相宅，而建邦國都鄙」。[031] 事實上，理解土圭之意義的關鍵，在於「求地中」的「地中」。何謂「地中」？「地中」是可以測度的，可以量化的，可以謀求的；更重要的是，「地」是一種整合，「中」

029　鄭玄、賈公彥、彭林：《周禮注疏》（卷第十），上海古籍出版社 2010 年 10 月版，第 351 頁。

030　鄭玄、賈公彥、彭林：《周禮注疏》（卷第十），上海古籍出版社 2010 年 10 月版，第 351 頁。

031　鄭玄、賈公彥、彭林：《周禮注疏》（卷第三十九），上海古籍出版社 2010 年 10 月版，第 1284 頁。

是一種結果，「地中」是一種糅合了時間的空間觀念──「四時所交」而「天地所合」，「風雨所會」而「陰陽所和」。人為什麼一定要去測度、量化、謀求地之「中」？為了落實人的存在，「制域」──建邦立國。此「中」，是人的居所，人將居於「中」之上。由此，中國古代建築也便與時間、空間上的「中」，自然萬物之「中」有了密切的關聯。

　　陝西岐山鳳雛村西南距岐山縣城 25 公里，北距岐山 2 公里，1976 年在此地發掘的甲組宮室建築基址反映出了西周宗廟建築之典型。該基址南北長 45.2 公尺、東西寬 32.5 公尺，共計 1,469 平方公尺。其顯著特徵表現在：一方面，嚴整的對稱布局。建築體的正前方為影壁，所在前院中，左右盡頭有階。階上為東西門房，東西門房之間為門道。透過門道，進入極大的中庭。中庭之後，是前堂，也即整個建築群體中臺基最高的建築主體。前堂有三組臺階──阼階、賓階以及中階，正接前堂。前堂過後，為東西小院，東西小院之間為過廊。透過過廊，為後室。另外，在這條完全對稱的主軸兩側，是東西廂房。主軸與兩側之間，有迴廊。東西廂房以及迴廊，再次強化了主軸的對稱印象。另一方面，前堂後室的格局。如果把建築主體前堂設立為整體建築的核心的話，那麼，其前有東西門房、中庭，其後有東西小院、後室，其兩側有東西廂房。這座前堂，臺基比周圍房屋臺基高出 0.3 ～

0.4 公尺；面寬六間，通長 17.2 公尺；進深三間，寬 6.1 公
尺；整體 104.9 平方公尺。這座前堂前方是極大的中庭。中
庭東西長 18.5 公尺、南北寬 12 公尺，比前堂之長長，比前
堂之寬寬，日光在此匯聚，來訪的賓客在此雲集，正大、光
明。這座前堂後，是東西小院，各自又比周圍房屋的臺基低
0.59 ～ 0.61 公尺 —— 它比中庭更低，其中，西小院內還有
窖穴兩個。東西小院之後，是五間後室，面寬 23 公尺、進深
3.1 公尺，其後室的後簷牆與東西廂北面的山牆連為一體。所
以，前堂之後，是一個內斂的世界，一種收容的意象，一組
封閉的空間。前開而後合，恰恰是建築整體的立意。無論如
何，這不僅是一座典型的中軸對稱的建築群體，更是一座完
整的院落式建築的原型。[032]

　　漢代半瓦當紋路的構圖樣式與「折半」的對稱布局幾乎
一致，半瓦當本身即圓形十字筒瓦折半的結果，在這一基礎
上，半瓦當繼續履行著折半的原則。以燕下都半瓦當為例，
楊宗榮曾將戰國時期直至影響到齊、趙等國的燕下都半瓦當
分為七種二十七類，包括饕餮紋（十二類）、雙獸紋（五類）、
獨獸紋、怪獸紋、雙鳥紋（兩類）、窗櫺紋、雲山紋（五類）
等。[033] 這其中，完全不含「折半」式樣的只有獨獸紋、怪獸

032 參見陝西周原考古隊：〈陝西岐山鳳雛村西周建築基址發掘簡報〉，《文物》1979
　　年第 10 期，第 28 ～ 31 頁。
033 參見楊宗榮：〈燕下都半瓦當〉，《考古通訊》1957 年第 6 期，第 23 ～ 26 頁。

紋兩種，這兩種僅存殘品各一件，而雲山紋的折半紋路甚至多由中央凸線特意標示和隆出。可見，這一形制絕非至漢方興，而早在春秋戰國時期即已定型。以發掘實例來看，1965年秋，於河北易縣郎井村西南約二百公尺處的燕下都第13號遺址，出土半瓦當約50件，其中素面半瓦當5件，勾雲饕餮紋半瓦當1件，卷雲饕餮紋半瓦當8件（分四式），雙夔饕餮紋半瓦當23件（分四式），山形花卉饕餮紋半瓦當1件，雲山紋半瓦當5件，山形饕餮紋半瓦當1件，雙龍紋半瓦當3件，雙鹿紋半瓦當1件，人面紋半瓦當2件。除素面半瓦當外，均為「折半」圖形。[034]

　　漢代最重要、最偉大的都城「遺跡」是什麼？筆者以為，不是城牆，不是堆口，不是宮殿，不是民居，而是「基線」，中軸對稱結構中的「中軸」。這條「基線」是一種客觀存在的基準，還是一種基於現實經驗後世「經典化」的想像？這條「基線」是考古發掘得出的資料和結果。1993年10月，陝西省文物保護中心在對陝西省三原縣嵯峨鄉天井岸村的古遺址進行調查時證實，「西漢時期曾經存在一條超長距離的南北向建築基線。這條基線透過西漢都城長安中軸線延伸，向北至三原縣北原階上一處西漢大型禮制建築遺址；南至

034 參見河北省文物研究所：〈河北易縣燕下都第13號遺址第一次發掘〉，《考古》1987年第5期，第423～424頁。

秦嶺山麓的子午谷口，總長度達 74 公里，跨緯度 47' 07"。
從基線上分布的三組西漢初期建築遺址及墓葬推斷，該基線
設立的時代為西漢初期。這條基線不僅長度超過一般建築基
線，而且具有極高的直度與精確的方向性，與真子午線的夾
角僅 0.33°」[035]。在這條基線上，從北向南，分別分布著天
井岸禮制建築遺址、清河大回轉段遺址、漢長陵、漢長安
城、子午谷遺址等五組建築群，幾乎勾勒出了漢代帝王都城
建築的「輪廓」。這條基線為什麼既重要又偉大？一方面，
它「直」。這世間線有無數，有直線，有曲線，有折線，繪製
直線最難。為什麼？曲線有弧度，折線有角度，直線必須筆
直，到哪裡去找一條 74.24 公里長的直尺？這條基線的最北
端是天井岸禮制建築，最南端是子午口，與透過子午口的真
子午線存在夾角 —— $\tan\alpha = 433m/74240m \approx 0.005832$，從
而，$\alpha \approx 0.33° \approx 20'$。一條 74.24 公里長的直線，夾角僅為
20'，這足以說明，它的直度極高：「自子午口至天井岸禮制
建築中心連線上最大水準偏離點為安門，東偏約 160 公尺，
偏距與總長度之比為萬分之二十二。」[036] 值得強調的是，就
是這樣一條基線，穿越了潏河、渭河、涇河、冶峪河等四條

035 秦建明、張在明、楊政：〈陝西發現以漢長安城為中心的西漢南北向超長建築基
　　線〉，《文物》1995 年第 3 期，第 4 頁。

036 秦建明、張在明、楊政：〈陝西發現以漢長安城為中心的西漢南北向超長建築基
　　線〉，《文物》1995 年第 3 期，第 9 頁。

大河，以及各種最大水平落差達 200 公尺的原階溝壑。另一方面，它有「單位」。據悉，這條基線各點之間的距離是有既定的比例關係的。天井岸禮制建築至清河大回轉北端，清河大回轉北端至南端，存在一個 5 公里左右的固定長度單位，在 74.24 公里的總長度裡，大概有 15 個類似的長度單位，「以此衡量全線，則子午口至安門，安門至長陵，長陵至天井岸禮制建築間比例大致為 6：3：6，若以漢長安城安門為中心點，則其南段與北段之比約 6：9」[037]。六九是陰陽的格局，陽九為天，陰六為地。事實上，也正是這條基線，恰好把陝西關中盆地分為均勻的兩部分，它穿過的軸線是關中盆地最寬闊之處。古人究竟是如何做到的？顯然，靠的不是直尺，而是基於天文星象的觀測、比照、分析、記錄，加諸日晷的利用，「管窺蠡測」之後最終的結果。以此可知，時人業已具有強大的籠絡天地的能力。

　　為什麼中國建築要居中？《易》之坤卦「六二」有「直方大，不習無不利」句，王弼的解釋是：「居中得正，極於地質，任其自然而物自生，不假修營而功自成。」[038] 居中才能得正，得正才能「極於地質」。地之質即其「三德」：直、

037 秦建明、張在明、楊政：〈陝西發現以漢長安城為中心的西漢南北向超長建築基線〉，《文物》1995 年第 3 期，第 9 頁。

038 王弼、韓康伯、陸德明、孔穎達：《周易注疏》（卷二），中央編譯出版社 2016 年 1 月版，第 45 頁。

方、大。何謂「三德」？「生物不邪」，直；「地體安靜」，方；「無物不載」，大。從某種程度上來說，即乾坤之合。無論如何，我們都應當看到，一方面，中國文化的居中觀念，與地質有著密切關聯，一座建築一旦居中，則可「極於地質」── 實現地之「質性」。另一方面，只有實現了地之「質性」，才能「任其自然」、「不假修營」── 居於正位，其餘之事，不勞人為。所以，「居中」反映出的是人之於地之質的關係定位與理解。有了這樣一種定位與理解，一切才能夠自然而然，順理成章。這一點對於建築美學、建築的審美來說尤其重要。只有在此基礎上，〈文言〉才會說：「君子黃中通理，正位居體，美在其中，而暢於四支，發於事業，美之至也。」[039] 什麼是美？內外俱得，宣發於事業，這就是美。如何實現美？以黃居中，兼於四方之色，通曉天下之地質、物理──「正位居體」。一座建築美不美，只要它「正位居體」，則「美在其中」！

　　佛教所言之「中道」，其原型實可謂「馳道」── 一種廣義上的建築單元。據《史記‧秦本紀》記載，秦始皇二十七年（西元前 220 年）治馳道，蔡邕對此有過解釋：「馳道，天子所行道也，若今之中道然。」[040] 馳道即天子之道，它所

039　王弼、韓康伯、陸德明、孔穎達：《周易注疏》（卷二），中央編譯出版社 2016 年 1 月版，第 50 頁。

040　何清谷：《三輔黃圖校釋》（卷之一），中華書局 2005 年 6 月版，第 58 頁。

塑造的一定是由一個中心向四方擴散的政治威權，這一威權如同天子之臨駕，是不容置疑、不許踐踏、不能途經的。〈漢令〉明示，諸侯有制，行旁道者不得行中央三丈，否則，「沒入其車馬」[041]。是故，不論佛教之中道觀，即使是儒家的中庸之道，其立意亦不可僅憑過猶不及而取其中，以避免忽左忽右的搖擺態度與路線偏離來解釋。中道、直道、馳道之於旁門旁道或左右之道，帶有身分上的絕對優勢及其居高臨下的權威 —— 中間道路是要統攝、管控兩邊的，而不只是對兩邊的折中與妥協。這一點，早在「中道」作為建築單元時便已埋下文化的「伏筆」。

　　具體落實下來，何謂「中軸」無法絕對判定，反映出地域文化於斯千差萬別的理解。「家」一定處於「中」嗎？這是有文獻支持的。《墨子閒詁・經說上第四十二》：「宇，東西家南北。」其中，「家猶中也，四方無定名，必以家所處為中，故著家於方名之間」[042]。「家」一定處於「中」，毋庸置疑。只不過需要注意的是，不是因為有了「中」，所以家居於「中」；而是因為有了「家」，所以家成了「中」。換句話說，東西南北是圍繞著「家」、「中」的方位，這種方位感，是相對而言的。中軸這一概念本身亦是歷史產物。《考工記》雖

041 何清谷：《三輔黃圖校釋》（卷之一），中華書局 2005 年 6 月版，第 58 頁。
042 孫詒讓、孫啟治：《墨子閒詁》（卷十），中華書局 2001 年 4 月版，第 340 頁。

第二章 制度：秦漢時期建築美學的架構

記周王城嚴守對稱中正的格局，「但據對周、戰國、秦、漢各王城（都城）發掘的實際資料，並沒有符合這種理想化的規定。只有到曹操在建安二十一年（西元 216 年）營建鄴都時，才特別強調全城的中軸安排，城市的中軸同時也是王宮的中軸，街道和宮室都依它作均齊對稱的布置，結構謹嚴，分區明顯」[043]。這一布局在中國都城規畫史上意義深遠，可謂一變，後世莫不仿效於斯，中軸格局大行其道。值得我們思考的是，這樣一種帶有中央集權之強烈的政治意識形態色彩的範本，並非自古有之、恆定不變的模式，反倒是在一個亂世，被一位梟雄確立起來的。

夯土為臺做基，在漢代宮廷建築形制中已得到普及。近年來，在西安曲江池、後衛寨直至灃河西岸發現了大量上林苑的離宮別館，在南郊、東郊又發現了十幾處禮制性建築，「它們的特點是每一座建築物的主體建築都在高大的夯土臺上，每座建築都是前後左右互相對稱的組合體。其建築做法是先挖坑，後在坑內打夯作臺基，然後按照平面布局挖出間次，留出牆壁，最後挖柱槽，門旁立柱，柱下置柱礎石，牆壁地面均抹草拌泥，顯示施紅色或白色顏料」[044]。為什麼中軸對稱布局在中原地區，在北方建築中是可以考慮、可以實

043 敦煌文物研究所考古組：〈敦煌莫高窟北朝壁畫中的建築〉，《考古》1976 年第 2 期，第 111 頁。
044 李遇春、姜開任：〈漢長安城遺址〉，《文物》1981 年第 1 期，第 90 頁。

施的？因為方便、易行。夯土臺基設置在先，不要說中軸對稱，就是做成 S 型、扇型、螺旋型也未嘗不可。── 這是一張畫布，畫布的「質料」是單一的、均勻的、細膩的、穩定的，其設計意圖任由人定。出了中原，走出北方，基本上不能全由人定。

江蘇吳江龍南新石器時代村落遺址，「目前龍南遺址雖僅揭露了近 800 平方公尺，但完全可以說明當時的村落是以天然河道為中軸，房屋依河而築、隔河相望的格局。它與黃河中游仰韶文化中半坡、姜寨村落遺址以壕溝為周邊的布局形成鮮明對照」[045]。天然河道是自然形成的；壕溝借助於天然河道，進行了人為改造 ── 二者對於當地先民來說具有全然不同的意義：龍南遺址「枕河而居」，半坡先民卻用壕溝來禦敵。相對來看，半坡、姜寨等仰韶文化的主題並不是以壕溝為周邊，而是它本身「並非」中軸結構。其基本形式是，「村落的中心有一個周圍高中間低的廣場，全部房屋環繞廣場而向中心的方向開門。廣場周圍五座大房子的附近，各有十到二十座中小型的房屋。壕溝的東邊有三片氏族墓地，墓坑排列整齊，頭部向西，均係仰身伸直的成人葬，隨葬有陶器等生活用具。至於幼兒的甕棺葬，則葬在房屋的周圍」[046]。然

045 錢公麟：〈吳江龍南遺址房址初探〉，《文物》1990 年第 7 期，第 31 頁。

046 安志敏：〈中國西部的新石器時代〉，《考古學報》1987 年第 2 期，第 136 頁。

而，仰韶文化卻更接近於所謂「中軸」布局的母體。為什麼所謂「中軸」布局不以「中軸」為母體，反以「中心」為母體？這要看「中軸」一詞如何解釋——所謂的「中軸」，究竟是要走向聖壇，登上臺榭，還是日常民居，自然而然。姜寨的「五座大房子」，與其他房屋之間的等級關係，顯示的是一種秩序；所有建築的門朝向中心，是一種更為強烈的秩序；更何況墓地、墓葬的分區管理。這隱含著政治權力下制度文化的縮影。中軸在哪裡？臺榭的階陛就是中軸，此「道」也。自然河道旁的枕河而居，多帶有因自然而形成的去政治化意味——自然河道不是筆直的，不可縱貫，分居河道兩岸，亦無對稱的「規定」。所以，即使這是另一種中軸的母體的話，它也只會導向因水成渚、成岸、成崖的江南水岸文化。此「中軸」，必然只是江南的「中軸」。

伴隨著方圓而來的，中國古代建築的方位感多與文王八卦有關。《易》之坤卦有「西南得朋，東北喪朋，安貞吉」句，王弼注曰：「西南致養之地，與『坤』同道者也，故曰『得朋』。東北反西南者也，故曰『喪朋』。陰之為物，必離其黨，之於反類，而後獲安貞吉。」[047]西南坤位，緣起何處？文王八卦。在伏羲八卦方點陣圖中，坤卦在北，對

047 王弼、韓康伯、陸德明、孔穎達：《周易注疏》（卷二），中央編譯出版社 2016 年 1 月版，第 41 頁。

面是乾。在文王八卦方點陣圖中，坤卦在西南，對面是艮。這一說法並不難理解，難在如何具體解釋中國古代建築的這種方位感。王弼把西南坤位視為陰，以陰詣陰，得朋俱陰，不獲吉；同時，王弼把與西南之坤相反的東北之艮視為陽，以柔順之道往詣於陽，喪失陰朋，故獲吉。王弼強調的是什麼？是對比。然而，事實上，文王八卦，也即中國古代建築所依據的八卦圖，更強調生命的節奏與韻律。在這一點上，王振復先生解釋得很清楚：「天地萬類生於震卦，震卦象徵東方。齊長共榮於巽卦，巽卦象徵東南方。所謂齊長共榮，是說一切生命都合於時宜而長勢整齊合一。離卦象徵光明而美麗。天地萬類的美相互映對，光輝燦爛，離卦是位於南方的卦。聖人坐北面南，聽政於天下，好像麗日朗照，他以仁智清明治理天下，都取之於離卦的喻義。坤卦象喻大地。生命、萬物，都孕育、蓄養於大地。因此說，生命、萬物都從大地母親獲得充足的養分。兌卦，象徵生命、萬物正處在正秋這一大好時機之中，萬物成熟所以喜悅。因此，兌卦象徵成熟的喜悅。乾卦象徵生命陽剛之氣的交合功能。乾卦，是位於西北方位的卦，這說的是乾陽與坤陰兩者陰陽交合、相互親近。坎卦象徵水，它是位於正北方的卦，又是象徵生命勞倦、衰頹的卦，象徵萬物閉藏回歸。所以說，萬物經過春生、夏長、秋熟而必然走向冬藏，萬物勞倦、衰頹於坎卦。

艮卦，是位於東北方位的卦，象徵萬物的終了，但是終了之時又孕育生機的種子，因此說，生命、萬物完成了一個週期，又初始於艮卦。」[048] 文王八卦究竟說的是什麼？時間，一種周而復始，生命由萌出至於消歇的時間，一種在四季的輪迴中萬物自然發生、發展、成熟、歸藏、孕育的過程。這一時間過程，無關理性，不是靜止的一潭死水，而自有其高低、起伏、彼此，有流行的生命律動。更難能可貴的是，正是在如斯生命圖景中，誕生了中國古代的建築。美嗎？美，至於偉大！美或許用一個離卦就能「解決」，而此處實則是對生命萬物整體性抽象的理解與描述。在這一理解與描述的過程中，時間與空間真實的合二為一了 —— 空間本身就是時間，時間本身就是空間。這種「合一」之「合」，不是拼貼，不是加法，不是減法，亦不是乘法除法平方立方，它們本來就是「一個」 ——「合」於「體」，這個「體」，就是「真實」，就是「本質」。所以，「體」最重要，「體式」最重要！建築所提供的宇宙，恰恰是一種流動的空間，一種生命的體式。

　　具體而言，值得注意的仍舊是西南 —— 西南是難點。[049]

048　王振復：〈周知萬物的智慧 ——《周易》文化百問〉，復旦大學出版社 2011 年 3 月版，第 85 ～ 86 頁。

049　南方，本是文明之所。《易》之明夷卦「九三」有「明夷於南狩，得其大首」句，孔穎達的解釋就是：「南方，文明之所。」〔王弼、韓康伯、陸德明、孔穎達：《周易注疏》（卷六），中央編譯出版社 2016 年 1 月版，第 209 頁。〕據文王八卦，南方為離，為火，為日，自是光明之地、文明之所。

坤卦中提到了西南，晉卦「上九」有「晉其角」的講法，孔穎達的解釋中亦有「西南」之說。其曰：「『晉其角』者，西南隅也。上九處進之極，過明之中，其猶日過於中，已在於角而猶進之，故曰『進其角』也。」[050] 這段話似乎是在表達「明入地中」的含義，相當於緊跟晉卦之後的明夷卦象 ——「晦其明也」 —— 大勢已去，猶進不止，過亢不已。如果是這樣，那麼所謂的西南，也就相當於文王八卦的坤位了。那麼，如何理解「角」？不僅晉卦有「晉其角」，姤卦「上九」亦有「姤其角」的講法，孔穎達釋曰：「『姤其角』者，角者，最處體上，上九進之於極，無所復遇，遇角而已，故曰『姤其角』也。」[051] 意思是，「角」是最後的「極點」、「終點」、「句號」，除此之外，「無所復遇」。其內涵的邏輯，與晉卦「上九」一致。在比附的意義上，有一種流行的說法，把「角」當作獸角，晉「上九」之行即鑽牛角尖，筆者深不以為然。如果「角」是「獸角」，跟「西南隅」有什麼關聯呢？角與西南隅的關聯，恰恰是一種中國古代建築文化的「語言」。「西南隅」乃建築之特殊方位，這從仰韶文化地穴式、半地穴式建築中我們就已經知道 —— 西南為寢位，是封閉的，需要

050 王弼、韓康伯、陸德明、孔穎達：《周易注疏》（卷六），中央編譯出版社 2016 年 1 月版，第 207 頁。

051 王弼、韓康伯、陸德明、孔穎達：《周易注疏》（卷八），中央編譯出版社 2016 年 1 月版，第 247 頁。

區隔的，屋主人的入睡的地方 —— 相當於「死角」。說「獸角」，人要鑽入野獸的頭顱，顯然是一種後起的文辭渲染；說「死角」，人進入建築的內部，入寢之後，復又還來，更符合《周易》的初衷。無論如何，西南作為建築的封閉之所，業已由於此說而更加明確。不過，再往前走一步我們就會發現，即使僅就西南坤位而言，其解釋仍留有極大空間。一方面，蹇卦艮下坎上，首句便曰「利西南，不利東北」，王弼解釋說：「西南，地也，東北，山也。以難之平則難解，以難之山則道窮。」[052]「蹇」就是難的意思，前途艱險，畏而不進。西南險，東北亦險。「利西南」，不是因為西南險已除，屬無險之地，而是因為西南為坤，為平易之方，相比於東北之山那樣一種阻礙之所，蹇難可解。所以，險在前，於西南可解，於東北則道窮、無解。然而另一方面，解卦坎下震上，首句亦曰「利西南」，王弼解釋說：「西南，眾也。解難濟險，利施於眾也。亦不困於東北，故不言不利東北也。」[053]「解」不是解釋，而是解除、解難。不過在這裡，「西南，眾也」卻提供了關於西南的另一種知識維度，即坤是眾也，「利西南」，也即施解於眾。既然都要解除險難了，當然利

052　王弼、韓康伯、陸德明、孔穎達：《周易注疏》（卷七），中央編譯出版社 2016 年 1 月版，第 220 頁。

053　王弼、韓康伯、陸德明、孔穎達：《周易注疏》（卷七），中央編譯出版社 2016 年 1 月版，第 223 頁。

施於眾，則所濟者弘，東北也就不必再言。此處之西南，重在眾。一方面是平，一方面是眾，二者雖可關聯，但畢竟有別，所以，關於方位感的講法實際上是根據言說者的語境而有所「發明」、有所適應的，並無定解。[054]

第二節　從道德訴求到權力欲望

踐履道德的處所

《論語・里仁第四》：「子曰：『里仁為美。擇不處仁，焉得知？』」[055] 其中的「里」，是一個建築學概念，指的是里弄、弄堂。「仁」不是無限延展、無邊無際的真理，「仁」是有限的，在一定條件下成立；所謂的「邊際」，在這句話裡，便是「里」；正是在這一範圍內，孔子提到了「美」。荒野上有美嗎？不需要討論，孔子只說了「里仁為美」。為什麼「里

054 後世唐宋之人之於方位所涉及的權力意味深有體驗。杭州西湖有保俶塔，乃吳越王俶於宋太平興國元年（西元 976 年）所造，張岱曾經記錄過關於王俶造塔的故事，其中有一處細節頗值得玩味。「俶為人敬慎，放歸後，每視事，徙坐東偏，謂左右曰：『西北者，神京在焉，天威不違顏咫尺，俶敢寧居乎！』」[張岱：《西湖夢尋》（卷一），江蘇古籍出版社 2000 年 8 月版，第 7 頁。] 宋人王俶所緊張的內容、對象是權力 —— 對於權力的恐懼滲透在他的方位感裡，使他莫敢於西北居。據白居易〈香山寺新修經藏堂記〉記載，開成五年（西元 840 年）九月二十五日，增修改飾的香山寺經藏堂，就位於寺的西北隅。[參見白居易：〈香山寺新修經藏堂記〉，董浩等：《全唐文》（卷六百七十六），中華書局 1983 年 11 月版，第 6904 頁。]
055 朱熹：《論語集注》，《四書章句集注》，齊魯書社 1992 年 4 月版，第 30 頁。

仁為美」？朱熹解釋說：「里有仁厚之俗為美。」[056] 里有里俗，仁厚之俗，所以美。「美」生發的「土壤」、「來由」，是在建築體內形成的一種社會「生態」── 社會組織之肌理、脈息。由此可知，孔子所謂之「美」與建築有著密不可分的關聯。那麼，孔子的意思是不是只要居於「里」，便可了結一切？非也。孔子說：「君子懷德，小人懷土。」[057] 朱熹對「懷土」的說明十分清楚：「懷土，謂溺其所處之安。」[058] 用孟子的話來說，也就是能夠養氣的「安居」了。在孔子看來，君子不可以像小人一樣沉溺在個人的安居裡，正所謂居安思危，君子懷「德」之「德」乃固有之善，乃聖德。這句話與《論語‧憲問第十四》「子曰：『士而懷居，不足以為士矣』」[059] 基本上同義。建築是範圍，但建築不是「終點」，不是「了局」，建築更類似於一種場域，是「仁」發揮其道德力量的場所。質言之，居是一種德化。[060]《論語‧子罕第九》：

056 朱熹：《論語集注》，《四書章句集注》，齊魯書社 1992 年 4 月版，第 30 頁。
057 朱熹：《論語集注》，《四書章句集注》，齊魯書社 1992 年 4 月版，第 33 頁。
058 朱熹：《論語集注》，《四書章句集注》，齊魯書社 1992 年 4 月版，第 33 頁。
059 朱熹：《論語集注》，《四書章句集注》，齊魯書社 1992 年 4 月版，第 139 頁。
060 「里仁為美」之訓，在後世建築的立意裡是常見的。張榮培〈喬蔭別墅記〉所記喬蔭別墅為闊念喬所居，其中，「竹籬花塢」之主屋「鑄仁堂」便取意於「孔子曰『依於仁』，又曰『里仁為美』。擇不處仁，焉得知」，闊君蓋深知其理，日加陶鑄之功而藉以自勖也」。（張榮培：〈喬蔭別墅記〉，王稼句：《蘇州園林歷代文鈔》，上海三聯書店 2008 年 1 月版，第 135 頁。）此處「勖」，也即「勉勵」之義。園林跟善有關。金鵬〈棣圃小記〉曰：「凡園所以供遊覽也，而實無不可以紀善，蓋事之巨細，唯善可名園，雖事之細者，而揆之古人牖銘戶贊之義，則紀善誠有餘矣。」（金

「子欲居九夷。或曰：『陋，如之何？』子曰：『君子居之，何陋之有？』」[061] 德化的力量無不被及，何必在乎陋不陋？！只不過，我們可以了解一種更為複雜的情境。《論語・述而第七》：「子之燕居，申申如也，夭夭如也。」[062]「申申」是「容舒」，「夭夭」是「色愉」，這只是一種情態，是「子之燕居」所實現的情境，程子便說，這種情境，「嚴厲時著此四字不得」，「怠惰放肆」亦不得。如何得之？聖人固有「中和之氣」，這便又回到了孟子的安居養氣那裡。所以，建築對於人來說，不同的人有不同的態度、不同的結果；無論怎樣，建築首先必須假設為「存在」。站在建築的「反面」的，是禹 ── 禹「卑宮室而盡力乎溝洫，禹，吾無間然也」[063]。禹作為道德垂範的形象，之所以能夠被樹立，與其「卑宮室」之「卑」的態度不無關聯。若無宮室，何卑之有？而宮室「天然」的隸屬於家庭。[064]

鵬：〈棣圃小記〉，王稼句：《蘇州園林歷代文鈔》，上海三聯書店 2008 年 1 月版，第 171 頁。）這顯然是把園林道德化的案例。建築的善惡在《宅經》的論調中非常明確，其曰：「凡人所居，無不在宅，雖只大小不等、陰陽有殊；縱然客居一室之中，亦有善惡。」[王玉德、王銳：《宅經》（卷上），中華書局 2011 年 8 月版，第 147 頁。] 此處之「善惡」並非完全對應於道德情操的善惡，而是在某種程度上接近於吉凶，是虛設於吉凶之上的「表象」。即使如此，這一向度也仍舊存在。

061　朱熹：《論語集注》，《四書章句集注》，齊魯書社 1992 年 4 月版，第 88 頁。
062　朱熹：《論語集注》，《四書章句集注》，齊魯書社 1992 年 4 月版，第 62 頁。
063　朱熹：《論語集注》，《四書章句集注》，齊魯書社 1992 年 4 月版，第 81 頁。
064　以儒家倫理為基礎的家庭的存在無法絕對化。《太平寰宇記・嶺南道五・賀州》之「桂嶺縣」有「歌山」：「馮乘有老人，少不婚娶，善於謳歌，聞者流涕。及病將死，

　　孔子的語言裡，建築的「身影」無處不在。子曰：「德不孤，必有鄰。」[065] 這個「鄰」，可以做抽象化的理解，但就像

鄰人送到此，老人歌以送之，餘聲滿谷，數日不絕。」［樂史、王文楚：《太平寰宇記》（卷之一百六十一），中華書局 2007 年 11 月版，第 3086 頁。］這是「為藝術」超越了「為人生」的範例 —— 藝術本是「老人」的世界，世俗家庭之於所謂完滿「人生」的界定，在「老人」的世界裡，蒼白無力。是不是拒絕家庭的力量只能來自藝術？《太平寰宇記・嶺南道十・貴州》提到「貴州」風俗時說，「男女同川而浴，生首子即食之，云宜弟。居止接近，葬同一墳，謂之合骨，非有戚屬，大墓至百餘棺。凡合骨者，則去婚，異穴則聘。女既嫁，便缺去前一齒」。［樂史、王文楚：《太平寰宇記》（卷之一百六十六），中華書局 2007 年 11 月版，第 3178 頁。］首子即食，居葬合骨，無論如何是不能用藝術來解釋的，如斯社會組織結構同樣存在。與之類似，據《方輿勝覽・廣西路・賓州》之「博扇為婚」條，《圖經》云：「羅奉嶺去城七里，春秋二社，士女畢集。男女未婚嫁者，以歌詩相應和，自擇配偶，各以所執扇帕相博，謂之博扇。歸日，父母即與成禮。」［祝穆、祝洙、施和金：《方輿勝覽》（卷之四十一），中華書局 2003 年 6 月版，第 740 頁。］「聚會作歌」的習俗還可見於《方輿勝覽・廣西路・高州》。［祝穆、祝洙、施和金：《方輿勝覽》（卷之四十二），中華書局 2003 年 6 月版，第 752 頁。］陸游《老學庵筆記》亦云辰、沅、靖州之俗：「嫁娶先密約，乃伺女於路，劫縛以歸。亦忿爭叫號求救，其實皆偽也。……夜疲則野宿，至三日未厭，則五日或七日方散歸。」［陸游、李劍雄、劉德權：《老學庵筆記》（卷四），中華書局 1979 年 11 月版，第 45 頁。］另如《方輿勝覽・福建路・漳州》有「義塚」條，據危積記載，當地有「不葬之俗」，為子若孫者，「其親死，往往舉其柩而置之僧寺。是蓋始於苟簡，中則因循，久則忘之。嗚呼，己則忘之矣，而不知虛廊冷殿之間，寒聲泣霜，弱影吊月，其望於子孫一旦之興念者，猶未已也」。［祝穆、祝洙、施和金：《方輿勝覽》（卷之十三），中華書局 2003 年 6 月版，第 225 頁。］棺柩總不能一直放在寺院裡，這才有了僧人始倡之「義塚」 —— 以「其入如寶」的「土室」來完成殯葬。與之類似的是西南地區的「大石墓」，四川、雲南一帶，有大量人骨，僅為頭骨、肢骨，集中掩埋，通常每墓所葬為數具、數十具、上百具屍體，乃「二次葬」的結果。（張增祺：〈西南地區的「大石墓」及其部屬問題〉，《考古》1987 年第 3 期，第 258 頁。）此種種形態之於中原，固有陌生之感，卻不一定是「蒙昧」、是「原始」，只能說是一種異樣的存在。

065　朱熹：《論語集注》，《四書章句集注》，齊魯書社 1992 年 4 月版，第 37 頁。

朱熹說的一樣：「有德者必有其類從之，如居之有鄰也。」[066]
居而有鄰，是德而有鄰的「原發」現象。另如，子曰：「誰
能出不由戶？何莫由斯道也？」[067] 出不由戶，由牖嗎？不由
道，由野嗎？孔子的意思是，道路擺在面前，有誰會放棄正
確的選擇？可見，孔子仍舊是用戶、道來說明其選擇的——
他認為他所設定的道路是理所當然的選擇，而這種選擇形象
的表現於建築的文化基因中。再如《論語・先進第十一》：
「子曰：『由之瑟，奚為於丘之門？』門人不敬子路。子曰：
『由也升堂矣，未入於室也。』」[068] 以升堂、入室來譬喻道之
次第，則建築的意味更為濃厚。這一邏輯，孔子一再重複使
用過，「子張問善人之道。子曰：『不踐跡，亦不入於室』」[069]
類同於此。

　　孟子在談到「里仁為美」這一命題時，他的解釋裡也充
滿了建築的意味。他說：「夫仁，天之尊爵也，人之安宅
也。」[070] 「仁」就是人的「安宅」——他用「宅」來解釋
「仁」。《孟子・滕文公章句下》中更提到：「居天下之廣居，
立天下之正位，行天下之大道。得志，與民由之；不得志，

066 朱熹：《論語集注》，《四書章句集注》，齊魯書社 1992 年 4 月版，第 37 頁。

067 朱熹：《論語集注》，《四書章句集注》，齊魯書社 1992 年 4 月版，第 55 頁。

068 朱熹：《論語集注》，《四書章句集注》，齊魯書社 1992 年 4 月版，第 107 頁。

069 朱熹：《論語集注》，《四書章句集注》，齊魯書社 1992 年 4 月版，第 109 頁。

070 朱熹：《孟子集注》，《四書章句集注》，齊魯書社 1992 年 4 月版，第 46 頁。

獨行其道。」[071] 在朱熹看來，「廣居」就是「仁」，「正位」就是「禮」，「大道」就是「義」；也就是要居天下之仁，立天下之禮，行天下之義。「仁」依舊是與「居所」對應的，這絕非巧合。《孟子・離婁章句上》中再次提到：「仁，人之安宅也。義，人之正路也。曠安宅而弗居，舍正路而不由，哀哉！」[072]「仁義」，在原始儒家思想裡，它並不是一種絕對的道德律令，雖然它也涉及應當如何的必然性的訓誡、督導，但它不完全等於西方文化意義上的理性，甚至不是透過個人自由意志完成的；它更像是一間房子，一個孕育生命的母體，人居於此，處於斯，便身心安寧。仁義像建築一樣，提供給人一種空間，一種結構，一種場域，它不絕對的迫使、責令，卻依然能夠影響、感化，乃至規訓生命 —— 如果「我」仍舊拒絕、不接受，嗚呼哀哉！所以孟子云：「君子深造之以道，欲其自得之也。自得之，則居之安。居之安，則資之深。資之深，則取之左右逢其原。故君子欲其自得之也。」[073] 此處之「造」，即「詣」，「深造之」乃進而不已之意。一個人當如何深造？以道行之。「道」，就是前文所述及的「正路」，正確的方向。一個人只有在正確的方向上深造不已，才能夠自得，才能夠安居。安居恰恰是行道的結果。即

071 朱熹：《孟子集注》，《四書章句集注》，齊魯書社 1992 年 4 月版，第 80 頁。
072 朱熹：《孟子集注》，《四書章句集注》，齊魯書社 1992 年 4 月版，第 100 頁。
073 朱熹：《孟子集注》，《四書章句集注》，齊魯書社 1992 年 4 月版，第 114 頁。

使是後世的釋家淨土世界，亦不過「安居」而已——「曷雲菩提樹間，必能七日成道？忉利天上，可以三月安居而已哉！」[074] 所謂之「居」，安與不安，又能怎樣？能養「氣」！《孟子·盡心章句上》：「孟子自范之齊，望見齊王之子，喟然嘆曰：『居移氣，養移體，大哉居乎！夫非盡人之子與？』孟子曰：『王子宮室、車馬、衣服多與人同，而王子若彼者，其居使之然也。況居天下之廣居者乎？』」[075] 居於宮室，不代表「居」就是宮室，「居」實際上是一種「處」的行為；但無論怎樣，「居」都直接的與建築有關，而「安居」，更影響到「氣」的流行——一個在漢代「大行其道」的典範。

「禮」，在落實過程中所涉及的兩個主題，皆與建築有關。《孟子·離婁章句下》中，孟子在解釋他所理解的「行禮」時便說：「朝廷不歷位而相與言，不逾階而相揖也。」[076] 這句話中的兩個關鍵字「位」、「階」，都是建築中的單元、術語。《孟子·萬章章句下》中又提到：「夫義，路也；禮，門也。唯君子能由是路，出入是門也。」[077] 二者異曲同工。《孟子·離婁章句下》：「顏子當亂世，居於陋巷，一簞食，

074　李邕：〈國清寺碑〉，董浩等：《全唐文》（卷二百六十二），中華書局 1983 年 11 月版，第 2661 頁。

075　朱熹：《孟子集注》，《四書章句集注》，齊魯書社 1992 年 4 月版，第 201 頁。

076　朱熹：《孟子集注》，《四書章句集注》，齊魯書社 1992 年 4 月版，第 121 頁。

077　朱熹：《孟子集注》，《四書章句集注》，齊魯書社 1992 年 4 月版，第 152 頁。

一瓢飲，人不堪其憂，顏子不改其樂，孔子賢之。」[078] 這和
《論語・雍也第六》中的表述幾乎是一樣的。[079] 原始儒家很
少質疑，為什麼顏回沒有走向荒野？既然已經居於陋巷，為
什麼不隱遁山林，逃避於荒野？顏回落魄，只能以一瓢、一
簞來解決他的飲食，但他似乎從來沒有，也並不打算離開陋
巷 —— 離開人類社會及其建築；因為一旦離開了人類社會
及其建築，顏回便無法實踐其道德理想。這個世界上除了人
之外，有沒有神？有沒有鬼？或許有，或許沒有 —— 說沒
有，是因為他們是無形的；說有，是因為他們是人祭祀的對
象。這樣一種無經驗形式，卻有價值屬性的存在，無論其有
還是沒有，皆與建築有著密不可分的關聯。按照《周禮・春
官宗伯第三》中的講法，「大宗伯」乃當仁不讓的禮官之屬，
他所舉行的祭拜的實質是什麼？「大宗伯之職，掌建邦之天
神、人鬼、地示之禮，以佐王建保邦國。」[080] 這裡，尊的是鬼
神，重的是人事。所謂人事，重點在於「建保邦國」 —— 言
「邦」，是針對王而言的，言「國」，是針對諸侯而言的，「邦
國」連稱，則一體上下，通貫於各階層的建築形制。所謂的
國家，是以國為家。那麼，這個國家的大事是什麼？小事又

078　朱熹：《孟子集注》，《四書章句集注》，齊魯書社 1992 年 4 月版，第 122 頁。
079　參見朱熹：《論語集注》，《四書章句集注》，齊魯書社 1992 年 4 月版，第 53 頁。
080　鄭玄、賈公彥、彭林：《周禮注疏》（卷第十八），上海古籍出版社 2010 年 10 月版，第 645 頁。

是什麼？《周禮·春官宗伯第三》：「凡國之大事，治其禮儀，以佐宗伯。凡國之小事，治其禮儀而掌其事，如宗伯之禮。」[081] 這個國家的大事小事，都可以用一個詞來概括：「禮儀」。鄭玄可以把「禮儀」的「儀」化為「義」，甚至對應為「誼」，把禮儀的形式、規訓所累積沉澱而成的道德歸屬感強化出來了。這個國家的大事小事，宗伯的各種禮儀，終究是在「國」內發生和完成的。建築是對禮儀的維護、圍合，也就自然而然的帶有了制度含義乃至道德的價值。建築為人帶來的道德的安全感、教化的安全感、存在的安全感，從來沒有衰減過。〈曹子建孔子廟碑〉有言：「天下大亂，百祀墮壞，舊居之廟毀而不修，褒成之後絕而莫繼。闕里不聞講誦之聲，四時不睹烝嘗之位，斯豈所謂崇化報功，盛德百世必祀者哉。」[082] 面對亂局，怎麼辦？祭祀。怎麼祭祀呢？條件是設「廟」而有「闕」。人在建立與彼岸世界之連結時，建築是一種圍合、守護，更是一種價值的導向與象徵。「祀」之實踐必須在建築體內完成，唯其如此，生命才會感到安全。

在原始儒家那裡，「居」是一種類似於「存在」的「處」的概念，「居所」則與建築有著潛在的關聯，換句話說，建築可被視為居所的現實經驗。《論語·為政第二》：「子曰：

081 鄭玄、賈公彥、彭林：《周禮注疏》（卷第二十一），上海古籍出版社 2010 年 10月版，第 731 頁。

082 高步瀛、陳新：《魏晉文舉要》，中華書局 1989 年 10 月版，第 52 頁。

『為政以德，譬如北辰，居其所而眾星共之。』」[083] 如果北辰離開了北辰的居所，眾星還會「共之」嗎？歷史是無法假設的，北辰必然且只能處於其居所，北辰與其居所是不可分割的。正是在這一條件下，北辰發揮其影響，才有了「眾星共之」的局面。可見，居所是「固定」的，更類似於「建築」，而如是「建築」，與道德性的存在之關聯極為緊密。在某種程度上，建築活動甚至是君王價值的落實。滕文公就問過孟子，如滕一般的小國，夾在齊楚之間，該「投奔」誰呢？孟子對曰：「是謀非吾所能及也。無已，則有一焉：鑿斯池也，築斯城也，與民守之。效死而民弗去，則是可為也。」[084] 孟子實則為滕文公指出了第三條道路，這條道路看上去是自我守護、自我保護，真正的意圖卻在「為民服務」。如何「為民服務」？「鑿池」、「築城」，築造建築以禦來犯之敵。在這裡，建築是一種現實的行為，也是一種價值的落實。只不過這種行為、這種落實，與孟子所謂的精神理想並沒有絕對的同一性、對應性。《孟子・離婁章句上》曰：「城郭不完，兵甲不多，非國之災也；田野不辟，貨財不聚，非國之害也。上無禮，下無學，賊民興，喪無日矣。」[085] 把「禮」、「學」從具體的行為中抽離出去了，而這具體的行為之中，就包括築

083 朱熹：《論語集注》，《四書章句集注》，齊魯社 1992 年 4 月版，第 9 頁。
084 朱熹：《孟子集注》，《四書章句集注》，齊魯書社 1992 年 4 月版，第 29 頁。
085 朱熹：《孟子集注》，《四書章句集注》，齊魯書社 1992 年 4 月版，第 92 ～ 93 頁。

造未完成的建築。所以孟子給滕文公的建議，顯然不是一個可以推廣的道德「程序」。何能立命且不說，何能安身？《周禮・天官塚宰第一》提到過「宮正」、「宮伯」乃「上大宰至旅下士」之「上首」，主宮室之事，自「宮正已下至夏采六十官，隨事緩急為先後」。那麼，「宮正」、「宮伯」何能為先，何以為上首？答案很簡單，「安身先須宮室，故為先也」[086]。此所謂「先須宮室」的「宮室」，究竟如何解釋？當從「宮正」、「宮伯」的司職上來看：「宮正，掌王宮之戒令、糾禁」[087]；「宮伯，掌王宮之士庶子，凡在版者」[088]。「宮室」不是修建宮室的匠人之工之用，不是宮室這一建築形式的構造本身，而是對於宮室這一建築形式內部人事、行為操守的經營與管理。然而無論如何，「安身」之責之務，是在宮室內部完成的，這一點是可以肯定的。身不可安於宮外，命不屬於荒野。

《史記・秦始皇本紀》記載過一個秦破諸侯之後的細節，亦可見於《三輔黃圖・咸陽故城》[089]、《太平寰宇記・關西

086 鄭玄、賈公彥、彭林：《周禮注疏》（卷第一），上海古籍出版社 2010 年 10 月版，第 10 頁。

087 鄭玄、賈公彥、彭林：《周禮注疏》（卷第三），上海古籍出版社 2010 年 10 月版，第 99 頁。

088 鄭玄、賈公彥、彭林：《周禮注疏》（卷第三），上海古籍出版社 2010 年 10 月版，第 105 頁。

089 何清谷：《三輔黃圖校釋》（卷之一），中華書局 2005 年 6 月版，第 18 ～ 19 頁。

道二・雍州二》之「藍田縣」下「咸陽故城」條 [090]。《歷代宅京記・關中一》：「秦每破諸侯，寫放其宮室，作之咸陽北阪上，南臨渭，自雍門以東至涇、渭，殿屋復道周閣相屬。所得諸侯美人鐘鼓，以充入之。」[091] 重點在於「寫放其宮室」和「以充入之」。秦始皇初併天下，「收天下兵」，鑄坐高三丈、重各千石之十二金人——《三輔黃圖・秦宮》又有「銷以為鐘鐻」[092] 說，類似「鑄銅為馬」的做法並非僅此一件，亦可見於《太平寰宇記・河北道十八・幽州》之「薊縣」下「薊城」條關於慕容俊的紀事。[093] 無論如何，秦始皇都企圖毀滅所有以金屬製成的有可能帶來戰爭威脅的兵器——銅人非兵器，《漢書・郊祀志》甚至提到甘露元年（西元前 53 年）夏，銅人「活了」，長出毛髮，長一寸，時人以為「美祥」。宮室則不同。秦始皇沒有毀滅他業已占領的宮室，焚燒、拆除、摧毀，落得片片瓦礫的殘骸與屍骨，而是把它們「拷貝」下來，在咸陽北阪之上，建造「複製品」，且以鐘鼓、美人充實。在秦始皇看來，宮室是一種更為典型的文化代表，宮室是可以挪移的，可以重現於自己的「帳中」、「麾下」、「阪

090　樂史、王文楚：《太平寰宇記》（卷之二十六），中華書局 2007 年 11 月版，第 557 頁。

091　顧炎武：《歷代宅京記》（卷之三），中華書局 1984 年 2 月版，第 40 頁。

092　何清谷：《三輔黃圖校釋》（卷之一），中華書局 2005 年 6 月版，第 46 頁。

093　參見樂史、王文楚：《太平寰宇記》（卷之六十九），中華書局 2007 年 11 月版，第 1399 頁。

上」，被屬於自己的國家強權所控制 ── 這就是他心目中的「天下」，一個用宮室具象化、經驗化、現實化的「天下」。不破壞宮室幾乎是一種帝王的胸襟和符號，不只是秦始皇的突發奇想。周酆宮位於鄠縣（今陝西省西安市鄠邑區）東三十五里，乃周文王宮，據《太平寰宇記・關西道二・雍州二》之「鄠縣」記載：「崇侯無道，文王伐之，命無殺人，無壞宮室。崇人聞之，如歸父母。遂虜崇侯，作酆邑。」[094] 不破壞宮室，與不擄掠當地生民、不殺人一樣，是「仁政」的道德標準。

　　墨子以治宮室為七患之首。《墨子閒詁・七患第五》：「國有七患。七患者何？城郭溝池不可守，而治宮室，一患也。」[095] 然而墨子何嘗「反對」過建築。一方面，「建築」的所指有大小之分。在今天看來，「城郭溝池」與「宮室」一樣，都屬於「建築」這一範疇；墨子的觀念實則在「建築」這一範疇的內部做了區分。另一方面，墨子反對的是「治宮室」，而不是「宮室」。宮室是物，是人造的；墨子反對的是人，是營造宮室的行為、過程。而且，墨子是把城郭溝池之「守」與宮室之「治」對立起來的 ── 「守城」和「居國」實為兩翼。他無法接受的是，城郭溝池尚且無法堅守，

094 樂史、王文楚：《太平寰宇記》（卷之二十六），中華書局2007年11月版，第555頁。

095 孫詒讓、孫啟治：《墨子閒詁》（卷一），中華書局2001年4月版，第23頁。

還去營造宮室的衝動與措施——城郭溝池所涉及的是都城中的「人民」，墨子要求統治「人民」的君王儉省，放棄自身關於占有、關於享樂、關於炫耀、關於權力的侈欲，體恤百姓，這恰恰符合「兼愛」的本意。所謂的君王，「苦其役徒，以治宮室觀樂，死又厚為棺槨，多為衣裘，生時治臺榭，死又修墳墓，故民苦於外，府庫單於內，上不厭其樂，下不堪其苦」[096]。只不過需要強調的是，墨子的訴求絕不是要讓所有人都捨棄建築，全住到山洞裡。墨子一再強調國之具者有三，為食，為兵，為城——他非常重視城池的價值，《墨子》一書卷十三、卷十四基本上都是在說如何守城禦敵。後世不要說底層民眾，就是靖康之變，亦有人從建築上挖掘其根因。張端義《貴耳集》：「秦相奏云：『先朝政以崇建宮觀，致有靖康之變。內庭有所營造，豈容不令外臣知之？中貴自專，非宗社之福。』即日罷役，改為都亭驛。後三年，思陵諭秦相，以孤山為四聖觀。殿宇至今簡陋。」[097] 說到底，這還是墨子的邏輯，建築的奢靡是一種權力，更是一種符號，它與道德有關，更與因果報應的「潛臺詞」有千絲萬縷的關聯——建築逾制，往往被認為是民怨、亡國的由頭、象徵。《博物志·雜說上》曰：「昔有洛氏，宮室無常，囿池廣大，

096 孫詒讓、孫啟治：《墨子閒詁》（卷一），中華書局 2001 年 4 月版，第 29 頁。
097 張端義、李保民：《貴耳集》（卷上），《雞肋編·貴耳集》，上海古籍出版社 2012 年 8 月版，第 91 頁。

人民困匱，商伐之，有洛以亡。」[098] 類似表述不勝枚舉。歷史的敘述者總會把歷史單純的面相展示在世人面前，似乎歷史中蘊含著理性，受理性驅使，且業已被把握。而道德淪喪的畫面裡，建築逾制總會「首當其衝」的成為主體。

　　究竟何謂「道德」？死者入土尋安，需要殉葬，那麼活人呢？「道德」為了維護死者生前的社會地位及其體面尊嚴，同時埋葬的卻是無辜的「他者」。據 1979 年河南安陽後岡遺址發掘報告稱，其「在建房過程中，往往以兒童作奠基犧牲，埋在房址下。或在房基下及其附近埋有完整河蚌，並且多個重疊」[099]。今天，我們已經無法獲悉用作犧牲的兒童與房屋主人之間有何種社會關聯，不過可以確定的是，生者的居所在原初的「立場」、「立法」、「立意」上，並不拒絕死亡，反倒「召喚」、「驅使」亡靈。該發掘報告一再提到，「這些兒童墓與房屋建築有密切關係，有的埋在房基下，有的埋在室外堆積或散水下，有的埋在牆基下，有的埋在泥牆中。埋在室外堆積或散水下的一般頭向房屋；埋在牆基下或泥牆中的，墓壙方向一般都和牆平行。它們大都是在建房過

098 張華、王根林：《博物志》（卷九），《博物志（外七種）》，上海古籍出版社 2012
　　年 8 月版，第 37 頁。

099 中國社會科學院考古研究所安陽工作隊：〈1979 年安陽後岡遺址發掘報告〉，《考
　　古學報》1985 年第 1 期，第 42 頁。

程中埋入的」[100]。這些兒童被埋入的基本「程序」是，先墊房基土，再埋入兒童，然後在其上築牆；抑或是在建房的生土層上首先埋入兒童，再墊一層房基土，再埋入兒童，又墊一層房基土，最後壘牆。無論如何，如是做法顯然不是無意為之，而是帶有明確的目的性和系統的操作性。用於奠基犧牲的不只是兒童，亦有成人。河南孟莊遺址，「於一座建築的夯土臺中發現一具人骨架（M4），死者是一位 17 ～ 18 歲的女性，是被捆綁著手腳被活埋在夯土臺中的。此可證實建造房屋時使用活人奠基的現象，在中國至少在商代前期已經存在了。在廢窖穴或文化層中重複的出現人骨架的現象，在中國新石器時代末期已經存在，如客省莊第二期文化。到了商代前期，這種現象比以前顯然更為普遍」[101]。在考古實績中，還存在大量類似案例。「在商代遺址中曾發現大量的奠基現象。鄭州商代遺址中，曾發現一座房基下埋有兩個兒童、一隻狗，另一房基下埋三個兒童、三個成人，死者方向與房基方向一致。河北槁城台西村商代遺址中，曾發現有些房子的四周、門旁、地基內、柱礎下埋有牲畜骨架、被砍下的人頭骨和幼兒遺骸。在殷墟宮殿區的房基下曾發現大量的

100 中國社會科學院考古研究所安陽工作隊：〈1979 年安陽後岡遺址發掘報告〉，《考古學報》1985 年第 1 期，第 51 頁。

101 中國社會科學院考古研究所河南一隊、商丘地區文物管理委員會：〈河南柘城孟莊商代遺址〉，《考古學報》1982 年第 1 期，第 69 頁。

奠基遺跡。1937 年春季發現的一組大型宮殿基址中（乙組），就曾在基址的門旁、基址下及其附近發現大量的奠基犧牲，其中有成人，有小孩，有牛羊狗等牲畜。1976 年春在小屯北地的發掘中，曾在一座房址的室內柱洞下發現一幼童，頭向上，腳朝下，站立在柱洞中。」[102] 另如河南安陽市孝民屯商代環狀溝東部熟土二層臺填土中，發現有殉葬的人骨與狗骨；[103] 位於山東長清縣城東南 20 公里處五峰山之陽的南大沙河北岸，仙人臺遺址的房址柱洞底部、居住面下，亦有置幼獸和埋童現象。[104] 這一現象不只流行於陝西、河南、河北、山東等商周文化聚集區。楚都紀南城位於今湖北江陵北 5 公里處，即楚郢都故城，因在紀山之南，又名紀南城。這座城的南垣水門遺址木構建築下，亦發現「人骨架一具，麻鞋三雙，木篦、木梳各一，繩紋長頸罐一件，附近還發現有馬頭一具，以及其他獸骨」[105]。人骨架所在的坑形，寬 3.2 公尺，距河底深 1.2 公尺，為奠基坑。

　　信仰的崇拜是否可能造成建築的逾制和過度？答案是肯

102 中國社會科學院考古研究所安陽工作隊：〈1979 年安陽後岡遺址發掘報告〉，《考古學報》1985 年第 1 期，第 84 頁。

103 參見殷墟孝民屯考古隊：〈河南安陽市孝民屯商代環狀溝〉，《考古》2007 年第 1 期，第 40 頁。

104 參見山東大學考古系：〈山東長清縣仙人臺遺址發掘簡報〉，《考古》1998 年第 9 期，第 771 頁。

105 湖北省博物館：〈楚都紀南城的勘查與發掘（上）〉，《考古學報》1982 年第 3 期，第 347 頁。

定的。據《洛陽伽藍記》載，洛陽城內永寧寺為熙平元年（西元 516 年）靈太后胡氏所立，胡太后為世宗元恪妃，肅宗母，安定臨涇司徒胡國珍之女。永寧寺是楊衒之記錄洛陽城內的首座寺廟，該寺中有九層浮屠，高九十丈，上有刹柱，復高十丈，合併計算，距離地面一千尺。對於如此恢宏的建構，「太后以為信法之徵，是以營建過度也」[106]。胡太后顯然是在有意為之 —— 她無視「營建過度」之過，反倒認為唯有此過，方才是可信之徵。可見，夾雜在政治權力的話語表述裡，魏晉浮屠的營造正在使得建築作為個人心性、意念乃至族群信仰的表達的成分逐步提高。以建築來樹立的信仰從來都不是恆定的，即使其所樹立的是道德的信仰。據《方輿勝覽·浙西路·平江府》之「吳延陵季子廟」條，可知蕭定有《改修廟記》，首句便曰：「有吳之興也，太伯讓以得之；有吳之衰也，季子讓以失之。為讓之情同，而興衰之體異。何哉？太伯之讓，讓以賢也，故周有天下，而吳建國焉。季子之讓，賢以讓也，當周德之衰，而吳喪邦焉。或曰：非所讓而讓之，使宗祀泯絕而不血食，豈曰能賢？斯可謂知存而不知亡者矣。」[107] 依照蕭定的邏輯來推理，「讓」與「賢」並不是兩個等值的範疇，「讓」只是一個動作，「賢」才是價值

106 楊衒之、周祖謨：《洛陽伽藍記校釋》（卷一），上海書店出版社 2000 年 4 月版，第 18 頁。

107 祝穆、祝洙、施和金：《方輿勝覽》（卷之二），中華書局 2003 年 6 月版，第 44 頁。

判讀的標準與結果 —— 遇事則「讓」，並不一定可稱為「賢」德。也就是說，遇事「讓」與「不讓」，是有現實條件的，是要看當時的時運情勢的 —— 濁亂之世，理當召力勝之戒，不讓，反爭，謀求進取、必勝之決心。在蕭定看來，一味退讓，只知退讓，不僅愚昧，而且「知存而不知亡」 —— 自以為是，對歷史不負責。蕭定「義正詞嚴」的「反駁」，無疑是要把江南文化的讓度心胸、虛納情懷暴露在道德困境面前，脅迫其接受現實條件的檢省。這一邏輯實質上是一種效用邏輯，一種僅以結果論「英雄」的理性。千百年後，唐朝的蕭定公然站在季子廟前對季札的行為提出了質疑與否定，這使我們清醒，也使我們對建築的體性有了更深的理解 —— 建築的意義，如果維護的是信仰，如是信仰，一定會遵循解釋主義的應變原則，應時而變，應機而變，無論這信仰指向的是道德，還是真理。

中國古代建築在大的「都城」概念上需不需要「牆」，須視具體情況而定。已有學者指出，於遠古三代，都邑與城墉是有嚴格區分的 —— 「『郭』（墉）是建有城垣之城郭，而『邑』則是沒有城垣的居邑。甲骨文有『作邑』與『作郭（墉）』的不同卜事，『作郭（墉）』意即築城，而『作邑』則是興建沒有城垣的居邑。殷都大邑商稱『邑』，並無牆垣；文王所都豐邑稱『邑』，西周成王所建洛邑為『邑』，至今也都沒有

125

發現城垣。足證『邑』為本無城垣的居邑，而『邑』所從之『囗』也即壕塹或封域之象形。」[108] 簡言之，居邑或以壕溝為「天塹」，卻無「城墉」之牆垣。牆垣對於都邑與城墉的統稱「都城」來說，不是必需的，而要依據「都城」具體的「功能」來加以確定 —— 如有君王所在之「京邑」，以及用於軍事防禦、拱衛王室的「僕墉」，後世亂序，才導致了「邑」與「墉」的合一。

中國古代建築在以中軸為主幹的建築布局的基礎上，還可以看到中心的力量，例如陝西扶風法門寺唐代地宮的構型。塔基中心的方形夯土臺基構成的中心方座邊長約 10.5 公尺，面積約 106 平方公尺，地宮的後室基槽就位於此中心方座的中心。「地宮位於塔基的正中部位，南端超出塔基範圍。從地宮的中心線到東、西兩側石條邊圍的距離為 13.2 和 12.6 公尺；基槽北端距石條 11.6 公尺，南端北距石條 7.6 公尺。」[109] 這座地宮由踏步漫道，至於平臺，至於隧道，至於前室，至於中室，至於後室，至於後室祕龕，在整體上，是一個縱深的「甲」字 —— 其踏步漫道，總長 21.22 公尺，寬度卻在 2 到 2.55 公尺不等，是一個非常狹長的通道；隧道更窄，長 5.1 公尺、寬 1.2～1.32 公尺、高 1.62～1.72 公尺，

108 馮時：〈「文邑」考〉，《考古學報》2008 年第 3 期，第 279 頁。
109 陝西省法門寺考古隊：〈扶風法門寺塔唐代地宮發掘簡報〉，《文物》1988 年第 10 期，第 5 頁。

盝頂，南北落差 0.42 公尺。如果說「中軸」，一定是這「甲」字中心的「一筆」。然而，此中軸最終突出的卻是後室，後室祕龕實為整體建築之中心、核心。無論是從唐代塔基上來看，還是從明代塔基上來看，這一形式都極為明顯。換句話說，中軸的兩端並不是無限延長的，中軸的軸線必然有所終結，有一個終點，這個終點，就成為整體建築的中心。

塑造權力的符號

　　中國古代關於「美」的觀念，本就是「尊位」的「附屬品」，飽含著權力意味。《易》之姤卦「九五」《象》曰：「九五『含章』，中正也。」孔穎達的解釋是：「『《象》曰，中正』者，中正故有美，無應故『含章』而不發。若非九五中正，則無美可含，故舉爻位而言『中正』也。」[110] 此處的語境主要是指「以杞匏瓜」，意思是既得九五之尊位，卻不遇其應，命未流行，無物發起。即使如此，九五中正也是「美」至關重要的先決條件──「中正故有美」，「若非九五中正，則無美可含」。「美」字與遷都有著不解之緣。盤庚遷殷，《尚書》、《史記》以及《括地志》中多有記載，《漢書·翼奉傳》錄翼奉上疏，存於《歷代宅京記·總序上》中，其曰：「臣

110　王弼、韓康伯、陸德明、孔穎達：《周易注疏》（卷八），中央編譯出版社 2016 年 1 月版，第 246 頁。

聞昔者盤庚改邑以興殷道，聖人美之。」[111] 疏中即用「聖人美之」來認同盤庚遷都以立社稷的舉動。此非孤證。《魏書·李沖傳》中載魏高祖曹丕之聖諭，曰：「朕仰惟遠祖，世居幽漠，違眾南遷，以享無窮之美。」[112] 南遷之徙，亦有「無窮之美」。這一傳統素來有所延續。據《洛陽伽藍記》所載，洛陽壽丘里追先寺為侍中尚書令東平王元略之宅，元略曾經對蕭衍說過一句話：「至於宗廟之美，百官之富，鴛鸞接翼，杞梓成陰，如臣之比，趙謚所云，車載斗量，不可數盡。」[113] 這句話中透露出一個細節，「美」是用來修飾宗廟的專有名詞，正如「富」是用來描述百官的。《後漢書·王景傳》提到，其「作《金人論》，頌洛邑之美，天人之符」[114]。可見，「美」是「屬於」洛邑的。這一點，在《魏書·東陽王丕傳》中亦有提及。[115]

　　墨子對於建築的正面意見究竟是什麼？《墨子·辭過第六》：「子墨子曰：古之民未知為宮室時，就陵阜而居，穴而處，下潤濕傷民，故聖王作為宮室。為宮室之法，曰：『室高足以辟潤濕，邊足以圉風寒，上足以待雪霜雨露，宮

111 顧炎武：《歷代宅京記》（卷之一），中華書局 1984 年 2 月版，第 11 頁。

112 顧炎武：《歷代宅京記》（卷之二），中華書局 1984 年 2 月版，第 18 頁。

113 楊衒之、周祖謨：《洛陽伽藍記校釋》（卷四），上海書店出版社 2000 年 4 月版，第 168 頁。

114 顧炎武：《歷代宅京記》（卷之一），中華書局 1984 年 2 月版，第 12 頁。

115 參見顧炎武：《歷代宅京記》（卷之二），中華書局 1984 年 2 月版，第 19 頁。

牆之高足以別男女之禮。』謹此則止，凡費財勞力，不加利
者，不為也。」[116] 墨子反覆提到過這個問題，其《墨子・節
用上第二十》再曰：「其為宮室何？以為冬以圉風寒，夏以
圉暑雨，有盜賊加固者，芊觛不加者去之。」[117]《墨子・節
用中第二十一》三曰：「然則為宮室之法將奈何哉？子墨子
言曰：其旁可以圉風寒，上可以圉雪霜雨露，其中蠲潔，可
以祭祀，宮牆足以為男女之別，則止。諸加費不加民利者，
聖王弗為。」[118] 綜合以上三項文獻，可以總結出墨子對於建
築的基本看法。第一，墨子所推崇的建築實則為建築的「原
型」，也即聖人之作 —— 他一再追溯這一聖人最初的行為，
帶有濃重的「復古」意味。換句話說，他是在要求現世之君
王以聖人之作為原則而律己 —— 其所言是有固定指向的，
不是普適的，並非真理。第二，聖人之作是有來由的，也即
穴居傷民，因為民有所傷，所以才有了聖人之作。這一前提
不可或缺，聖人之作的理由並不是滿足自己的權力欲望，而
是體恤人民的表現。第三，聖人之作的真正意義在於立法，
立宮室之法。此「宮室之法」並不是在規定築造宮室的技術
要領，也不是在規定建築體積的形制規模，而是在預設建築
意義的價值邊界。這一價值邊界，如果用一個詞來概括，即

116 孫詒讓、孫啟治：《墨子閒詁》（卷一），中華書局 2001 年 4 月版，第 30 ～ 31 頁。
117 孫詒讓、孫啟治：《墨子閒詁》（卷六），中華書局 2001 年 4 月版，第 160 頁。
118 孫詒讓、孫啟治：《墨子閒詁》（卷六），中華書局 2001 年 4 月版，第 168 頁。

第二章　制度：秦漢時期建築美學的架構

「利」——無利不為，其「利」為民利。第四，建築之「利」，落實下來，即「維護」。關於建築之「利」，墨子羅列了五條，禦寒、避雨、防盜、祭祀、性別。此五條之中，禦寒、避雨，維護的是人的身體，重複率最高，三次均有提到，建築最重要的職能在於此。重複提到過兩次的是建築可以宮牆高度來實現男女之別。因為男女有性別差異，區隔同樣是一種維護。後來，《白虎通》中就有一句話說：「一夫一婦成一室」——「一晝一夜成一日，一夫一婦成一室。」[119] 為什麼是一夫一婦？匹夫匹婦，這個「匹」，就是「偶」，就是「配對」的意思，一夫一婦可以成為家庭單位，所以有「一室」的可能。可見，建築有維護人群或族群之性別屬性、道德尺度、社會身分的責任。最後，只提到過一次的是建築可以防盜和祭祀。防盜可視為宮室中含有城池之雛形——後世城池分化了宮室原有的防禦功能；祭祀則關乎以社會儀式為表象的鬼神崇拜——宮室滿足了享堂、祠堂、社稷、宗廟等家族、宗族行禮的需求。整體來看，墨子的建築觀始終圍繞著一個詞而展開，即「民」——建築一定要維護「民」的生命存在與價值。墨子對一句話特別偏愛——到此為止。他拒絕、禁止建築增設、炫耀屬於君王個人的權力、色彩。

　　建築本來就帶有「階級性」，這一點，早在《周禮·天官

119 陳立、吳則虞：《白虎通疏證》（卷一），中華書局 1994 年 8 月版，第 22 頁。

塚宰第一》中就有所展現了。其曰：「大喪，則授廬舍，辨
其親疏貴賤之居。」[120] 何謂大喪？王喪也，臣子們為之「斬
衰」，此乃同；但廬舍之間，卻含異。廬舍相對者 —— 廬者
倚廬，倚木為廬；舍即堊室，「兩下為之」 —— 廬是廬，舍
是舍，印證了親疏貴賤之別，和社會「族群」在文化質地上
存在的分野。一個由權力威懾而雜糅的世界究竟是怎樣的？
《三輔黃圖·秦漢風俗》有著明確寫照：「五方錯雜，風俗
不一，貴者崇侈靡，賤者薄仁義，富強則商賈為利，貧窶則
盜賊不禁。閭里嫁娶，尤尚財貨，送死過度，故漢之京輔，
號為難理，古今之所同也。」[121] 漢高帝建都長安後，「徙齊諸
田，楚昭、屈、景及諸功臣於長陵。後世世徙吏二千石、高
資富人及豪傑兼併之家於諸陵，強本弱末，以制天下」[122]。
此「二千石」之數，多與建闕有關 —— 「二千石」之上，可
建闕。制度的天下，是需要營造的，古今同理。建築參與了
這一營造過程，它把「五方錯雜」的各色人等收納在一起，
裁剪拼貼，強弱勢力、物質化符號的對比與兼併便自然成為
構造這一「新世界」的法寶和理性。建築能夠反映、印證、
烘托意義，但並不能引領和製造意義。建築乃至山水，必然

120 鄭玄、賈公彥、彭林：《周禮注疏》（卷第三），上海古籍出版社 2010 年 10 月版，
　　第 105 頁。

121 何清谷：《三輔黃圖校釋》（卷之一），中華書局 2005 年 6 月版，第 70 頁。

122 何清谷：《三輔黃圖校釋》（卷之一），中華書局 2005 年 6 月版，第 70 頁。

會被意識形態化。《太平寰宇記‧河南道十八‧青州》有一座「齊桓公塚」，塚東有一條「女水」，當地的齊人有諺曰：「世治則女水流，亂則女水竭。」[123] 如是講法，與禮樂所表現的「盛世之音」、「亂世之音」，解釋邏輯基本無別。[124] 天子住在哪裡？《三輔黃圖‧三輔治所》中反覆出現過一個詞：「京兆」。京兆即京師、京都，《春秋公羊傳‧桓公九年》以及蔡邕《獨斷》中都提到了「師」者眾也，故譚其驤曰：

123 樂史、王文楚：《太平寰宇記》（卷之十八），中華書局 2007 年 11 月版，第 357 頁。

124 讖緯作為一種符號邏輯，其最顯著的特色，即所指與能指的「決裂」，所指對能指的「驅逐」，以及人強加在所指上的解釋成見、個人衝動和歷史「文本」。《酉陽雜俎‧忠志》：「貞觀中，忽有白鵲，構巢於寢殿前槐樹上，其巢合歡如腰鼓，左右拜舞稱賀。上曰：『我常笑隋煬帝好祥瑞。瑞在得賢，此何足賀！』乃命毀其巢，鵲放於野外。」［段成式、許逸民：《酉陽雜俎校箋》（前集卷一），中華書局 2015 年 7 月版，第 6 頁。］隋煬帝好祥瑞，不代表這隻白鵲就是隋煬帝所好之祥瑞；如果這隻白鵲不是所謂的祥瑞，還會不會被趕走；這隻白鵲是不是祥瑞，由誰來判斷；左右稱賀的同時，業已完成了白鵲的身分認定；太宗趕走祥瑞的目的，不過是為了與隋煬帝劃清界限；他自己是不是昏君，難道需要一隻白鵲來證明；在那些沒有觸發他「靈機一動」的情思，讓他覺得自己不那麼像隋煬帝的祥瑞面前，他對待祥瑞，便是另一副面孔。所以，讖緯無罪，如同迷信無辜；可笑的不是愚昧，而是賣弄愚昧，推廣愚昧，倚仗權力，拿愚昧來恐嚇、迫害不接受所謂人為解釋、政治解釋、道德解釋的自然世界。建築圖騰化的印跡，亦存留於唐代的野史逸聞。《朝野僉載》：「趙州石橋甚工，磨礱密致如削焉。望之如初日出雲，長虹飲澗。上有勾欄，皆石也，勾欄並有石獅子。龍朔年中，高麗諜者盜二獅子去，後復募匠修之，莫能相類者。至天后大足年，默啜破趙、定州，賊欲南過。至石橋，馬跪地不進，但見一青龍臥橋上，奮迅而怒，賊乃遁去。」［張鷟：〈朝野僉載〉（卷五），《唐五代筆記小說大觀》（上），上海古籍出版社 2000 年 3 月版，第 68 頁。］趙州橋的故事在表述上並不精確 —— 勾欄上的石獅子與如「長虹飲澗」般的青龍究竟是什麼關係？青龍是盤踞於趙州橋上的庇護神還是趙州橋本身？然而無論如何，趙州橋都被圖騰化了，如是圖騰雖不直接涉及族群崇拜，亦足以塑造某一戲劇化情節的注意焦點，乃至正義與道德的化身。

「『京』，意即大；『兆』，意即眾；首都為大眾所聚，故稱『京兆』。」[125] 天子所居之地，似乎有著某種「磁場效應」，它吸引著大眾聚集而來；這句話也可以反過來說，正因為大眾聚集起來了，「磁場」已然形成，所以，才有了天子所居之地。「盛民」的觀念被凸顯出來。京兆是靈魂回憶之地嗎？是精神信仰之地嗎？不是。京兆可能具有的某種超驗含義——人文意義的賦予，均是在現實的人民聚集而來這一基礎上繼而被嫁接、被樹立的。在歷史的「迷陣」中，究竟是人民自覺的聚集而來，還是天子刻意牧養了人民，已分散在各種版本不同的解釋話語系統裡，但帝王依照權力組織影響這一世界的能力，卻終究以其建築形式被印證。

　　《大學》裡有一句話，「邦畿千里，惟民所止」，不過是道德標榜。什麼叫做「止」？朱熹對此有過具體解釋，其曰：「止，居也，言物各有所當止之處也。」[126]「止」的意思就是「居」，止於當止之處，也即居於當居之處。當止何處？「為人君，止於仁；為人臣，止於敬；為人子，止於孝；為人父，止於慈；與國人交，止於信。」[127] 仁就是君的居所，敬就是臣的居所，孝就是子的居所，慈就是父的居所，信就是與國人交流行為的居所。所謂的居所，已經被抽象化、精神化、

125 何清谷：《三輔黃圖校釋》（卷之一），中華書局 2005 年 6 月版，第 9 頁。
126 朱熹：《大學章句》，《四書章句集注》，齊魯書社 1992 年 4 月版，第 4 頁。
127 朱熹：《大學章句》，《四書章句集注》，齊魯書社 1992 年 4 月版，第 4 頁。

意義化了，甚至脫離了現實的形式，而演變為一種立場、一種態度、一種哲學、一種操守。人以群分，人不以心性分，人以所在社會身分的族群類別分，各有各的居所。儒家所推崇的「仁」，是有專屬「群」眾的 —— 這個「群」，即天下之君。換句話說，「仁」不是普世的，不是普遍的，不是普通的真理 —— 君居於仁，不代表臣居於仁。

　　《白虎通》曰：「明堂上圓下方，八窗四闥，布政之宮，在國之陽。」[128]《禮盛德記》有更為詳細的記載：「明堂自古有之，凡有九室，室有四戶八牖，三十六戶，七十二牖，以茅蓋屋，上圓下方，所以朝諸侯，其外有水，名曰辟雍。」[129]為什麼要以這種成組的數的形式從整體上設置建築？因為這恰恰反映出這一建築實乃道德律令、君王權力的典範。《白虎通》云：「天子立辟雍何？辟雍所以行禮樂，宣德化也。辟者，璧也。象璧圓，以法天也。雍者，雍之以水，象教化流行也。」[130]「法」與「教」一體兩面，上法天，下教民，皆在辟雍中有所呈現。辟雍作為一種宣傳德化的建築，其形制，其材質，在宇宙論中，在教化的目的上，均得到了意義化的詮解。辟雍即太廟，即明堂。《詩》疏引盧植《禮》注云：「明堂即太廟也。天子太廟，上可以望雲氣，故謂之靈

128　陳立、吳則虞：《白虎通疏證》（卷六），中華書局 1994 年 8 月版，第 265 頁。
129　陳立、吳則虞：《白虎通疏證》（卷六），中華書局 1994 年 8 月版，第 265 頁。
130　陳立、吳則虞：《白虎通疏證》（卷六），中華書局 1994 年 8 月版，第 259 頁。

臺。中可以序昭穆，故謂之太廟。圓之以水似璧，故謂之辟雍。古法皆同處，近世殊為三耳。」[131]

　　建立，建者立也，建是一種樹立，如同人一般，站在大地上。值得注意的是，通常與「建」、「立」相「黏連」的不是建立的形式，不是築造，而是建立的對象，是邑，是國。《周禮・天官塚宰第一》首句便提到四個字「惟王建國」，且於後文中一再重複，鄭玄對此的解釋是，「營邑於土中」[132]。所謂「惟王建國」之「國」，以及匠人營國之「國」，固非抽象意義上的「民族國家」概念，而是指具體的國都 —— 建築形式之一種。因此，營構國都、城邑，並不是精神烏托邦的嚮往與確認，而是在「土」中，在經驗物中以經驗的形式樹立、造設建築物的過程。建築有「體」，「體」固然可與「形體」，尤其是「身體」建立聯想，甚至可以聯想到「兆象」——《周禮・春官宗伯下》中有一句名言，「凡卜筮，君占體，大夫占色，史占墨，卜人占坼」[133]，其中的「體」，鄭玄就釋為「兆象」。不過《周禮・天官塚宰第一》中也有四個字，貫穿始終的四個字 ——「體國經野」，鄭玄便強調，「體猶分也」。

131 陳立、吳則虞：《白虎通疏證》（卷六），中華書局 1994 年 8 月版，第 261 頁。

132 鄭玄、賈公彥、彭林：《周禮注疏》（卷第一），上海古籍出版社 2010 年 10 月版，第 2 頁。

133 鄭玄、賈公彥、彭林：《周禮注疏》（卷第二十八），上海古籍出版社 2010 年 10 月版，第 935 頁。

怎麼分？「營國方九里，國中九經九緯，左祖右社，面朝後市，野則九夫為井，四井為邑之屬是也。」[134] 所謂「體」國，也就是按照「國」的體制，按照建築的形制，對國、對建築進行規劃、分區。換句話說，「體」與建築有著密不可分的關聯。在某種程度上，建築本身亦帶有超驗屬性，是被人膜拜的對象。《周禮・春官宗伯下》曰：「大會同，造於廟，宜於社，過大山川，則用事焉；反行，舍奠。」[135] 王與諸侯見曰會，殷見曰同，如是會同，必須「告廟而行」。那麼，如果「非時而祭」，當如何？這就涉及「造於廟」的「造」。此「造」並非建造，而是造次之意。人是有可能造次於廟的。如果「造於廟」，又當如何呢？「反行，舍奠。」等返回、回來的時候，還祭於廟，完成一種儀式化的「劇情」：「出必告，反必面。」這其中，「造於廟」的「得罪」，不只是對於廟這一建築形式的單純崇拜，實則與此句前文的「造於祖」有關，但由於祖廟社稷的價值鎖鏈業已形成，「廟堂」也就在一定意義上帶有了超驗的性質。

　　何謂制度、秩序？《爾雅・釋宮第五》說得很清楚，「東西牆謂之序」[136]。「序」是透過建築來建構、來定義的。為

134 鄭玄、賈公彥、彭林：《周禮注疏》（卷第一），上海古籍出版社 2010 年 10 月版，第 5 頁。

135 鄭玄、賈公彥、彭林：《周禮注疏》（卷第二十九），上海古籍出版社 2010 年 10 月版，第 969 頁。

136 胡奇光、方環海：《爾雅譯注》，上海古籍出版社 2004 年 7 月版，第 204 頁。

什麼是東西牆？因為東西牆才有「間架」，才有「間」的問題。除了「序」以外，《爾雅·釋宮第五》亦云：「兩階間謂之鄉。中庭之左右謂之位。」[137]「鄉」即向度，「位」則指群臣的列席，這也關乎制度，也還是建築。萬國來朝的中心主義幻覺在中國古代文化的根性中從來沒有淡漠過，始終濃稠、熾烈。《洛陽伽藍記》裡，楊衒之是以如下模式介紹菩提達摩的出場的：「時有西域沙門菩提達摩者，波斯國胡人也，起自荒裔，來遊中土。」[138] 荒裔與中土的對比，似乎在冥冥之中影響著菩提達摩的選擇——菩提達摩的到來，與其說是一種理念的弘揚與傳播，不如說是一種現實的蹐身與寄託。再說「大秦」——羅馬帝國——「盡天地之西垂，耕耘績紡，百姓野居，邑屋相望，衣服車馬，擬儀中國」[139]，遠在天邊，於西域邊陲之地「野居」的羅馬，他們的都邑房屋衣服車馬，同樣是要「擬儀中國」的。

　　中國古代的政治體制與土地觀念密不可分。顧祖禹《讀史方輿紀要·歷代州域形勢一》曾經引述過古之土地皆為天子吏治而未屬諸侯版圖，然而，「周季諸侯，始擅不殄之利，

137 胡奇光、方環海：《爾雅譯注》，上海古籍出版社 2004 年 7 月版，第 210 頁。

138 楊衒之、周祖謨：《洛陽伽藍記校釋》（卷一），上海書店出版社 2000 年 4 月版，第 26～27 頁。

139 楊衒之、周祖謨：《洛陽伽藍記校釋》（卷四），上海書店出版社 2000 年 4 月版，第 173 頁。

齊斡山海，晉守郇、瑕、桃林之塞，宋有孟諸，楚有雲夢，皆不入於王官。此諸侯所以僭侈，王室所以衰微也歟」[140]！如是矛盾總會讓人想起中央集權與地方諸侯藩王鎮守各地的分權，於土地而言的博弈。這種博弈在中國古代歷史上持續了幾千年，雙方終究一致的以道德為依託，強調在復古的基礎上「建牧規模」，樹立組織、族群的存在感與責任感。而這一切，又都是以土地為基礎的。土地從來都不是自由的、自在的，即使擱置它所應當提供的農作物不談，土地也依然是政治的籌碼、權力的符號、道德的面具，同樣帶有自我身分認同的焦慮與批判。如斯「心理空間」的特質，會間接的「傳遞」、「推導」到建築的體制中來。「地」必然是被統攝的。《周禮·地官司徒第二》在述及制域、封溝時有言：「乃分地職，奠地守，制地貢，而頒職事焉，以為地法，而待政令。」[141]人對「地」是有要求的，「地」是有職分的，有事業的，有法令的，是要聽命於人的安排籌措的，是被動的，被客體化、對象化了的。這一點，與《周禮·地官司徒下》中的「載師」之職相對應：「載師，掌任土之法，以物地事，授地職，而

140 顧祖禹、賀次君、施和金：《讀史方輿紀要》（卷一），中華書局 2005 年 3 月版，第 9 頁。

141 鄭玄、賈公彥、彭林：《周禮注疏》（卷第十），上海古籍出版社 2010 年 10 月版，第 360 頁。

待其政令。」[142] 關於「任土」，鄭玄的解釋是，「任其力勢所能生育，且以制貢賦也」[143]。如果土地無力孕育生養產物，無法提供貢賦，也就違背了「任土之法」，失去了存在價值。

　　客觀的情形究竟如何，不妨從另一種角度來看待，看看漢長安城門的實例。漢長安城的城門，「全未用磚，和後世磚築的城門不同，沒有圓弧形的券頂，而是兩壁垂直的闕口，在兩側沿邊密排幾對柱礎，礎上立木柱，再在其上築門樓。石礎和木柱遺跡的存在，都證明了這一點。這種形制和構築的方法，是與漢畫像上所見的城門一致的。畫像石上的函谷關東門，顯然是在城闕上築門樓的」[144]。「闕」的含義有兩種，除門闕之「闕」外，另有一義：「缺」。阻斷環繞圍合密閉之城牆牆體的，是城牆的「缺口」，是為「闕」。漢長安城的城門，門道寬度在 8 公尺左右，門道深度與城牆厚度基本一致，約 16 公尺。在這樣一種條件下，即使城牆的最前方平鋪一列方石，以作門檻，以置門扉，其堅固的程度仍非有券頂的磚築城門所可比擬。僅從防禦的角度來考慮，這一「缺口」的確是守城的「弱點」。無論如何，門闕在實質性上所具有的積極意義往往來自於它的開合功能，來自於它的

142 鄭玄、賈公彥、彭林：《周禮注疏》（卷第十四），上海古籍出版社2010年10月版，第 465 頁。

143 鄭玄、賈公彥、彭林：《周禮注疏》（卷第十四），上海古籍出版社2010年10月版，第 465 頁。

144 王仲殊：〈漢長安城考古工作的初步收穫〉，《考古通訊》1957 年第 5 期，第 108 頁。

社會價值。《史記・高祖本紀》中有「蕭何治未央宮，立東
闕、北闕、前殿、武庫、太倉」，之後劉邦怒斥其過度營造宮
室，這段對話亦出現在《歷代宅京記・總序上》中。蕭何當
時的回覆是：「天子以四海為家，非令壯麗無以重威，且無
令後世有以加也。」[145] 此條亦可見於《三輔黃圖・漢宮》。[146]
「以四海為家」，重點不在四海，不在家，而在「以之為」。
「以之為」表達的是一種權力，一種收攝乃至控制的欲望和
能力。身為王者，為了實現這種政治的威權，或德仁廣被，
或橫徵暴斂，但至關重要的是他能夠以「壯麗」的建築「重
威」。建築的意義是什麼？是象徵，象徵一個帝國的王室威
權業已被樹立，無以復加而無可匹敵。在這樣一種意義上，
無所謂太甚與過度的質疑，一切皆順理成章。門在建築中地
位顯赫。《周禮・冬官考工記下》曰：「門阿之制以為都城
之制。」[147] 那麼，何謂「門闕」之「闕」？《爾雅》說得很清
楚，「觀謂之闕」；《說文》講得很明白，「闕，門觀也」；
而《白虎通》則強調：「門必有闕者何？闕者，所以飾門，
別尊卑也。」[148] 顯然，從《爾雅》，到《說文》，再到《白虎
通》，闕及闆的關係，確切的說，闕之於門的依賴性、裝飾

145 顧炎武：《歷代宅京記》（卷之一），中華書局 1984 年 2 月版，第 10 頁。
146 參見何清谷：《三輔黃圖校釋》（卷之二），中華書局 2005 年 6 月版，第 112 頁。
147 鄭玄、賈公彥、彭林：《周禮注疏》（卷第四十九），上海古籍出版社 2010 年 10
　　月版，第 1671 頁。
148 顧炎武：《歷代宅京記》（卷之八），中華書局 1984 年 2 月版，第 135 頁。

性愈加強烈 —— 闕的定義越來越「依附」於門，以至於最終成了門的「飾品」。闕存在的意義究竟是什麼，本然是一則歷史命題，是由歷史中解釋主體決定而不斷變換的；時值秦漢，門闕的緊密關聯恰恰呈現出一種建築單元之間的秩序安排。有趣的是，如是取向終究在魏晉的建築文化中被消解。《洛陽伽藍記》裡有句，「人才凡鄙，不度德量力，長戟指闕」[149]。亦有言，「莊帝肇升太極，解網垂仁，唯散騎常侍山偉一人拜恩南闕」[150]。「闕」便又是單獨出現的。無論如何，門闕喻示的是等級、次第。「門戶」一詞的內部是有「等級」的。《易》之節卦的「節」，乃「止」義，是一種以制度明禮的做法。所謂生命「節律」，並不是純粹的、客觀的自然「規律」，乃節制之律，節度之律。再看節卦的「初九」和「九二」。「初九：不出戶庭，無咎。《象》曰：『不出戶庭』，知通塞也。九二：不出門庭，凶。《象》曰：『不出門庭，凶』，失時極也。」[151]「節」有時 —— 確立制度之初，要慎密不失，「躲」在戶內，以免洩露「天機」；等制度已造，則要敞開大門，走出門去，宣布其制。此「節制」，必為社會之

149 楊衒之、周祖謨：《洛陽伽藍記校釋》（卷一），上海書店出版社 2000 年 4 月版，第 31 頁。

150 楊衒之、周祖謨：《洛陽伽藍記校釋》（卷一），上海書店出版社 2000 年 4 月版，第 33 頁。

151 王弼、韓康伯、陸德明、孔穎達：《周易注疏》（卷十），中央編譯出版社 2016 年 1 月版，第 316 頁。

「節制」。戶庭、門庭，以及門庭之外的世界，事實上構成了
這個世界的三個分層，人的「小我」走向「大我」，恰恰是把
自我蔓延於如是分層的經歷。四門本身不僅有通達之需，更
有和睦之意，《廣成集・賀新起天錫殿表》「包九土以君臨，
闢四門而敦睦」[152] 可為證明。所謂「四達」，即四門指向四
通，指向八達，不過另有一種「四達」的講法，《老子》就有
句話說：「天門開闔，能無雌乎？明白四達，能無為乎？」[153]
其中的「明白」，不一定是上承「天門」之「門」而說的，王
弼就指出，「言至明」。

　　再來看另一種建築 —— 臺。從文化的觀念上來講，「臺」
實乃一種「執持」。《墨子閒詁・經說上第四十二》：「必，
謂臺執者也。」高注云：「臺猶持也。」《釋名・釋宮室》云
「臺，持也，築土堅高，能自勝持也」，《莊子・庚桑楚》篇
云「靈臺者有持，而不知其所持，而不可持者也」，《釋文》
云：「靈臺，謂心有靈智，能任持也。」[154] 看來，臺確是一種
執持之作。臺的興起大概就來自於如是「執持」的執念，這
在釋家必然被解構的業力、欲念，卻是臺的「基礎」。商周至
春秋時期，臺榭建築「崇高」現象的歷史並不漫長。傅熹年

152 杜光庭、董恩林：《廣成集》（卷之三），中華書局 2011 年 5 月版，第 35 頁。

153 王弼：《老子道德經》（上篇），《百子全書》（下卷），浙江古籍出版社 1998 年 8
　　月版，第 1338 頁。

154 孫詒讓、孫啟治：《墨子閒詁》（卷十），中華書局 2001 年 4 月版，第 342 頁。

即指出，「在已發現的商、周建築遺址中，夯土基儘管入地很深，高出地面卻不多，二里頭、盤龍城、殷墟宮殿的殿下臺基都是這樣。召陳的 F3、F8 比上述各建築開間都大，臺基也不高。看來這時建築的臺基還未超出『堂崇三尺』的水準，春秋以後盛行的高臺建築在這時還沒有出現」[155]。筆者曾經提到，F3 的柱墩最深可達 2.4 公尺，然而我們也應注意到，柱墩雖深，整體臺基卻並不一定「崇高」；柱墩越深，說明房屋的結構性越差 —— 這或多或少與黃土的濕陷性有關。春秋士子所批判的崇高的臺榭，歷史並不久遠，相反，它可能是一種「新現象」。

　　臺並非短暫停留之地，僅片刻上下，帝王實可居於臺上，長期駐紮。居於臺上的帝王，胸懷天下，一如《穆天子傳》所言：「天子居於臺，以聽天下之。」[156] 臺可以是極為華麗而「崇高」的，如商紂王自焚之所 ——「鹿臺」。據《太平寰宇記・河北道五・衛州》之「衛縣」所載，此縣西二十里即鹿臺，別稱「南單之臺」。《帝王世紀》云：「紂造，飾以美玉，七年乃成。大三里，高千仞。」[157]「千仞」或非實

155　傅熹年：〈陝西扶風召陳西周建築遺址初探〉，《文物》1981 年第 3 期，第 42 頁。

156　佚名、郭璞、王根林：《穆天子傳》（卷五），《博物志（外七種）》，上海古籍出版社 2012 年 8 月版，第 62 頁。

157　樂史、王文楚：《太平寰宇記》（卷之五十六），中華書局 2007 年 11 月版，第 1157 頁。

數，乃虛指，但其「崇高」的程度，一定曾經給行至人生末路的商紂王以些許片刻的溫存與可以「彌留」的安全感。死於臺上，絕非一名昏君的突發奇想。據《太平寰宇記・河北道六・澶州》之「濮陽縣」載，此縣東南三十里有一座高三丈的「瑕丘」，按照《禮記・檀弓》的講法，衛大夫文子在登上這座「瑕丘」時便說：「樂哉，斯丘也！死則我欲葬焉。」[158]可見，想死在丘臺上的，絕非紂王一人——臺這一建築形式本身給予了人有所寄託的欲念。臺是否可以表達個人的思緒？答案是肯定的。《太平寰宇記・河南道三・陝州》之「夏縣」有「夏禹臺」，《土地十三州志》云：「禹娶塗山氏女，思本國，築臺以望。今城南門臺基猶存。」[159]塗山氏懷念的究竟是國？是家？還是親？是怨？不可知。「築臺以望」，是重點；登臺遠眺而化解塗山氏思之意緒，是重點。如是思緒固然可以是個人的，乃至私屬的。《太平寰宇記・河南道九・鄭州》之「管城縣」有「望母臺」，即鄭莊公為與母之誓而悔所築。[160]事實上，所謂「臺」不僅是帝王祭祀望氣的場所，也同樣與女性，尤其是與曲折複雜甚至意外、不倫的婚姻有關。例如，《太平寰宇記・河南道十一・潁州》之「汝陰縣」

158 樂史、王文楚：《太平寰宇記》（卷之五十七），中華書局 2007 年 11 月版，第 1181 頁。

159 樂史、王文楚：《太平寰宇記》（卷之六），中華書局 2007 年 11 月版，第 105 頁。

160 參見樂史、王文楚：《太平寰宇記》（卷之九），中華書局 2007 年 11 月版，第 168 頁。

西北一里有「女郎臺」，乃「昔胡子之女嫁魯昭侯為夫人，築臺以賓之」[161]。《太平寰宇記·河南道十四·濮州》之「鄄城縣」東北十七里有「新臺」，《詩》曰，衛宣公「納伋之妻，作新臺於河上而要之」[162]。此條亦可見於《太平寰宇記·河北道六·澶州》之「觀城縣」條。[163] 同在濮州，毗鄰鄄城縣的有雷澤縣，有「重壁臺」，《穆天子傳》云：「天子遊於河、濟，盛君獻女，天子為造重壁臺以處之。」[164]《太平寰宇記·河南道十四·濟州》之「鄆城縣」又有「青陵臺」，《郡國志》云：「宋王納韓憑之妻，使憑運土築青陵臺。」[165]「臺」最合「理」合「法」的意義指向是什麼？《白虎通》曰：「天子所以有靈臺者何？所以考天人之心，察陰陽之會，揆星辰之證驗，為萬物獲福無方之元。」[166] 靈臺是元，是本原。「考天人之心，察陰陽之會，揆星辰之證驗」，需要高度，所以靈臺是高高在上的。這種建築的「本能」，固然是要凌駕在日常民居的生活基礎之上的。

　　漢代建築藝術之翹楚，除闕之外，是樓。在已發掘的漢

161 樂史、王文楚：《太平寰宇記》（卷之十一），中華書局 2007 年 11 月版，第 209 頁。
162 樂史、王文楚：《太平寰宇記》（卷之十四），中華書局 2007 年 11 月版，第 274 頁。
163 參見樂史、王文楚：《太平寰宇記》（卷之五十七），中華書局 2007 年 11 月版，第 1178 頁。
164 樂史、王文楚：《太平寰宇記》（卷之十四），中華書局 2007 年 11 月版，第 277 頁。
165 樂史、王文楚：《太平寰宇記》（卷之十四），中華書局 2007 年 11 月版，第 281 頁。
166 陳立、吳則虞：《白虎通疏證》（卷六），中華書局 1994 年 8 月版，第 263 頁。

墓中，隨葬的陶樓為我們展現了在各種建築形式中，樓的高超的構造藝術。樓可謂漢代木作構造的傑出代表。隨著東漢末年佛教的傳入，佛教建築的兩大形式——塔與窟——當中的塔，「演化」為了樓。1984 年 3 月，位於河北省阜城縣後安鄉桑莊村西南約 400 公尺處，一座東漢墓得以發掘，隨葬器物中便有一座陶樓。這座陶樓在歷史、考古史上並不出名，尋常可見，正因為它普通，而具有真實性。它現實的代表了樓這樣一種建築最起碼的兩大「優勢」。其一，內外套疊。這座陶樓呈方形，通高 216 公分，「從外觀看，以腰簷平座欄杆間分陶樓為 5 層。從內觀察，在外觀第 4 層以下的每層腰簷下都有夾層，實際上陶樓的內部空間可分為 9 層」[167]。外五層而內九層，外簡而內繁，內外不同。這種內外套疊的模式顯著的區別於漢代建築所流行的「複壁」——亦為「套疊」，在夯土「牆間」留置或鑿出空垣、空腔，「隔道」也，「夾道」也，但「複壁」乃屋側密閉的「小室」，以便藏匿。[168] 塔作為「樓」，不僅僅是為了憑欄遠眺，如玉樹臨風，以賞心悅目，除此之外，還對樓之結構的內在邏輯有所印證。其二，斗拱承托。「陶樓底部四角縫上各跳出釘頭拱（插拱），45 度挑二跳承托一斗二升，再上承托兩面三層較細

167 河北省文物研究所：〈河北阜城桑莊東漢墓發掘報告〉，《文物》1990 年第 1 期，第 26 頁。

168 參見王子今：〈漢代建築中所見「複壁」〉，《文物》1990 年第 4 期，第 69～71 頁。

的仿小方木壘砌成的斗拱，其上為 3 根支條與斗拱垂直。整個斗拱結構的布局形成轉角鋪作，用來承托陶樓的平座欄杆以上部位。」[169] 這座陶樓內部沒有自下而上起貫穿、支撐作用的主材，完全依靠斗拱來完成其層疊效應，以維持中部鏤空的長方菱形格子窗、四阿式樓頂、密排之瓦壠以及卷雲紋的圓形瓦當。中國古代建築的主調是「平鋪直敘」，貼合於大地，樓卻凌空而起，它之所以能夠聳立，正在於木作、木構的組合效應。樓之內外錯層之所以出現的原因之一，就技術層面而言，在很大程度上是它受到了先秦時期臺榭建築的影響。臺榭是一種在夯土上完成的土木工程，本來就有錯層。「整個臺榭以夯土臺及都柱、輔柱為骨幹，上建兩層樓房，如算上夯土臺四周的底層迴廊，外觀看上去為三層。」[170] 底層迴廊雖看上去是臺榭的底層，實則為夯土所築；其在功能上，類似於階梯，但卻是圍合的。

　　另外，凌雲的閣在漢代建築中已然成為鮮明的標誌，這一點可由漢代墓葬的隨葬明器中窺探一二。透過 1956 年 4 月至 10 月在河南陝縣（今河南省三門峽市陝州區）出土的東漢墓葬可見，其中水閣的形式繁難而複雜，多為三層，或四

169 河北省文物研究所：〈河北阜城桑莊東漢墓發掘報告〉，《文物》1990 年第 1 期，第 27 頁。

170 傅熹年：〈戰國中山王墓出土的《兆域圖》及其陵園規制的研究〉，《考古學報》1980 年第 1 期，第 102 頁。

壁通透，或四壁密封；斗拱四角或為熊形角神，或不見熊形
角神；梁枋頭上或升起一斗三升的斗拱，或雜用一斗二升、
一斗二升重拱及大櫨斗諸法。[171] 顯然，「閣」式的技術非常
成熟。「廷」，以及「庭」，事實上來自於甲骨文字，這個字，
從宀從聽。根據趙誠的解釋，這個字「意為聽政之處，即商
王辦公、處理政事的地方，也是祭祀、祈禱的處所」[172]。後
來，才有了「朝廷」之「廷」，「庭院」之「庭」。所以，廷、
庭的本義當不是「平」，而是「聽」 —— 是從其職能，而非
形式來定義的。廳堂乃至庭院本身帶有道德意涵。《太平寰
宇記・河南道六・陝州》之「平陸縣」有「閒原」，引《詩》
之虞、芮與文王事，毛萇注云：「虞、芮之君，相與爭田，
久而不平，乃相謂曰：『西伯，仁人，盍往質焉？』及境，
見行讓路，耕讓畔，咸相謂曰：『我等小人，不可以履君子
之庭。』」[173] 何謂「履君子之庭」？恰可謂道德踐履。且不論
「庭」是否僅為君子所有，小人有否，僅據此條所注來看，即
可知「庭」不應當由既定的建築形式「囿限」，其所指，實是
「行讓路，耕讓畔」的仁舉。因此，建築形式必然是可以被抽
象化、意義化，乃至道德化，而展現威權的。

171 參見黃河水庫考古工作隊：〈一九五六年河南陝縣劉家渠漢唐墓葬發掘簡報〉，《考
　　古通訊》1957 年第 4 期，第 12 頁。

172 趙誠：《甲骨文簡明詞典：卜辭分類讀本》，中華書局 1988 年 1 月版，第 210 頁。

173 樂史、王文楚：《太平寰宇記》（卷之六），中華書局 2007 年 11 月版，第 99 頁。

結語：中國建築美學之「意境」

結語：中國建築美學之「意境」

自然物本身與建築並無嚴格界限。「始皇廣其宮，規恢三百餘里，閣道通驪山八十餘里。表南山之顛以為闕，絡樊川以為池。作阿房前殿，以木欄為梁，以磁石為門。」[001] 此事可見於《歷代宅京記》，類似的表述亦可見於《三輔黃圖·秦宮》。[002]「表南山之顛以為闕，絡樊川以為池」這句話中，南山不是人造的，樊川亦非由人為，它們都是自然物，客觀的說，是襯托阿房宮的地理環境，但卻被包含在建築體內，成了闕表和魚池。這種「以為」究竟是不是自欺欺人的心理錯覺不是理解當時的建築文化的核心，我們更應當看到，建築的規模事實上是一種可以放大的視野，它可以投射出去，也可以收攝回來，在這種出入來去之間，建築已然構造出了因不斷延展而完整的世界，無論這世界是出於自然還是人為。以建築學術語來隱喻現實世界，於文化的「面相」而言，可謂無所不用其極。嵇康〈與山巨源絕交書〉篇末有句話說：「豈可見黃門而稱貞哉？」[003] 其中的「黃門」，所指的就是宦官、閹人。這一稱謂，由秦漢起始，便為均置，亦可見於周密《齊東野語·黃門》的解釋。[004] 關於「黃門養息」，另可見

001 顧炎武：《歷代宅京記》（卷之三），中華書局 1984 年 2 月版，第 43 頁。

002 參見何清谷：《三輔黃圖校釋》（卷之一），中華書局 2005 年 6 月版，第 49 頁。

003 嵇康、戴明揚：《嵇康集校注》（卷第一），中華書局 2015 年 1 月版，第 181 頁。

004 參見周密、張茂鵬：《齊東野語》（卷十六），中華書局 1983 年 11 月版，第 303 頁。

於《洛陽伽藍記》。[005]「府邸」之「府」，本就有匯聚之義。《三輔黃圖・三輔沿革》記錄過一段漢初謀士齊人婁敬高祖五年於洛陽回應劉邦的說辭：「因秦之故，資甚美膏腴之地，此所謂天府。」[006] 相應於此條，《漢書・婁敬傳》顏師古注曰：「財物所聚謂之府。言關中之地物產饒多，可備瞻給，故稱天府也。」[007]「府」即是「府庫」的意思，「天府」也即「天然府庫」。「府」所蘊含的是一種四周向中心匯合、凝聚的話語系統，這種匯合與凝聚是現實的、經驗的 —— 不推求意義世界的價值，所匯所聚者不過財物，無關乎靈魂，未及天地，但其飽含的關於空間感的理解卻足以呈現出一個由四周向中心聚攏的圍合世界。

時間變相的「漫漶」與「延宕」，使得生命的節奏舒緩下來，是中國園林的真實內涵。在這裡，「遊人是『漫步』而非『徑穿』。中國園林的長廊、狹門和曲徑並非從大眾出發，臺階、小橋和假山亦非為逗引兒童而設。這裡不是消遣場所，而是退隱靜思之地」[008]。每念及此，筆者總會想起那個曾經在獅子林假山裡鑽爬遊戲的孩子 —— 貝聿銘。園林裡的一

005 參見楊衒之、周祖謨：《洛陽伽藍記校釋》（卷一），上海書店出版社 2000 年 4 月版，第 59 頁。

006 何清谷：《三輔黃圖校釋》（卷之一），中華書局 2005 年 6 月版，第 5 頁。

007 何清谷：《三輔黃圖校釋》（卷之一），中華書局 2005 年 6 月版，第 5 頁。

008 童寯：《園論》，百花文藝出版社 2006 年 1 月版，第 3 頁。

結語：中國建築美學之「意境」

切究竟是為誰「準備」的，本無定解，假山在此，把假山當作遊樂園，來書寫童年記憶，園主大概不至於反對，但從造園的立意上來看，所謂園，實帶有反省的自覺、參禪的訴求和理性的意味。這份自覺，這種訴求和意味，指向的不是拔離、「昇華」，而是沉浸、「還原」，是讓時間「散落」、「慢下來」、「瀰漫」開來——生命的「時間」可以塑造，可以導引——它一定是一種「哲學」。除了舒緩，還有空白。童寯有言：「空白的粉牆寓宗教含義。對禪僧來說，這就是終結和極限。整座園林是一處隱居靜思之地。」[009]這空白的粉牆，映襯的是樹木、竹枝變幻的光影，若隱若現的鳥聲，以及人世滄桑的步履，既是畫布、舞臺，亦是人格物致知，以會天道之場域。空間如何糅合時間？文震亨《長物志·水石·太湖石》曰：「石在水中者為貴，歲久為波濤衝擊，皆成空石，面面玲瓏。在山上者名旱石，枯而不潤，贗作彈窩，若歷年歲久，斧痕已盡，亦為雅觀。」[010]太湖石為什麼美？世人皆知瘦皺透漏醜，那不過是結果。結果來自於歲月。文震亨並不覺得太湖石是上上品，他在品石時說過，靈璧為上，英石次之，再其次，才提到太湖石——石之美，何止於瘦皺透漏醜，還在於其小巧，置於盆中，叩之清響。不說結果，說來

009 童寯：《園論》，百花文藝出版社 2006 年 1 月版，第 5 頁。

010 文震亨、李瑞豪：《長物志》（卷三），中華書局 2012 年 7 月版，第 91 頁。

由，太湖石分水中石和旱地石，後者實則「贗品」——水紋的自然沖刷成形遠勝於人工斧鑿的痕跡，不過文震亨也認可了，「歷年歲久」，贗作的彈窩看不出來人為的跡象之後，也可以接受。所以，終究是「歲月」重要，歲月有鬼斧神工，亦可抹去傷痕。太湖石上，寫滿了時間流淌的記憶——它的「空」，它的「凹進」，恰恰是歲月的證明。時間對於中國古人來說，究竟意味著什麼？《易》之豐卦《象》曰：「日中則昃，月盈則食，天地盈虛，與時消息，而況於人乎？況於鬼神乎？」[011] 如果僅就現象而言，這日月天地與時消息，顯然是為了凸顯「時」的規律。這樣一種「時」，沒有起點，沒有終點，寒來暑往，陵谷遷貿，「客觀」、「冷靜」的陳述著一種類似於理性的自然常態。這種時間觀有兩種始終不改的「面相」：一方面，它屬於王者之言。此言隸屬於「豐」卦，是王者以豐之大德照臨天下，以王者的角度仰觀俯察，最終得到的觀察結果。「況於人」的「人」並不是王者自己；所謂自然「規律」是抽象的，而更類似於一種王者制定的「規矩」王國。另一方面，它始終是流動著的。流動不是轉動，轉動強調的是始終的循環，會設置始終，流動強調的是流動的過程，更注目於介質無形與有形的變幻，或與時消，或與

011 王弼、韓康伯、陸德明、孔穎達：《周易注疏》（卷九），中央編譯出版社 2016 年 1 月版，第 294 頁。

結語：中國建築美學之「意境」

時息，無所謂行，無所謂止。所以，這樣一種時間觀嵌入於建築的空間概念裡，會使得建築的空間具有權力意味、抽象意味，以及對話、酬答的詩情，空靈、透澈的哲理。明清文人喜歡在園林的亭子裡「畫灰為字」，其淵源有自。周密《齊東野語‧李泌錢若水事相類》：「錢若水為舉子時，見陳希夷於華山。希夷曰：『明日當再來。』若水如期往，見一老僧與希夷擁地爐坐。僧熟視若水久之，不語，以火箸畫灰，作『做不得』三字。徐曰：『急流勇退人也。』若水辭去。」[012] 不是說好了不言不語嗎？說則說矣，不語則不語，說則不語，不語則說，僧家語，非說非非說，語即不語。問題的關鍵在於，畫灰為字，是為讖語，實蘊禪機 —— 這種形式本身，在文化基因裡，帶有穿透時間之作用。

超驗世界「踐履」其價值體系的前提，在於此岸世界主體意念的操弄與構擬，在於此岸世界主體意念的認可與回應。《太平寰宇記‧河南道二‧東京下‧開封府》之「襄邑縣」下輯錄過《搜神記》之「鼠怪」：「中山王周南，正始中為襄邑長，有鼠從穴出廳事上，語周南曰：『爾以某月日死。』周南不應。鼠還穴。至期日，更冠幘絳衣語周南曰：『日中死。』復不應。鼠入穴。斯須，復出語如初。出入轉數日，過中，鼠曰：『汝不應，我復何道？』言訖，顛蹶而死，即

012 周密、張茂鵬：《齊東野語》（卷五），中華書局 1983 年 11 月版，第 85 頁。

失衣冠。視之，乃常鼠也。」[013] 在這個帶有濃烈的童話色彩的詼諧故事裡，周南的表現由始至終可用兩個字來概括——「不應」；與之相反，載命之「鼠」顯得高度緊張、不安——其前後出場，從隻身而去到衣冠而來，極欲彰顯自身的儀式感乃至使命感，卻終究無法逃脫自己淪為「常鼠」的「悲劇」；這一悲劇性的現實，多半由周南的態度引起。值得注意的細節是，鼠從穴出，首次面對的中山王周南在任於襄邑之長，正在廳堂之上；鼠徘徊輾轉，往復數轉的卻只能是牠不知去向的穴道——作為建築單元的廳堂，實乃周南做出不應之舉的背景乃至象徵，它挺立在那裡，形同一個「廣納百川」的場域，收攝著此岸與彼岸「接觸」、「交換」、「疊合」、「互文」的過程以及故事最終的「結局」。

天地之間，哪一種維度更難描述？答案是「地」。顧祖禹《讀史方輿紀要·歷代州域形勢九》曾引述王氏曰：「地囿於天者也，而言地者難於言天。何為其難也？日月星辰之度終古而不易，郡國山川之名屢變而無窮也。」[014] 這說的不是「變」，而是「名」之「變」的邏輯。天文是既定的，地理是歷史性的，因時代曆制的變更而變化無窮。地理的歷史性描述更能夠展現文化流變的脈絡，生成與消亡的經過。這也就

013 樂史、王文楚：《太平寰宇記》（卷之二），中華書局 2007 年 11 月版，第 25 頁。

014 顧祖禹、賀次君、施和金：《讀史方輿紀要》（卷九），中華書局 2005 年 3 月版，第 399 頁。

結語：中國建築美學之「意境」

為建築的歷史性描述提供了「合法性」基礎。建築的制度需要因地制宜。《周禮·夏官司馬第四》在提到「國都之竟有溝樹之固」時說過，「若有山川，則因之」[015]。何謂「因之」？「不須別造」。這多多少少有些許生態美學味道的表述，更適用於江南古代都會建築，如蘇州。風水在實質上是需要人發現的，而不是人臆造的；人居於自然環境，自然環境不是人居住的背景，而是人居住的主題。

陶淵明〈雜詩十二首〉中有句：「家為逆旅舍，我如當去客。去去欲何之，南山有舊宅。」[016] 這句話緣起於陶淵明對日月四時之迫的感慨，生命本如「寒風」、「落葉」，脆弱而頹敗，只待玄鬢髮白。在這樣一種語境裡，過去似乎已不重要了，徒留現在與未來。旅舍和舊宅，這兩種建築恰恰分別暗示著現在與未來人的寄宿。人生如客，當去則去，留不下來，便有了旅舍；人生的去處，一次次離開，又一次次回來，終究歸於南山裡的舊宅——即使這旅舍始終「在路上」，即使這舊宅如若「墳塋」，建築也仍然在構築陶淵明之於世間悵惘若失而唯有所託的想像空間。在陶淵明看來，「吾廬」就是他的所愛——這廬是他的，不是別人的。他在

015 鄭玄、賈公彥、彭林：《周禮注疏》（卷第三十五），上海古籍出版社 2010 年 10 月版，第 1162 頁。

016 陶淵明、謝靈運：《陶淵明全集（附謝靈運集）》（卷四），上海古籍出版社 1998 年 6 月版，第 24 頁。

〈讀《山海經》十三首〉裡明確說過：「眾鳥欣有託，吾亦愛吾廬。」[017] 鳥且有所託，吾亦有所愛，吾愛廬——於廬中，吾耕種、讀書、飲酒，而其最終的樂處，卻是「俯仰終宇宙」——站在廬中，便是站在了天地間，吾將透過「吾廬」，俯仰以建築為依託的宇宙萬物。這份胸襟與氣度，不可須臾離於建築。人在園林中，真實的體驗到了什麼？曹丕在給吳質的書信裡，時常懷念他無法忘懷的「南皮之遊」，〈魏文帝與朝歌令吳質書〉曰：「白日既匿，繼以朗月，同乘並載，以遊後園，輿輪徐動，參從無聲，清風夜起，悲笳微吟，樂往哀來，愴然傷懷。」[018] 白日盡了，夜晚來臨，卻不是夜去晨來，一日之「始」，而更像是一種生命「終點」的徘徊——車輪移動緩慢，以至於「無聲」，有風起，有悲笳在。曹丕在後園所感受到的一切，終究是他心境的反映。夜色隱匿了物像可見的形色，烘托出他自我的悲傷情懷。說到底，世界是屬人的，建築是屬人的，人在園林中，不是唯一，但卻有能走到「終點」的邏輯，究竟是萬物「自來親人」，寫我之懷。

以屋為舟，或曰舟式屋，在園林中極為普遍。沈復《浮生六記‧浪遊記快》曰：「余居園南，屋如舟式，庭有土山，上有小亭，登之可覽園中之概，綠陰四合，夏無暑氣。

017 陶淵明、謝靈運：《陶淵明全集（附謝靈運集）》（卷四），上海古籍出版社 1998 年 6 月版，第 27 頁。

018 高步瀛、陳新：《魏晉文舉要》，中華書局 1989 年 10 月版，第 3 頁。

琢堂為余額其齋日『不繫之舟』。此余幕遊以來，第一好居室也。」[019] 連水都沒有！「不繫之舟」與水沒有任何關聯，卻仍舊不妨礙其為舟，乃「第一好居室也」。把建築、把房屋視為舟楫，有大量實例。嚴保庸〈辟疆小築記〉：「古磴而下不數武，有屋如舟，日不繫舟。」[020] 這便不僅是舟，且散而不繫了。中國古代的樓像船，樓可以「船化」；中國古代的船也像樓，船也可以「樓化」。張岱《陶庵夢憶·包涵所》：「西湖之船有樓，實包副使涵所創為之。大小三號：頭號置歌筵，儲歌童；次載書畫；再次侍美人。」[021] 所謂樓船，樓和船本來就是不分的，如同建築的形式亦可見於車輦。車輦、舟船，和建築一樣，都提供給人以區隔於自然的空間，這恰恰合乎建築所確立自身的「前提條件」。張岱在另一篇〈樓船〉裡更為明確的寫道：「家大人造樓，船之；造船，樓之。故里中人謂船樓，謂樓船，顛倒之不置。」[022] 康熙五十八年（西元 1719 年），吳存禮在重修滄浪亭的過程中也提到過類似細節：「復建舫齋於其左，顏日鏡中遊。」[023] 樓船最美的部分，

019 沈復：《浮生六記》（卷四），江蘇古籍出版社 2000 年 8 月版，第 77 頁。

020 嚴保庸：〈辟疆小築記〉，王稼句：《蘇州園林歷代文鈔》，上海三聯書店 2008 年 1 月版，第 127 頁。

021 張岱：《陶庵夢憶》（卷三），江蘇古籍出版社 2000 年 8 月版，第 50 頁。

022 張岱：《陶庵夢憶》（卷八），江蘇古籍出版社 2000 年 8 月版，第 132 頁。

023 吳存禮：〈重修滄浪亭記〉，王稼句：《蘇州園林歷代文鈔》，上海三聯書店 2008 年 1 月版，第 6 頁。

是所開之窗。李漁稱之為「便面」。他認為，身在船中，必須有兩側的「便面」，而別無他物。其曰：「坐於其中，則兩岸之湖光山色、寺觀浮屠、雲煙竹樹，以及往來之樵人牧豎、醉翁遊女，連人帶馬盡入便面之中，作我天然圖畫。且又時時變幻，不為一定之形。非特舟行之際，搖一櫓，變一像，撐一篙，換一景；即繫纜時，風搖水動，亦刻刻異形。是一日之內，現出百千萬幅佳山佳水，總以便面收之。」[024]似乎也不甚新奇，在操作層面上，不過是在船篷上釘了八根木條，開了兩扇窗戶。然而這樣一種「便面」，卻著實涉及於「場域」。李漁從便面中所看到的一切，不在於多，不在於全，而在於動，是一幅動圖。這種「動」求的不是速度，他說的一日之內百千萬幅山水，不是速度使然──即使是船停下來，拴繫了纜繩，「風搖水動」，亦有幻影。所以，此所謂「動」，求的是變，變動變動，變而動生。便面就像是一個收攝世界的窗口，它把這個紛紜變動、幻化的世界收攝進李漁的心胸中。這種收攝不是單向性的，岸上的他者目睹便面，亦同於「扇面」，其內自是扇頭人物──你在看我時，我也在看你，我與你，俱為彼此的畫圖。便面不僅可以用於移動的船隻，更可用於靜止的房舍。房舍外的四季，依舊流淌不

024 李漁、江巨榮、盧壽榮：《閒情偶寄》（居室部），上海古籍出版社 2000 年 5 月版，第 194 頁。

止，加諸李漁的「梅窗」做法──以枝柯盤曲有似古梅的榴橙老幹圍合窗的外廓，不稍戕斫，梗而留之──則又平添了一種頹廢的、滄桑的、錯落的禪趣之美。這幅場景一定是靜的。自宋代以來，中國古代文人把美定格在了「靜」的身上。張端義曾記錄過一段有趣的公案，《貴耳集》：「孝宗幸天竺及靈隱，有輝僧相隨，見飛來峰，問輝曰：『既是飛來，如何不飛去？』對曰：『一動不如一靜。』」[025] 來來去去，去去來來，倏忽即逝，剎那生滅，如夢幻如泡影，為什麼只有飛來沒有飛去？因為動不如靜。這不僅是一種源於性動情靜之性情邏輯的反映，更是一種基於對靜觀本身作為動靜之結果的推求。

建築的整體與局部，如同「漣漪」，不僅可以擴散，亦可以收斂。《陶庵夢憶・峋嶁山房》曰：「峋嶁山房，逼山，逼溪，逼韜光路，故無徑不梁，無屋不閣。」[026] 哪裡是山？哪裡是房？哪裡是徑？哪裡是梁？哪裡是屋？哪裡是閣？分得清嗎？分不清。不是因為模糊，而是因為有一種既擴散，亦收斂，波動的變幻的建築與自然之間的「暈染」──如是「暈染」，使得整幅畫面變得迷離、恍惚，而無形，卻又是真實的、生動的，恰似「漣漪」。也許有人會問，什麼不是「漣

025 張端義、李保民：《貴耳集》（卷上），《雞肋編・貴耳集》，上海古籍出版社 2012 年 8 月版，第 90 頁。

026 張岱：《陶庵夢憶》（卷二），江蘇古籍出版社 2000 年 8 月版，第 34 頁。

漪」？什麼都能納入「漣漪」？無定解！張岱的字裡行間已然
對這座山房予以定性，何性之有？「逼」！他說，「逼山，
逼溪，逼韜光路」，「逼」者三現，而山、溪、韜光路，又都
有「高」、「遠」之特性。因此，「無徑不梁」，而不是「無徑
不柱」、「無徑不礎」；「無屋不閣」，而不是「無屋不堂」、
「無屋不房」 —— 梁、閣，與其內在的氣勢銜接、相應。所
以，「漣漪」不是泛化的表示，它本然的具有生命「肌理」。
建築與其所在場域的映襯關係所可能實現的貼合程度，張岱
之「筍芝亭」可為一例。《陶庵夢憶》曰：「筍芝亭，渾樸
一亭耳。然而亭之事盡，筍芝亭一山之事亦盡。吾家後此亭
而亭者，不及筍芝亭；後此亭而樓者、閣者、齋者，亦不
及。總之，多一樓，亭中多一樓之礙；多一牆，亭中多一牆
之礙。太僕公造此亭成，亭之外更不增一椽一瓦，亭之內亦
不設一檻一扉，此其意有在也。」[027] 人常言多一分則多、少
一分則少、多少均不得的恰切、中庸、均衡之美，張岱卻是
連少一分也不願意設想的 —— 在他眼裡，筍芝亭似乎是美的
「底線」，卻又是全然的再多一絲一毫都庸人自擾、畫蛇添足
的美。這其中最美的一句是 —— 「亭之事盡，筍芝亭一山之
事亦盡」 —— 亭即山，山即亭，在在俱在，事事皆盡！山豈
是亭之背景，亭豈是山之點睛，亭與山之間，乃一而二、二

027 張岱：《陶庵夢憶》（卷一），江蘇古籍出版社 2000 年 8 月版，第 10 頁。

結語：中國建築美學之「意境」

而一之「相請」、「姻親」。人固然能夠構造建築，然而，建築的存在是否對人的存在亦有所要求？答案是肯定的。沈復《浮生六記・養生記道》中就記錄過一段王華子的話，其曰：「齋者，齊也。齊其心而潔其體也，豈僅茹素而已。所謂齊其心者，淡志寡營，輕得失，勤內省，遠葷酒；潔其體者，不履邪徑，不視惡色，不聽淫聲，不為物誘。入室閉戶，燒香靜坐，方可謂之齋也。」[028] 進入齋房，不燒香、不靜坐，會怎樣？利慾薰心、淫邪放蕩，又能怎樣？不會怎樣也不能怎樣，起碼不會暴斃而亡；但這便不是一間齋房。建築作為一種文化典範，固有其自身之感染、召喚、塑造的力量，這種力量或許是無形的、微弱的，但卻持久、綿長。建築固然注重高度，完全不考慮高度是不可能的，但園林中的建築，其所「追求」的往往是蘊含了高度的「層次感」，如「重臺」，如「疊館」。「重臺者，屋上作月臺為庭院，疊石栽花於上，使遊人不知腳下有屋；蓋上疊石者則下實，上庭院者則下虛，故花木仍得地氣而生也。疊館者，樓上作軒，軒上再作平臺，上下盤折重疊四層，且有小池，水不漏泄，竟莫測其何虛何實。」[029] 「重臺」、「疊館」，「重」的是什麼？「疊」的是什麼？固然離不開屋頂，離不開平臺，但其真正重疊的

028 沈復：《浮生六記》（卷六），江蘇古籍出版社 2000 年 8 月版，第 107 頁。
029 沈復：《浮生六記》（卷四），江蘇古籍出版社 2000 年 8 月版，第 69 頁。

是虛實，是以變化為主題的空間轉換。種種重疊的結果，必然不是封閉的，而是敞開的——它們可以依賴牆體，也可以依賴立柱，但其空間感，卻來自於移步換形的視域銜接。所以，建築的場域終究要落實為、還原為空間感，而這種落實、還原，離不開結構的支撐與分解。

宋人之於建築的「職能」分類非常清晰。張岱《西湖夢尋·西湖中路·秦樓》：「宋時宦杭者，行春則集柳洲亭，競渡則集玉蓮亭，登高則集天然圖畫閣，看雪則集孤山寺，尋常宴客則集鏡湖樓。」[030] 行春、競渡、登高、看雪、尋常宴客，各按其所。但據《方輿勝覽·潼川府路·普州》之「陳摶」條，按《祥符舊經》可知其「既長，辭父母去學道，或居亳為亳人，或居洛中則為洛人，或居華山為華山人」[031]。陳摶可以是任何地方的人，包括他的祖籍，普州崇龕。人生本如飄蓬，無非是，無非非是，人生自可無所不是。大小的相對性與互置、互換，在唐人那裡全然沒有認知性障礙。張鷟就說過：「大鐘千石，藉小木而方鳴，高屋萬間，待微燈而破暗。心方一寸，經營宇宙之先，目闊數分，歷覽虛空之外，何必大者則聖，小者不神？！」[032] 這與莊子所言內在貫

030 張岱：《西湖夢尋》（卷三），江蘇古籍出版社 2000 年 8 月版，第 32 頁。

031 祝穆、祝洙、施和金：《方輿勝覽》（卷之六十三），中華書局 2003 年 6 月版，第 1111 頁。

032 張鷟：〈大雲寺僧曇暢奏率僧尼錢造大像高千尺助國為福諸州僧尼訴雲像無大

通。今天，每當人們想起「橋」，總會想起此岸與彼岸 ——
橋作為奔赴的象徵，跨接了現實與理想，人走在橋上，便有
了過程哲學的隱喻，不合於古理。《太平寰宇記・河南道三・
西京一・河南府》之「河南縣」下有「天津橋」：「隋煬帝
大業元年初造此橋，以架洛水，用大纜維舟，皆以鐵鎖鈎連
之。南北夾路，對起四樓，為日月表勝之象。」[033]「日月表
勝之象」，橋不是對彼此的模擬，而是對天象的模擬；何況其
名「天津」，正是箕斗之間，天漢津梁的人間照應。於斯，橋
的文化品格，所顯示的是人類內心的「氣象」、「胸襟」，收納
天地的統攝性，而非個人命運求索跋涉的印跡。[034]

　　山居的另一副「面相」，是自律。陸游曾經結識過一位青
城山上的上官道人，年九十，關於這位道人，陸游《老學庵
筆記》的描述是：「北人也，巢居，食松黍。」[035] 有人去拜

小惟在至誠聚斂貧僧人多嗟怨既違佛教請為處分〉，董浩等：《全唐文》（卷
一百七十二），中華書局 1983 年 11 月版，第 1757 頁。

033 樂史、王文楚：《太平寰宇記》（卷之三），中華書局 2007 年 11 月版，第 47 頁。

034 中國古代文人之於大海，素來多心懷畏懼，直至近世方有所改變。沈復《浮生六
記・浪遊記快》記曰：「出南門，即大海。一日兩潮，如萬丈銀堤破海而過。船有
迎潮者，潮至，反棹相向。於船頭設一木招，狀如長柄大刀。招一捺，潮即分破，
船即隨招而入。俄頃，始浮起，撥轉船頭，隨潮而去，頃刻百里。」［沈復：《浮
生六記》（卷四），江蘇古籍出版社 2000 年 8 月版，第 53 頁。］沈復把豪情融會在
書法的筆意裡，開門所湧現之海，儼然是一幅波瀾壯闊，卻無驚濤駭浪的畫面。蓬
萊的「基座」、「池作」，正取意於如斯之海。

035 陸游、李劍雄、劉德權：《老學庵筆記》（卷一），中華書局 1979 年 11 月版，第
12 頁。

謁他，他不言不語，只粲然一笑。有一天，突然自言自語起來，談論他的養生之道，最後一句話說：「不亂不夭，皆不待異術，惟謹而已。」[036] 今天，我們已無法獲悉陸游所記錄的上官道人的「巢居」究竟是何種情形，但可以透過一個關鍵字來加以窺探：「謹」。山居、巢居並不是什麼「時尚」的標榜，不過是一種對待自己的嚴格、內斂甚至拘謹。何謂無形之美？無形不是沒有形，而是不定形。慶曆五年（西元 1043年）春，蘇舜欽「以罪廢無所歸」，流寓蘇州，自吳越國中吳軍節度使孫承祐處，購得一塊郡學旁「縱廣合五六十尋，三向皆水」的棄地，「構亭北碕，號滄浪焉」，而終於獲得了他的「自勝之道」。他如何看待由他自己塑造的庭園山水之美？其〈滄浪亭記〉曰：「前竹後水，水之陽又竹，無窮極，澄川翠幹，光影會合於軒戶之間，尤與風月為相宜。」[037] 蘇舜欽的視角起始於一幅畫面，「前竹後水」，此「前」、「後」之方位感，讓人立刻想到「前庭後院」、「前廳後苑」之格局。然而，筆鋒一轉，「水之陽又竹，無窮極也」，這便把竹與水、水與竹連綿起伏的關係在「前竹後水」的基礎上進一步呈現出來 —— 滄浪亭本身即「三向皆水」。最終，滄浪亭之美，

036 陸游、李劍雄、劉德權：《老學庵筆記》（卷一），中華書局 1979 年 11 月版，第12 頁。

037 蘇舜欽：〈滄浪亭記〉，王稼句：《蘇州園林歷代文鈔》，上海三聯書店 2008 年 1月版，第 4 頁。

結語：中國建築美學之「意境」

美在光影 —— 光影在軒戶之間的會合！光影有形，但光影之形因日月星辰、風霜雨雪而改變，它不定形，甚至是一種恍惚迷離的虛像，一種與竹與水交織錯疊的幻覺，這種無形，才是滄浪亭在蘇舜欽眼中本然的真實的美。人看待山水，看待的一定是一個氣化流行的湧動著的宇宙。據《方輿勝覽・福建路・漳州》之「形勝」，郭功父記曰：「為守令者，得婆娑乎山水之間。」[038]「婆娑」不是「娑婆」，在郭功父的筆下，「為守令者」經驗到的乃至擁抱著的，不是大千世界冰冷的罪孽淵藪，而是一個盤旋舞動的鮮活世界。

中國古代建築的「最高境界」，乃「一無所有」。尤侗在〈揖青亭記〉裡問，亦園不過隙地，有樓閣廊榭嗎？沒有。有層巒怪石嗎？沒有。既然沒有，又怎麼能稱作是園呢？再說揖青亭，有窗櫺欄檻嗎？沒有。有簾幕几席嗎？沒有。既然沒有，又怎麼能稱作是亭呢？然而這時，尤侗說：「凡吾之園與亭，皆以無為貴者也。〈月令〉云：『可以居高明，可以遠眺望。』夫登高而望遠，未有快於是者，忽然而有丘陵之隔焉，忽然而有城市之蔽焉，忽然而有屋宇林莽之障焉，雖欲首搔青天、眥決滄海，而勢所不能。今亭之內，既無樓閣廊榭之類以束吾身，亭之外，又無丘陵城市之類以塞吾目，曠乎百里，邈乎千里，皆可招其氣象、攬其景物，以

038 祝穆、祝洙、施和金：《方輿勝覽》（卷之十三），中華書局 2003 年 6 月版，第 224 頁。

獻納於一亭之中。則夫白雲青山為我藩垣，丹城綠野為我屏裀，竹籬茅舍為我柴柵，名花語鳥為我供奉，舉大地所有，皆吾有也，又無乎哉。」[039] 什麼是有，什麼是無？有、無最深刻之處在於，一方面，有不代表所有，無不代表所無；另一方面，無中生有，而不是有中生無。理解有無的難點不在於有，而在於無。有是一種經驗性的存在，樓閣廊榭、窗櫺欄檻，無不具在而一目瞭然，是為有。無則不同，無分兩種，一為經驗性之無，與經驗性之有相對的「沒有」；另一種，則是本源性之無、生發性之無，乃經驗性之有、無的本源和生發之基點，乃太極也。把經驗性之有視為經驗性之無，是邏輯的錯亂；把經驗性之有無視為原發性之無的表象，從而化解經驗性之有無的界限，使生命重回於自然本真之大地萬象之世界，卻是一種中國特有的道家「邏輯」。尤侗恰恰是借助於建築，實現了這一理解。

一個人，尤其是一個老人，他與建築的關係到底是怎樣的？葉燮提供過一種說法，叫做「蒼茫」。其〈獨立蒼茫室記〉曰：「若予者，貧賤而老，遁於窮壑，此身非無所歸矣，其歸何處？歸於一室，而亦曰獨立蒼茫，何也？夫身既歸室，而室在蒼茫，身與室俱歸蒼茫，此予反身謝世之終計。予自得於一室，一室自得於蒼茫，人境兩忘，雖不詠詩可

039 尤侗：〈揖青亭記〉，王稼句：《蘇州園林歷代文鈔》，上海三聯書店 2008 年 1 月版，第 81 頁。

也。」[040] 這句話在筆者看來有著非同尋常的意義 —— 它直接的證明了，在存在的意義上，建築是遠遠超越於詩歌等其他藝術體裁的。建築具有更為深刻的存在意涵。當一個人已然老了、就要死了的時候，他的依託是什麼？不是詩歌。這句話出自葉燮之口，更富於代表性。人最終的依託，是建築，無論葉燮願不願意，他所描述的蒼茫一室，看上去都更像是棺槨。建築原本就是一種空間的存在與陪伴，它是一個母體，呵護著生命，無論是宅邸還是棺槨。葉燮把建築理解為「獨立蒼茫」者，不僅透露著他內心自我的反省與獨白，也把生命之承載者的存在意義彰顯出來了。葉燮用了兩個字：「終計」 —— 建築，是他最後的「營地」。錢重鼎在〈依綠軒記〉中也有類似「獨立蒼茫」的說法 —— 「予嘗獨立蒼茫，欲窮水脈之所自來」[041]。

　　中國古代文人最終的歸宿，終究具有了一種可能性，那便是葬於花下。顧春福〈隱梅庵記〉首句便曰：「道人性愛梅，弱歲即喜尋春於水邊籬落，流連忘返。竊願囊有餘資，買山遍樹梅，結茅屋其中，恣意遊賞，死即瘞於花下。」[042]

040 葉燮：〈獨立蒼茫室記〉，王稼句：《蘇州園林歷代文鈔》，上海三聯書店 2008 年 1 月版，第 147 頁。

041 錢重鼎：〈依綠軒記〉，王稼句：《蘇州園林歷代文鈔》，上海三聯書店 2008 年 1 月版，第 207 頁。

042 顧春福：〈隱梅庵記〉，王稼句：《蘇州園林歷代文鈔》，上海三聯書店 2008 年 1 月版，第 168 頁。

瘞埋花下更為客觀的結果，是這樣一種瘞埋之地幾乎是與死者生前居住的茅屋並置、疊合的。為什麼會出現這樣一種結果？「花」、「梅花」是關鍵，「梅花」儼然成為一種交織錯落的「場所」，它既涵蓋了建築，也收攝了人生，既囊括了活著的愛戀，也想像了死後的期許。「生死相繫」不只此一孤例。姚世鈺〈月湖丙舍圖記〉首句亦曰：「友人平望王君繭庭，既葬其親於月湖之上，爰作丙舍於墓側，以寓其無窮之思。」[043] 則是以「月湖」為「場所」的。顧雲鴻〈藤溪雪庵記〉：「噫！昔之雪有待於亭，今之亭有待於雪，安知異日之亭之雪，不有待於我也。」[044] 有了建築，人似乎變得不那麼「絕待」了，而「有待」起來。亭、雪、我，三者彼此相待、相守，所形成的「場域」究竟是以「亭」為「核心」的，建築、自然、我，構成的世界像是一個層疊的「環」，誰等誰，等不等得來，似乎都不那麼重要了，重要的是，有這個「環」，這個「環」在，生命便安然於如是圍攏與瀰散。

　　每個人都居住在建築的空間裡，但並不是每個人都理解建築空間的「真義」。《宅經》首句曰：「夫宅者，乃是陰

043 姚世鈺：〈月湖丙舍圖記〉，王稼句：《蘇州園林歷代文鈔》，上海三聯書店 2008 年 1 月版，第 218 頁。

044 顧雲鴻：〈藤溪雪庵記〉，王稼句：《蘇州園林歷代文鈔》，上海三聯書店 2008 年 1 月版，第 268 頁。

結語：中國建築美學之「意境」

陽之樞紐、人倫之軌模。非夫博物明賢，未能悟斯道也。」[045]「我」在其中，難道「我」還需要去悟解所謂「斯道」嗎？需要，在其中不代表悟其道。「我」為什麼一定要悟其道？悟其道難道是在其中的根據和條件，「我」不悟其道就不能在其中嗎？如果悟其道是一種根據和條件的話，這一根據和條件並不必要，但卻象徵著文化的引領與垂範。什麼文化？此處所謂陰陽、人倫、博物、明賢，無不沾溉著漢代的色調。換句話說，建築必然受到了當時文化語境之深刻影響，它是一種與時消息的文化符號——存在空間，不可避免的被對民間社會產生導向作用的「時尚」母題所塑造。

　　建築是人之根本。《宅經》曰：「宅者，人之本。人以宅為家，居若安，即家代昌吉，若不安，即門族衰微。墳墓川岡，並同茲說。上之軍國，次及州郡縣邑，下之村坊署柵，乃至山居，但人所處，皆其例焉。」[046] 這裡的「本」，指的是本體，還是本真？是本位，還是本源？不清楚，未區分，但卻一定是「包孕」在「生命樹」文化母體內部的「本根」、「根本」，是「根」，是生發出人的身體、存在、血脈乃至魂魄的「土壤」以及「土壤」中的「種子」，而這恰恰就是「宅」的價值。宅是建築，但宅不僅僅是建築，宅還包括了建築中的

045 王玉德、王銳：《宅經》（卷上），中華書局 2011 年 8 月版，第 147 頁。
046 王玉德、王銳：《宅經》（卷上），中華書局 2011 年 8 月版，第 147 頁。

各種「充實」，正因為如此，居的安與不安，才得以落實；建築中的各種「充實」，以及人的存在，人的居住體驗，究竟是在建築的空間範圍內具備和發生的。根據《宅經》的講法，建築理當通貫於生死，涵蓋了「階級」差異，統攝著各種居住地點以及形式的選擇，是一個極為宏大而籠統，具體而多元的概念——人的個體存在與族類繁衍，正是寄託在這一文化母體內的。如果要一窺這一文化母體內究竟有什麼，《宅經》：「宅以形勢為身體，以泉水為血脈，以土地為皮肉，以草木為毛髮，以舍屋為衣服，以門戶為冠帶，若得如斯，是事儼雅，乃為上吉。」[047]——由形勢、泉水、土地、草木、舍屋、門戶所組成的大概念！

　　建築是一種複雜的「集合體」，作為藝術的品類之一，無時無刻不展現其實用性；人現實的寄寓在建築裡，又把它當作內心嚮往之地；它反映出一個時代的縮影，又是一個人自我生命休養生息的場所。因此，以單一的線性「進化」思路來框定關於建築的美學史，幾乎是不可能的——建築無所謂越來越「好」，越來越「高級」，本無所謂好與不好，本無所謂高級低級，它只是實現了它自身的命運「軌跡」。所以，筆者更願意以一種「迂迴」而「輾轉」的筆觸描摹這一話題，空間、結構、場域，仍舊是我們介入這一話題的理論路徑。

047 王玉德、王銳：《宅經》（捲上），中華書局 2011 年 8 月版，第 152 頁。

結語：中國建築美學之「意境」

　　首先，在空間上，中國建築美學史呈現出逐步多元的姿態。一方面，人為建築的室內空間，建築體內的空間，在其原始形態上通常是人的宇宙觀的表達 —— 建築同一於天地。這一宇宙觀的特殊性表現在，其空間又是包孕著時間的，空間不僅會隨時間而改變，同樣會隨時間而生滅。另一方面，建築的空間雖然是人為塑造的，時間或可解釋為與人有關的「遭際」，但卻更多的是一種自然而然的演變、造設，所以，它與自然有著先天的「姻緣」。結合這兩方面的作用，可以發現，在中國建築史上，建築的空間越來越多元，而它所帶來的空間感，所產生的美感，也越來越多元。最初的方、圓，方圓組合，直至最終的半間，建築的空間既靈活又多變，既反映出人對建築空間之訴求的具體細節，又映襯著人對建築空間之外，自然世界流動之氣「吞吐」於此一境界的理解。

　　其次，在結構上，中國建築美學史表現出越來越複雜的塑造力。北方地穴式建築的結扎、燒土、木骨泥牆，究竟比疊木為壁的技術高明多少，不見得；但河姆渡干欄式建築所使用的榫卯卻在結構上奠定了中國古代建築以走技術路線為主導的基調。角度、交角、轉角的組接最為關鍵，不論是早期的榫卯，還是之後的斗拱，皆是如此 —— 就鋪作而言，柱頭、補間的意義有待於轉角。在這一點上，中國建築的技術手法完成得很早，早熟，為結構塑造留下了廣闊天地，以

至於中國建築的結構之美能夠凸現於中唐。各種仰望天空，與大地對話，飛簷翹舉，而又承擔荷重的梁柱系統以一種複雜的「語言」，木作，使人處於天地之間的美感得以架構、彰顯、釐定。至此，中國建築的結構話語譜系業已成熟。此後，明清建築所追求的色彩感、雕飾欲望、組合能力，以及變更形質的快感，均可視為中國建築結構之於視覺體驗，形式上的延展。無論如何，這種結構的塑造力是越來越複雜的，它滿足了中國古人對建築空間的期許，其自身亦有一種別樣的美感。

最終，在場域上，中國建築美學史具有鮮明的走向內心的發展趨向。沒有無場域的建築，建築始終是處於場域中的，早期建築的屋頂、基臺、柱間本然的就帶有天、地、人的譬喻義，是一個整體，而院落式的空間組織亦然形成了建築場域的流通與開合。問題在於怎麼理解場域。建築的場域感作為一種宇宙觀、權力欲的表現，逐步走向個人內心、內在化的道路，這一趨勢極為明顯。在一座座蘇州園林裡，建築空間的場域完全可以等同於由廟堂退隱自然的文人心中空靈而悵惘的意境，等同於智的直覺領悟生命真諦的結果。它們一定是一種藝術，一定是一種審美，因為它們就是為了藝術，為了審美而存在的。在某種程度上，我們會從建築身上發現，中國文化實則是一種審美的文化 —— 審美是一種「結

果」，尤其是一種文人所體驗到的，願意主動去接受和塑造的「結果」。建築，以及建築的場域，正是這樣一種「結果」。

主要參考文獻

1947 年至 2017 年。《考古學報》(《中國考古學報》)。

1956 年至 2017 年。《考古》(《考古通訊》)。

1950 年至 2017 年。《文物》(《文物參考資料》)。

1998 年 8 月。《百子全書》。浙江：浙江古籍。

徐中舒(1998 年 10 月)。《甲骨文字典》。四川：四川辭書。

趙誠(1988 年 1 月)。《甲骨文簡明詞典：卜辭分類讀本》。北京：中華書局。

董浩等(1983 年 11 月)。《全唐文》。北京：中華書局。

[宋] 李昉等(1961 年 9 月)。《太平廣記》。北京：中華書局。

2000 年 3 月。《唐五代筆記小說大觀》。上海：上海古籍。

高步瀛選注，陳新點校(1989 年 10 月)。《魏晉文舉要》。北京：中華書局。

王稼句(2008 年 1 月)。《蘇州園林歷代文鈔》。上海：上海三聯書店。

[宋] 樂史著，王文楚等點校(2007 年 11 月)。《太平寰宇記》。北京：中華書局。

[清] 顧炎武(1984 年 2 月)。《歷代宅京記》。北京：中華書局。

[宋] 祝穆撰，[宋] 祝洙增訂，施和金點校(2003 年 6 月)。《方輿勝覽》。北京：中華書局。

何清谷(2005 年 6 月)。《三輔黃圖校釋》。北京：中華書局。

[清] 顧祖禹撰，賀次君、施和金點校(2005 年 3 月)。《讀史方輿紀要》。北京：中華書局。

[漢] 鄭玄注，[唐] 賈公彥疏，彭林整理(2010 年 10 月)。《周禮注疏》。上海：上海古籍。

[魏] 王弼、[晉] 韓康伯注，[唐] 陸德明音義，[唐] 孔穎達疏(2016 年 1 月)。《周易注疏》。北京：中央編譯。

胡奇光、方環海撰(2004 年 7 月)。《爾雅譯注》。上海：上海古籍。

[清] 孫詒讓撰，[清] 孫啟治點校(2001 年 4 月)。《墨子閒詁》。北京：中華書局。

文獻

[宋]朱熹（1992 年 4 月）。《四書章句集注》。山東：齊魯書社。

[晉]張華等撰，王根林等點校（2012 年 8 月）。《博物志（外七種）》。上海：上海古籍。

[清]陳立撰，吳則虞點校（1994 年 8 月）。《白虎通疏證》。北京：中華書局。

[北魏]楊衒之撰，周祖謨校釋（2000 年 4 月）。《洛陽伽藍記校釋》。上海：上海書店。

[南朝宋]劉義慶著，[梁]劉孝標注，余嘉錫箋疏，周祖謨、余淑宜、周士琦整理（1993 年 12 月）。《世說新語箋疏》。上海：上海古籍。

[晉]陶淵明、[南朝宋]謝靈運著（1998 年 6 月）。《陶淵明全集（附謝靈運集）》。上海：上海古籍。

[三國魏]嵇康撰，戴明揚校注（2015 年 1 月）。《嵇康集校注》。北京：中華書局。

[晉]郭象注，[唐]成玄英疏，曹礎基、黃蘭發點校（1998 年 7 月）。《南華真經注疏》。北京：中華書局。

[漢]應劭撰，王利器校注（2010 年 5 月）。《風俗通義校注》。北京：中華書局。

王玉德、王銳編著（2011 年 8 月）。《宅經》。北京：中華書局。

[唐]段成式撰，許逸民校箋（2015 年 7 月）。《酉陽雜俎校箋》。北京：中華書局。

[宋]徐鉉、郭象撰，傅成、李夢生點校（2012 年 8 月）。《稽神錄‧睽車志》。上海：上海古籍。

[唐]杜光庭撰，董恩林點校（2011 年 5 月）。《廣成集》。北京：中華書局。

[唐]張讀、裴鉶撰，蕭逸、田松青點校（2012 年 8 月）。《宣室志裴鉶傳奇》。上海：上海古籍。

[宋]莊綽、張端義撰，李保民點校（2012 年 8 月）。《雞肋編‧貴耳集》。上海：上海古籍。

[唐]封演撰，趙貞信校注（2005 年 11 月）。《封氏聞見記校注》。北京：中華書局。

[宋] 陸游撰，李劍雄、劉德權點校（1979 年 11 月）。《老學庵筆記》。
北京：中華書局。

[宋] 周密撰，張茂鵬點校（1983 年 11 月）。《齊東野語》。北京：中華
書局。

[宋] 羅大經撰，孫雪霄點校（2012 年 11 月）。《鶴林玉露》。上海：上
海古籍。

[宋] 趙升編，王瑞來點校（2007 年 10 月）。《朝野類要（附朝野類要研
究）》。北京：中華書局。

[明] 張岱（2000 年 8 月）。《西湖夢尋》。南京：江蘇古籍。

[宋] 張君房編，李永晟點校（2003 年 12 月）。《雲笈七籤》。北京：中
華書局。

[清] 蒲松齡著，張友鶴輯校（1986 年 8 月）。《聊齋志異》（會校會注會
評本）。上海：上海古籍。

[清] 李漁著，江巨榮、盧壽榮校注（2000 年 5 月）。《閒情偶寄》。上海：
上海古籍。

[明] 文震亨著，李瑞豪編著（2012 年 7 月）。《長物志》。北京：中華
書局。

[明] 計成原著，陳植注釋，楊超伯校訂，陳從周校閱（1988 年 5 月）。
《園冶注釋》，北京：中國建築工業。

[清] 沈復（2000 年 8 月）。《浮生六記》。南京：江蘇古籍。

童寯（2006 年 1 月）。《園論》。天津：百花文藝出版社。

王振復（2011 年 3 月）。《周知萬物的智慧—〈周易〉文化百問》。上海：
復旦大學。

文獻

後記

　　寫這篇後記的時候，蘇州正在下雨，淅淅瀝瀝的雨，霧一樣。過了中秋，桂花的味道就淡了，瀰漫在空氣裡，渺茫、杳遠，讓人想起留園的「聞木樨香」。寫與建築有關的書，這是第二本，都是「命題作文」。總怕自己寫不好，「如履薄冰」，好在身處蘇州這座城市，思路遲滯了，可以想想獅子林，想想滄浪亭，想想網師園，就在不遠處，在同樣瀰漫著木樨味道的空氣裡。

　　這本書，大概寫了半年，自己覺得，或許比上一本，會稍微好那麼一點點，畢竟時隔十年，可能對建築多了一些思考和理解。不過在整體上，還是「翻不過」自己之於寫作的「惰性」與「執念」，引用文獻過於密集，寫起來累，讀起來也累。這可能是自卑、自閉的心理導致的 —— 沒有魄力，亦沒有膽量直接陳述自己的觀點，習慣了「與世隔絕」，沉溺於「閉門造車」。門都閉了，還造什麼車？興盡而已。最近幾天，常想起二十年前，我碩士階段的指導老師，她像母親一樣，總是擔心我，「走不出來」，「不食人間煙火」，「讓人難過」。現在想來，這些擔心，都成了宿命。晦澀是一種味道，苦；一種顏色，黑 —— 無益，亦無害，扭結而已。重點是，煙火於剎那間化成了灰燼。深入淺出的境界我做不到，

後記

事實上，深入深出我也做不到。今天的我，只是覺得，這
是一個深淺不一的世界，一個紛繁駁雜的世界，世界的「真
意」，是波折，是痕跡，無所謂浸沒，也無所謂游離。

　　是為記。

<div align="right">王耘</div>

電子書購買

國家圖書館出版品預行編目資料

中國建築美學史——先秦至兩漢：臺榭乘虛 ×
殉葬建屋 × 天圓地方，從個人德性的彰顯到鬼
神信仰的推展 / 王耘著 . -- 第一版 . -- 臺北市：
崧燁文化事業有限公司 , 2022.08
　面；　公分
POD 版
ISBN 978-626-332-557-9(平裝)
1.CST: 建築藝術 2.CST: 中國美學史
922　　　111010875

中國建築美學史——先秦至兩漢：臺榭乘虛 × 殉葬建屋 × 天圓地方，從個人德性的彰顯到鬼神信仰的推展

臉書

作　　　者：王耘
發 行 人：黃振庭
出 版 者：崧燁文化事業有限公司
發 行 者：崧燁文化事業有限公司
E - m a i l：sonbookservice@gmail.com
粉 絲 頁：https://www.facebook.com/sonbookss/
網　　　址：https://sonbook.net/
地　　　址：台北市中正區重慶南路一段六十一號八樓 815 室
Rm. 815, 8F., No.61, Sec. 1, Chongqing S. Rd., Zhongzheng Dist., Taipei City 100,
Taiwan
電　　　話：(02) 2370-3310　　　傳　　　真：(02) 2388-1990
印　　　刷：京峯彩色印刷有限公司（京峰數位）
律師顧問：廣華律師事務所 張珮琦律師

定　　　價：280 元
發行日期：2022 年 08 月第一版
◎本書以 POD 印製